女力創客的自造年代

曹筱玥 著
by Tsau Saiau-Yue

U0072961

全華圖書股份有限公司

第一章 前言：Maker 與女性主義的邂逅

第二章 She Maker 創客人物誌

第三章 She Maker 創作案例分享

第四章 She Maker 教學你我他

簡易打造科技夢，人人都是 She Maker

conte

第五章 結語

【推薦序】

不容小覷！
She Maker 邀您見識女性創造力

教育部技職司
楊玉惠 司長

　　二十一世紀是自造者（Maker）蓬勃發展的時代，許多重要且帶有強烈個人／性別意識的作品都誕生於這個百無禁忌的世紀。有鑑於此，國立臺北科技大學點子工場主任曹筱玥提供「She Maker」平台作為各方高手一展長才的舞台，並鼓勵女性 Maker 參與、創造具有性別觀點的自造作品，至今成果豐碩。其中包含了臺灣首件、象徵性別多元英雄角色的可穿戴式女鋼鐵人模型、北科大車輛工程系女同學設計的自造車、3D 列印自製的女性飾品服裝秀、VR 虛擬實境遊戲、融合趣味和遊戲性以使女性們對職涯有基礎了解的 Application 應用程式，以及從觀察城市中施工的環境問題出發，透過細膩巧思，將駭人的施工電動揮旗手，搖身一變為美化市容的「社會設計 ─ 施工揮旗手」等。另一方面，透過活潑的課程設計，希冀鼓勵更多女性踴躍參與 Maker 課程，當女性對於科技有更廣泛的接觸理解，職涯選擇也會更為寬廣。

　　女性 Maker 的參與尤其可為傳統男性主導的科技挹注更多人性化的溫暖與關懷；事實上，在科學教育場域，女性表現並不讓鬚眉。全國中小學科學展覽會歷年的報名及得獎狀況顯示，男女表現平均，並無顯著差異；然而為何隨著升學、就業，男女從事科學、科技相關領域之比率卻隨之急速拉大？是否高等教育環節長久以來忽視，毋寧說助長了科技／性別的歧視？因此，如何引發女性對科技的興趣，提升女性科技知識，進而提升女性在科技上的競爭力與機會，遂成為重要課題。「She Maker」由女性 Maker 角度切入，在創意思考中展現臺灣女性的韌性，以及不畏失敗、敢於嘗試等風範，除了推廣女性思維在科技製造的重要性，同時也帶出社會工作場域的轉型，由陽性（以上對下）轉為陰性（由下對上）所激發出更具創意能量的工作型態。希冀讀者能為書中的經典案例感召，也一同投身 Maker 行列，運用數位製造工具創造自己的美好未來，也為社會帶來更好的改變！

【推薦序】

女力的時代，未來的舞臺

　　展讀曹筱玥老師的《She Maker 女力創客的自造時代》一書，令我印象最深刻的是 3D 列印樂器與「會呼吸」的舞臺服裝一節。書中提出的觀念是我未曾想像過的表演藝術的嶄新型態。我們常以「性格」形容音樂家的演奏「風格」，例如：意氣揚烈的阿格麗希（Martha Argerich）、富有內斂詩意的齊默曼（Krystian Zimerman）。

公視 / 華視董事長
陳郁秀

但別忘了「聽眾」同時也是「觀眾」，運用現代科技融入古典領域，配合舞臺規劃、節目設計、樂器選用、服裝搭配的相輔相成，或能給予觀眾更多的資訊與想像，創造出一眼就能「看」出的性格，在聆聽之餘更富感官意義。自然，這有賴著未來不同領域的整合協作與詮釋。從書中我們看見了一群引領潮流的 She Maker 們扣響了敲門磚，在不久的將來，我們已預見她們女力勃發的創造力和不設限的全方位思考，能繼續發光發熱，擘造出多彩的舞臺！

【推薦序】

啟蒙靈光的女性自造年代

第十九屆
國家文藝獎得主
吳瑪悧

哲學家華特・班雅明（Walter Bejamin）曾寫下《機械複製時代的藝術作品》一文，旨在闡述靈光（Aura）消逝的現代，隨著攝影和電影盛行以及工業化的生產，大量出現的複製品（copies）不再具有「原作」、「真跡」的靈氛，藝術的靈光稀釋進了千千萬萬個複製品中，改變了現代對於藝術以及藝術品的定位及思考。

由於生活早已浸潤大量的複製藝術品中，我們對自己腦中有時一閃而過的靈光時常習而不覺。有幸的是，一群藝術家與自造者們，並沒有為此束縛，她們藉著前沿科技的幫助，讓機械和工廠不再只是複製藝術品的模化生產鏈，反倒成為了藝術家打造靈光的最佳利器。在臺北科技大學曹筱玥老師甫出版的新書《She Maker 女力創客的自造年代》中，介紹了八位女性自造者（maker）的藝術與創業歷程。她們盡情揮灑運用現代科技，諸如 3D 列印打樣、雷射雕刻、虛擬實境技術（VR）、互動科技等等，帶來了新的衝擊和思考。更值得一提的是，這群創作者們以女性之姿踏上自造者之路，強調其性別特質，意圖打破以往男性主導的科技和藝術界，結合冰冷的機械科技與溫暖的藝術，鎔鑄出瑰麗的思想花朵。

自造者運動（Maker Movement）可說是消逝靈光的復興，不同的是，自造者並沒有視機械為畏途，她們反過頭來運用了科技，打造出嶄新的靈光年代。我們或可一同翹首期待女性領軍的「自造年代」來臨！

【推薦序】

始終如一的「自造者」

認識曹筱玥至今，也有 10 幾年的時間；初與她認識時，她仍是以一個藝術家的身份參與製作許多展覽，從她的藝術家時期，她便一直是以女性的心路歷程作為創作題材的母題，將女性的人生歷程，以藝術手法刻畫得詳實、貼切，更保留了女生時期的一些浪漫想像；從那樣子以女性思考作為自我探索的曹筱玥，直到這本《女力創客的自造年代》出爐，我認為她一直以來都是始終如一。從藝術家身份，到近期因為創客浪潮興起，而開始出現的 She Maker，她始終都是以自己的力量，打造一個她想要追尋的理想；我想藝術創作者與 Maker 都是一樣的「自造者」，從虛到實、從零到有，一步一步看著自己的作品慢慢呈現。

知名節目《龐銚敲敲門》主持人
藝術家 龐銚

《女力創客的自造年代》的出版，不僅是彙整了科技領域中的 She Maker 故事，以及 She Maker 的定義與展現，也是曹筱玥從藝術領域到 Maker 領域的階段性成果，始終如一的是以女性的角度來思考科技領域的問題，我想以她跨域的視界觀來述說這個議題，是非常難能可貴的。

這樣子的一份書寫，期許它能與時代對話的同時，並且也能讀到許多在科技領域奮戰的女力故事，不論是教育者、創作者、創業者、跨域者，我想每個人都有適合自己的位置，以及其所發揮的影響力，這本書裡面的故事訴說的不僅僅只有這些，更多的是讀者們能夠在閱讀這些女力故事們之後，能夠培養出一雙明亮、欲以探索世界的雙眼。

【推薦序】

She Maker 創客精神──
臺灣製造，女性創造

現代的創客大俠

　　不知各位是否聽過一群名為「創客」（Maker，又稱「自造者」）的現代科技俠客？他們把玩科技，運用軟體、機具於股掌之間，崇尚「自造者精神」（Maker Spirit），動手實做，樂於和社群分享，一出手便是層出不迭的驚人創意。創客的思緒與創意飛簷走壁，功夫可不下古代大俠；毋寧說，他們像是電影裡的鋼鐵人，藉助著科技的幫助與自我的實踐，他們勇於挑戰不可能，列印出自己的夢想藍圖。

萌芽的自造花圃

　　在羨慕這群自由自在的創作者之餘，大家或許覺得入門困難，技術門檻高不可攀，而打消了將腦海中的好點子化為實際的念頭。事實上，只要有心願意嘗試、加入，人人都可以是自造者。2016 年 1 月起，臺灣科學教育館串連了各級學校以及民間的自造者社群，將自造者的種子播至各處。我們也很高興地發現，隨著老師們的帶領以及學生的積極參與，自造精神遍地開花，即使在資源較為不足的區域，學生們依然呈現了驚豔的成果，「由下而上」翻轉了教室，這正是創客宣言中重要的精神綱領一環。可預期地，這些年輕的自造者們，未來必定會掀起一股創意與實踐兼具的革命，令人期待。

She Maker — Trust Me, She Can Make It！

　　而臺北科技大學點子工場中心主任曹筱玥更進一步踏上浪尖，創立了 She Maker 平台，鼓勵傳統較少接觸前沿科技的女性們加入自造，並試圖突破性別框架，創作出溫度與性別特色兼具的作品。例如：誰說鋼鐵人一定得是「男性」英雄呢？全臺第一件穿戴式的女鋼鐵人模型，正是 She Maker 的創作成品，不僅翻轉了性別角色，也帶給了社會更多元的想像。其餘或如北科大車輛工程系女同學設計的自造車、3D 列印女性飾品服裝展以及 VR 實境的相關應用，都在在使人眼睛一亮，欽佩這些 She Maker 慧心獨具的創造力。

　　臺灣的科學教育往往仍具有某些隱性的性別框架，需要加以翻轉。以芬蘭的科學教育為例，男生要學習烹飪，女生也要學習電機，並在理論之餘也強調動手實作，因此錘煉出芬蘭豐富的科學素養。曹教授的 She Maker 計畫，正為此注入了一股活水，並透過女性溫暖關懷、解決實際問題的性別特質，以期能為大眾心目中冰冷的科技產物帶來人性化的暖陽。例如她們注意到了城市施工時，電動旗手往往予人駭人的印象，因此結合了美感與環境融入，轉化為「社會設計—改造施工旗手」，讓施工場地也能是美麗的城市風景。透過女性細膩的視角與關懷，配合上科技的展延，這群鋼鐵娘子們擴展了原先的不足處，帶給社會、環境一個美好的未來。

讓關鍵少數成為絕對多數

　　打破傳統性別刻板，鼓勵女性一齊投入科技創作、提升科技興趣與知識一直是我們的目標。電影《關鍵少數》的故事讓我深有所感，我們只記得登陸月球的阿姆斯壯，或是火箭工程師馮布朗，但往往忽略了同樣參與了研發，甚至有著超越男性表現的「關鍵女性」們。但幸好，歷史沒有遺忘了她們；而現在，我們更有了如 She Maker 這般的嶄新舞台讓女性自造者們發光發熱。期許有一天，無論男女，大家都能從自造經驗中發掘並實踐自己的夢想，這亦代表著科技教育與科技精神的開枝散葉。衷心祝福。

國立臺灣科學教育館
朱楠賢 館長

瘋狂世界 3D 機械遊樂場

　　我們的生命中總會認識那麼幾位凡事都喜歡親自動手的朋友。印象中，他們時常就窩在一個昏暗的小角落，東摸西摸（可能還伴隨著奇怪的聲光和煙霧）一個下午、一個晚上，然後帶著大大的滿足笑容，不管滿身滿臉烏漆抹黑，熱切地向我們展示他們辛苦的成果，雖然在我們眼中那往往是奇形怪狀、功能不明的「藝術品」。

　　從前大家眼中的這群怪咖們，現在有了個新的名字和社群，叫作「自造者」。自己動手做東西來解決問題，從中獲得樂趣，並透過夥伴間的相互交流把經驗及成果與更多人分享，再獲得更多創新點子──這就是近年來活躍於舊金山、東京、深圳等地的「自造者運動」（Maker Movement）的核心精神。而我師大附中 751 班同班同學──曹筱玥老師，也在臺灣創辦了在地的 She Maker 社群，透過打造更友善的空間，讓或許較不熟悉機械操作的女性，也能應用科技、解決問題、落實創意。

列印你的夢想──勇敢做夢，親自動手

　　從前因為成本昂貴，即使有滿出來的點子，自造者們也只能看著專業工廠才有的雷射切割、金屬切割機具望洋興嘆。現在，筱玥告訴我，有越來越多支持 Maker 精神的工作空間，購置給有需求的自造者使用。而 3D 列印機的出現和普及，也讓負擔不起巨額開模費用的新銳設計師，現在可以把自己腦海中的點子，轉換成活生生初步樣品──就像是一首歌的 demo 帶一樣，這是所有樂曲最初的靈魂，最原始的胚胎。

　　只要你想得到，什麼都能做，什麼都不奇怪！想要的東西買不起，不滿意，或是根本就沒被商品化過？別忘了，你可以當自己的造物者。現職點子工場主任的曹筱玥這麼對我介紹：「除了機具設備，我們還配有技術人員指導，希望能提供更友善的空間，即使不擅長機械操作的女生，也能應用科技，解決問題、落實創意。」她的臉龐雖然乾乾淨淨的，不像「怪咖」們烏漆抹黑，但我從她臉上大大的笑容和熱切的眼神，還是感受到了她內心炙熱的自造者精神。

設計、思考、讓世界更好

筱玥接掌點子工場後，提出了「She Maker」的概念。但 She Maker 不是，或者說不只……是個男生一國、女生一國的簡單性別框架。除了服務女性 Maker，工場也提供女性自造者友善的工作空間，發揚以解決問題為初衷的創意與創造。筱玥認為，在性別特質方面，男性傾向追求技術的極致，女性則多希望運用技術來解決實際問題；但其實在這個社群裡，大家的夢想和精神都是一樣的。互動設計系出身的她，認為「解決問題」才是設計的核心意義與社會價值，無論是什麼性別，「都可以是 She Maker。」

現代的資訊流通快速，網路讓知識更容易取得，器材的進步讓夢想藍圖更容易發芽抽長，從而縮短了從發想到實踐的時程。從製造到創造，從創造到創新，從創新到創業商機，Maker Movement 好像是新一波工業革命，炙熱的蒸氣轟隆隆地推動時代的引擎向前奔馳。不同的是，She Maker 的參與，或許將為以往由男性主導的冷冰冰的技術世界，注入更多溫暖，帶來更多不同發展面向。

這本書，像是窺視未來的望遠鏡，所以，當年許多難忘的故事，就不在這裡一一訴說了。那位與我同窗求學的班代表、與我對門飆樂的國樂社社長，那個總是對同學伸出熱心雙手的女孩，在聆聽她介紹著她的興趣與專業時，我深深感覺那顆勇敢、善良的心，到如今一點都沒變過。

她，叫曹筱玥，作為同學的我，為勇敢追夢的她，給予最深刻的祝福。

五月天
阿信

第一章

aker
與女性主義的邂逅

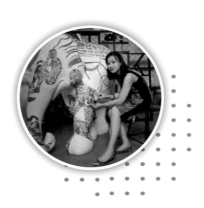

何謂Maker（自造者／創客）？

　　在楊育修製片的《Maker自造世代》紀錄片中，整部電影貫串著一條精神標語：「**代工已死，自造當頭**」；其中「Maker」，中文為「自造者」，或稱為「創客」，最初於2005年由美國《MAKE》雜誌創辦人Dale Dougherty所提出，指將靈感與想像透過DIY (Do It Yourself)實現，也就是把創意實體化的人。

自造者運動（Maker Movement）近十年來正風起雲湧地在全球展開（圖片/繆思媒體Muris Media提供）。

「自造者運動」席捲全臺，圖為兒童手作紙箱大戰。

「Maker」這個詞，近10年來可說是非常熱門，無論在網路社群上的討論或日常生活中的實踐，回響都相當熱烈。回溯我們近幾十年來的教育模式，從過去以升學為唯一目標、單向性且欠缺實際應用的學習模式，一直至今日高等教育的飽和，這其中的改變是：求職升遷除了看文憑之外，更在乎你會「做」什麼。

「動手做」的時代已來臨，這不但成為了現今社會創新、創意的動能來源，也大幅翻轉了傳統觀念。

「動手做」的時代全面來臨，成為創新的動能來源。

　　自造者的工作思維有別於一般企業多以營利、績效為主要標的，自造者更注重「共享」(co-working)的核心價值，即是以分享技術、交流創意為主，在這樣的分享交流中，常常也整合了不同知識領域的創意。因此在自造者的工作領域，往往存在著許多跨界合作，比方讓冰冷的機械和電子工程，與軟性的音樂、影像及藝術領域相互碰撞，進而迸發出嶄新的火花。

　　2012年美國趨勢大師 Chris Anderson 在《自造者時代》（Makers）一書中曾預言：「**這群人將掀起第三次工業革命，改變世界。**」時至今日，自造者不只發動第三次工業革命、數位化製造革命，更早已結合工業4.0、智能革新的概念，掀起第四次工業革命。Makers運用科技與創新，企圖為世界創造全新樣貌，他們所帶動的「自造者運動」（Maker Movement），不但牽動國家與經濟發展，也為世界帶來具有影響力的改變。

臺北科大自造車「北科一號」，設計者為車輛系黃秀英教授。

內華達州「Syn Shop」

MIT Fab Lab

紐約「Hack Manhattan」

紐約「Staten Island Makerspace」

紐約「Staten Island Makerspace」

實地走訪美國各地的創客基地,交流營運經驗。

自造者運動的發展

　　自造者運動的緣起，是為了讓自造者們能進行實際的展示與交流，並使更多人親自體驗「動手做」的趣味，進而加入「自造者」的行列。這類活動開始於2005年在美國以「Maker」為主題創立的《MAKE》雜誌，翌年所舉辦的全球第一場「自造者嘉年華」（Maker Faire），自造者運動的浪潮快速地翻騰而上，在全球擴散開展。其實早在之前，2001年美國麻省理工學院MIT組成非營利自造者組織—「Fab Lab」，開放製造設備給民眾使用，被稱為全球第一間自造者空間（Maker Space），至今，自造者空間已在全球遍地開花。

　　在臺灣，許多青年世代投入數位製造以及 Fab Lab 和 Maker Space 的建置與推動，用實際行動改變整體社會氛圍。自造者空間的相繼成立，讓臺灣各地的自造者都有發揮創意的空間與機會，吸引了各路好手相繼投入參與。這群熱衷於分享、也享受動手做樂趣的人，就存在於我們之中，他們可能是藝術家、程式設計師、工廠工人、一般朝九晚五的上班族，以及任何喜愛動手做東西的人。

自造者空間 (Maker Space) 致力於提供 Maker 一站式服務。

　　臺灣的IT產業發達，擁有深厚的製造經驗與技術，藉由Maker的精神更能激盪出許多創意與創業的火花，成為產業轉型升級的重要助力。相較於過去，當今社會的工具流通與知識傳遞在各個角落已逐漸開放，但在整體文化上，仍亟需養成「開放協作的精神」。比如「g0v零時政府」透過群眾的力量，將過去政府紙本或PDF檔案等數位化資料，解構為能夠透過電腦分析的字元符碼。又或藉由不同性別觀點切入同一個議題，使Maker的創意有更豐富、更多面向的視野產生，為臺灣帶來嶄新的未來。

自造者空間（Maker Space）、
共同工作空間（co-working space）與性別友善空間

"Everyone here has an idea, we're trying to make it easier for them to realize it. What becomes important is the designs, not the fabrication."
—— 《Makers》
「在這裡的每個人都擁有靈感與創意，我們試著讓這些創意更容易被實現，重要的在設計，而非製造本身。」

　　「自造者空間」（Maker Space）透過社群交流運作，承載著彼此的夢想、創意層疊湧動、新趣迭出不窮，是個充斥想法與實踐能力、自造者優游期間的友善社群空間。

　　而「共同工作空間」（co-working space）與自造者空間的差別，則著重在「人」。它是一個新型態的社群，也是一種嶄新的辦公室環境。過去數十年來，普遍生活品質提升，許多辦公室的空間已從單純的工作場所演變為多功能複合式的場域，新的辦公室型態提供了在家工作的氛圍，打破傳統辦公室冰冷僵化的氣息，使人們得以在最舒適的環境下工作，這樣的地方即稱為「共同工作空間」。

在自造者空間透過社群的運作交流，成為一個新型態的創新社群。

圖片為臺北科大自造基地 -《點子工場》。

　　工作者在共享的工作環境、辦公室或者空間，都算是共同工作。共同工作是一種工作型態，工作的空間也是共同工作者的社群平台，價值觀雷同且志同道合的工作者，多半在共同工作空間會互相合作。與典型辦公室環境的差異在於共同工作者（Coworker）來自不同公司或組織，大部分都是新創團隊、SOHO族或小型工作團隊，根據2011年Deskmag網站統計，多數使用共同工作空間的年齡層落於20至30多歲，平均年齡為34歲，主要從事行業多為創意產業與新興媒體。

　　而在性別統計方面，三分之二是男性，三分之一為女性，女性與男性最明顯的差異在於較注重自我工作環境的營造，比如色彩的搭配、私人物品擺置等，讓整體環境氛圍能達到較高的舒適感，而非僅僅是個工作空間而已。

　　在隱私感方面，男性或許找到一張桌子就可以坐下來工作，但女性更著重是否有部分遮蔽，如玻璃或其他半透明材質，以期在隱私與開放間取得平衡。共同工作環境中，女性亦比男性擁有更多與其他人互動交流的方式。

在Maker Space 共享工作空間，激發創意。

　　我們總是將硬體定義上的空間視為理所當然的存在，如自家住宅、社區巷弄、鐵路車站、辦公大樓、公園或開放式空間等，這些不同的空間因為我們頻繁的使用而產生熟悉感，甚至是親切感，形成人生的部分風景。我們每天的日常生活，都倚賴各個支持活動的空間，而每一個空間，皆為人們文化價值觀積極的展現。空間好比語言，是建構一個社會的重要元素，反映出結構中既有的種族、性別和階級關係。也像語言一樣，空間的運用助長了握有權力者對其他人的支配，並強化了人類社會的不平等。

　　從無障礙空間的缺乏，可以很清楚看到，許多公共的或以最大效能考量的建築空間，設計上皆是以社會中大多數人日常生活模式為思考準則，並沒有將弱勢族群的需求和處境考量進去。相同地，就性別而言，無論在西方或東方社會，普遍存在「男主外、女主內」兩性角色既定認知，若以性別角色作為社會分工的依據，傳統女性從小被教導為沉著文靜（內）；男性則被鼓勵往人群發展（外），女性主要被分配到私領域，活動範圍以居家、巷弄社區為主；男性則是扛起一家的生計，所以被分配到公領域打拚。再加上社會對於女性在身體形象與意識型態上的諸多控制、強行約束（例如宗教方面，甚至要求女人該有何種言行舉止）因此不難發現生活環境裡，多數是以男性思考邏輯下設計的產物，例如公共廁所，同樣是上廁所這件事，女廁前總是大排長龍，然而男廁卻空空如也，使用的空間大小、方式與時間皆不盡相同，卻用差不多的設計邏輯，對於兩性而言並不公平。

性別與Maker創作

在臺灣，由於儒家道德觀念自幼深植於我們的思想，我們時常自動定義傳統印象中的女性哪些事情「能不能做」，無形地加強了性別刻板印象。往往也因著這樣的社會輿論壓力或家庭與學校教育的僵化期待，造成許多女性害怕突破現狀，無以跳脫性別意識牢籠。

然而自造者最重要的特質，就是基於眾生平等的價值觀，不論性別限制都能透過「動手做」去主動學習，把自己的點子實現出來。

當你擁有想法或想解決某個問題，用盡辦法動手做出來就對了！

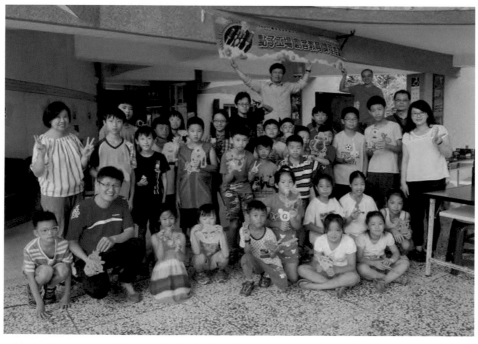

女性Maker推動偏鄉創客教育，於宜蘭枕山-湖山國小。

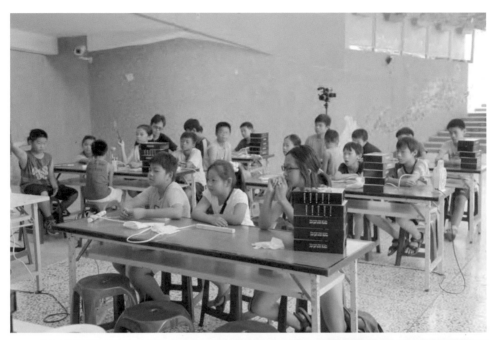

將VR領進馬祖,運用環保能源舉辦創客營,於南竿鄉仁愛國小和介壽國中。

　　過去的年代，DIY是個潮流，近幾年則稱為Maker；看似相同的概念，但Maker和DIY不一樣的是，今日的Maker擁有便利的網路等資訊工具與社群聯絡流通概念，並且樂於以開源（Open source）的方式與他人分享。

　　但無論科技多麼進步，「Make」就是動手做，「Maker」就是動手做的人，只因為大部分媒體的焦點都放在科技與藝術的結合上，卻忽略了其實許多傳統產業都是自造產業的一種。比方說烹飪也是一種「動手做」，廚房就是「自造者空間」，在廚房裡的人就是「動手做的人」。紡織編織業、水電配線、農漁業等亦然。

　　若要由性別這個變項去談談男性與女性自造者之間的差別，事實上是相去不遠的，女性Maker可能比男性還多了些韌性與柔軟度。若從創意主題來看，性別議題的處理是當今社會非常需要的，適合更具體貼心意的自造者。

She Maker的重大使命

　　隨著女性創業者的崛起，女性意識抬頭之下，女性創業者和她們的企業在創造財富、就業機會所做出的貢獻令人矚目，成為全球經濟成長的重要驅動力量。筆者自2015年11月擔任北科大點子工場主任之後，便提出了「She Maker」這個概念。所謂的She Maker，並非針對女性Maker提供服務，而是除了創造友善女性自造者的工作空間，更發揚以「解決問題」為初衷的創意與創造。在臺灣一般的自造者社群裡，成員大多以男性為主體，男性較傾向追求技術的極致，女性則希望利用技術來解決問題、促進生活品質。「解決問題」一直以來都是設計的核心意義與社會價值，以此出發，則無論何種性別，都可以成為She Maker。

She Maker創客體驗－3D筆。

　　從2016年的全國中小學科學展覽會歷年參展及得獎顯示，男女比例差異不大，女性在就學期間，科學力的表現可說是不讓鬚眉，然而成年後男女從事科學、科技等相關領域之比率卻急速拉大。可想見，當女性對於科學有比較高的自我效能與成果期待時，相對選擇科學為職涯的機率會較高，因此如何引發女性對科技的興趣、增加女性的科技知識、進而提升女性在科技領域的競爭力與機會，亦成為現今課題，女性Maker的參與相信可為科技產業挹注更多的溫暖與人性化關懷。「She Maker」從女性Maker角度切入，在設計思考中，展現臺灣女性的韌性、不畏失敗、勇於嘗試等風範，不僅推廣女性思維在科技製造的重要性，同時帶出社會工作場域的轉型，由陽性（以上對下）轉為陰性（由下對上），以激發更多創意的工作型態。

She Maker創客體驗－360度掃描與腦波偵測。

筆者任職於臺北科大的自造基地《點子工場》，該基地位於車水馬龍的忠孝東路上，約300坪的自造空間內，設有雷射切割、CNC、3D列印、金工、焊接設備、無人機與VR等專業機具設備與人力輔導。會員填表之後，即可用很低的會費進駐使用，目前已有超過百組團隊前來進駐與創業。而幸運如我，親自參與並見證了這一切，期間亦成功輔導了女性創業與創客課程的研發，任何人都可以來報名參加自造課程。一年以來，共計吸引了超過5000名以上的女性前來參與，並合作打造15件以上的創新產品，成功開創女力、創業與經濟的最佳示範，也以此回應自2005年自造者運動發展至今，缺席的女性篇章。

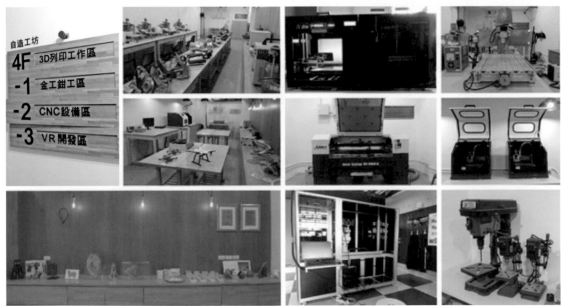

Maker Space 提供機具設備，讓進駐社群激發創意、生產成品。

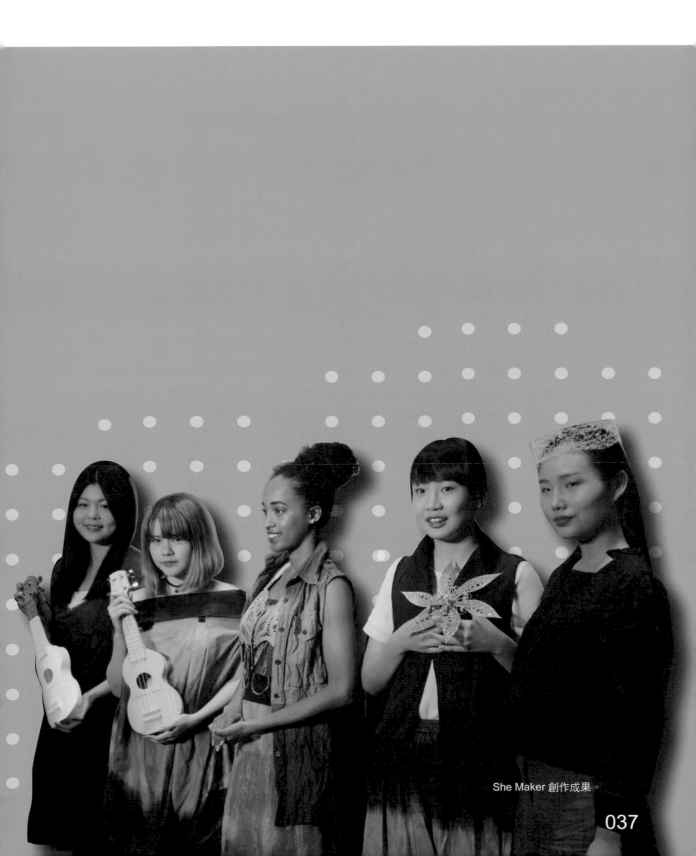

She Maker 創作成果。

從 Artist 到 She Maker

　　2016年APEC女性經濟創新發展論壇於臺北晶華酒店舉行，晚上的「科技女孩之夜Girl's Night」，邀集一群She Maker共襄盛舉。She勢待發的時代，女性在科技創新與經濟成長所扮演的角色，受到全球關注。**「She Maker不只要讓女性Maker被看見，更深刻的意涵，是期待在make for fun之餘，鼓勵更多Maker運用日新月異的科技，解決生活中實際面對的問題，讓整體社會與大環境越來越好。」**筆者時職北科大點子工場中心主任，當時站在論壇舞台，面對美國國務院首任全球婦女議題無任所大使、菲律賓貿易與工業部次長、推動自造教育不遺餘力的前政務委員蔡玉玲，以及來自世界各地的貴賓，透過She Maker研究提出一個超越性別的註解，倡議女性在自造運動中積極參與，發揮女性的同理心和追求人我和諧的普世價值於動手做中，更加豐富了臺灣自造運動的內涵。

She Maker參與APEC Girl's Night 科技女孩之夜。

Pride in Being a Woman

　　美國現代繪畫之母、二十世紀最重要的畫家喬治婭・歐姬芙(Georgia Totto O'Keeffe)曾說：**「我不想成為偉大的女畫家，我想成為的是偉大的畫家。」**如她這樣介意性別被凸顯的女性專業工作者，不在少數。資訊工程、體育、軍警圈等男女比例懸殊的領域中，有些女性會刻意裝扮中性，隱藏女性特質，以求遭遇平等對待。試再觀察國際政壇上女性元首的穿著，多以褲式套裝為主，何嘗不是企圖展現自己可以跟男性領導人一樣果斷、強悍的服裝符碼？時尚史上女性套裝的出現，正是因應二次大戰後男性人數大幅減少，女性成為社會重要勞動力，從家庭走入職場，必須與男性同儕競爭的時代趨勢與需求。

花嫁（陶瓷彩繪 22*8*31cm，2005）。

　　筆者則不以為然，平常的日子裡，筆者喜歡戴著粉色遮陽帽，騎著摺疊電動車，穿梭於教室、點子工場和接送孩子的多重地點。無論是做為女兒、妻子、媳婦、母親、教授或組織的管理者，筆者總是希望能扮演好各種角色，盡力達成被賦予的任務。

　　「我從小就非常憧憬愛情。身邊有許多不結婚、享受單身的朋友，我覺得這樣也很好，但我是那種想要建立自己家庭，覺得擁有老公、孩子，人生才圓滿的女人。」

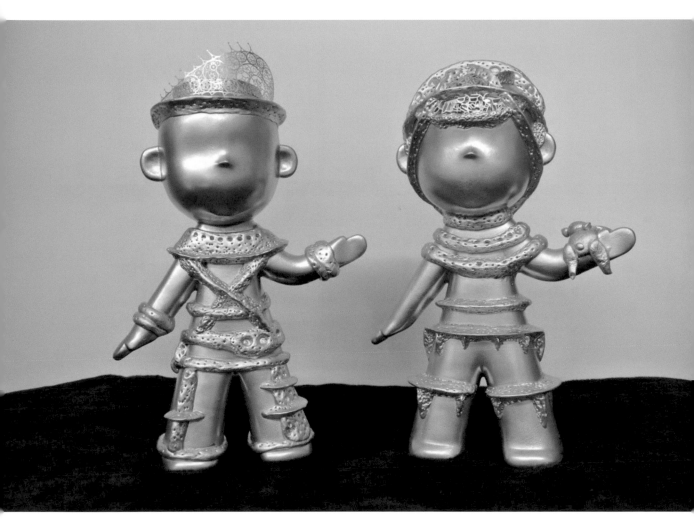

數位銀河傳奇（FRP、雷切、銀漆，60*40cm，2013）。

為女性設計的初衷

　　做為一位女人，筆者認同自己也樂在其中。或許因為如此，筆者對於許多科技產品「根本不是設計給女性用的」相當有感。例如車子內裝設有點菸器，同樣是加熱技術的應用，為何不設計成奶瓶加熱器，方便帶孩子外出的媽媽？筆者認為，在產品設計上，並非外型優雅可愛，女性就會買單，是否針對需求、為我們解決生活中的不便，才是真正的「為女性設計」思維。

　　2012年，筆者與互動設計研究所的學生，從兩性認知系統的差異出發，探討為女性設計的車用GPS導航系統在介面功能上可以有什麼不同創意發想。現有的GPS指引路線時，是利用東南西北的方位及公里、公尺等距離指標進行指示，例如：「往北開5公里，往東。」但大多數女性駕駛人習慣透過地標及左、右轉的相對位置辨識方位，例如改成「經過北科大後直走，看到郵局右轉。」越直覺的訊息，女性越容易消化理解。又如在交通路線的設定上，女性駕駛人未必想要最快到達的，而是傾向最安全的路線選擇，所以除了警告前有測速照相，是否也能有「前方經過暗巷、公墓的提醒」？這項研究調查了200多個樣本，提出女性化車用衛星導航介面的設計原型，並將成果提供給GPS導航廠商做為優化系統的參考。

　　如此，正是美國心理學者 Carol Gilligan 在《不同的語音：心理學理論與女性的發展》（In a Different Voice : Psychological Theory and Women's Development）一書所強調的：女性主義並非排斥、批判男性，而是要為所有的「不一樣」爭取空間。亦即：有價值的設計必須直指問題核心，提出讓生活更美好的解決方案，要能敏銳體察需求，必須先看見與尊重世界上存在各種不同的可能。

由左至右：金屬筆DIY、3D筆創作、牛樟筆手作、360度人像掃描和3D列印。

從身體與位置看待處境和關係

筆者在研究所修習西洋美術史時，女性藝術史學者Linda Nochlin的詰問「為什麼沒有偉大的女性藝術家？」（Why have there been no great women artists?），深深地震撼了筆者，啟發自身開始思考，美術系大部分的學生是女性，為什麼介紹的藝術家都是如畢卡索、羅丹等男性？從此對女性主義產生興趣。而在各種理論流派中，影響筆者最深的，是 Carol Gilligan 建立的「關懷倫理學」（Ethics of care）。在為女性發展爭取空間的路線上，關懷倫理學主張回到脈絡中所處的位置去思考相對應的策略，而非一味地抗爭、衝撞既有體制。脈絡指的是大環境下的處境、人際網絡中的關係。一如筆者在職場教書，或回到家庭，不同場域有不同的人際關係脈絡，影響筆者的應對方式。人的行為準則受到環境及個人特質的多重影響，不該凡事只用生理性別去刻板劃分。

從女性在藝術圈的角色與位置開始，性別成為筆者關注的議題。但真正意識到自己做為女人的存在狀態，則是孩子來到世上那一刻、初次分娩帶給身體的強烈衝擊。那種痛⋯真的是無與倫比的痛！懷孕過程害喜，也沒有太多不適，筆者沒去上孕婦瑜珈，沒有學習呼吸法，更沒想過要打無痛分娩。毫無準備下，生產時身體受到的震撼，是猝不及防的劇烈！分分秒秒地經歷那痙攣、拉扯、衝破、撕裂，體內一部分與自己剝離的痛楚，足足痛了五小時，一切如此真實。

2008年成為母親後，面對無法以言語溝通的初生嬰兒，想扮演好每個角色的完美主義想法常常令筆者感到挫折。有時孩子一哭就是三個小時，餵奶、換尿布、抱著哄，或是推嬰兒車帶出去散步，各種方法都試了，還是繼續哭。好不容易小孩睡著了，自己也累壞了，一整天就耗在這些事情上，第一次感受到時間與生活像脫韁的野馬，不再由自己掌控。

心與鏡像

　　但隨著一雙兒女漸漸成長，純真的眼光常常帶給筆者不同的回饋，有時隨口一句抱怨或八卦閒聊，引來孩子認真又好奇的詢問，讓筆者意識到自己的每個訊息、每個作為，都會為周遭的人事物帶來影響及改變。法國哲學家笛卡兒說「**我思故我在**」，但反芻這句話時，卻覺得，我之所以為我，並不是想怎樣就能怎樣；我的「心」作為思考核心之所在，是深受環境影響的。這讓筆者回想法國精神分析結構學家拉岡（Jacques Lacan）的「鏡像階段理論」（Mirror Stage）。佛洛伊德提出「人具有潛意識，平時展露在他人面前的樣貌只是真實自我的冰山一角，其餘大部分都被隱藏起來」。拉岡則進一步指出，「人有一真實的自我，但會因應不同對象及環境，展現出不同的樣子」，相對地，每個人也會因為彼此處境及角色的相對位置，加上自己的潛意識，為眼睛看到的他人賦予不同的想像。就像不同的鏡子、鏡頭，映射出的面孔雖然都是「你」，但仍會有些許差異。

　　走入家庭後，筆者的自我像一個不斷分裂的細胞，兼負的角色越來越多元，面對不同對象，有不同的需求及考量要滿足。這跟從前自己一個人，或是談戀愛時兩個人的狀態，很不一樣。這段期間，身體、孩子與生活帶給筆者的反思反饋，盈滿內心，這成為了〈心之身〉符碼及系列作品的創作動力。對筆者而言，一直走在美術這條路上，動手做不只是一種本能的需要，更是自我實現且療癒的過程，筆者所從事的創作也一直反映自身狀態、自身心境、身體上的變化與動盪。

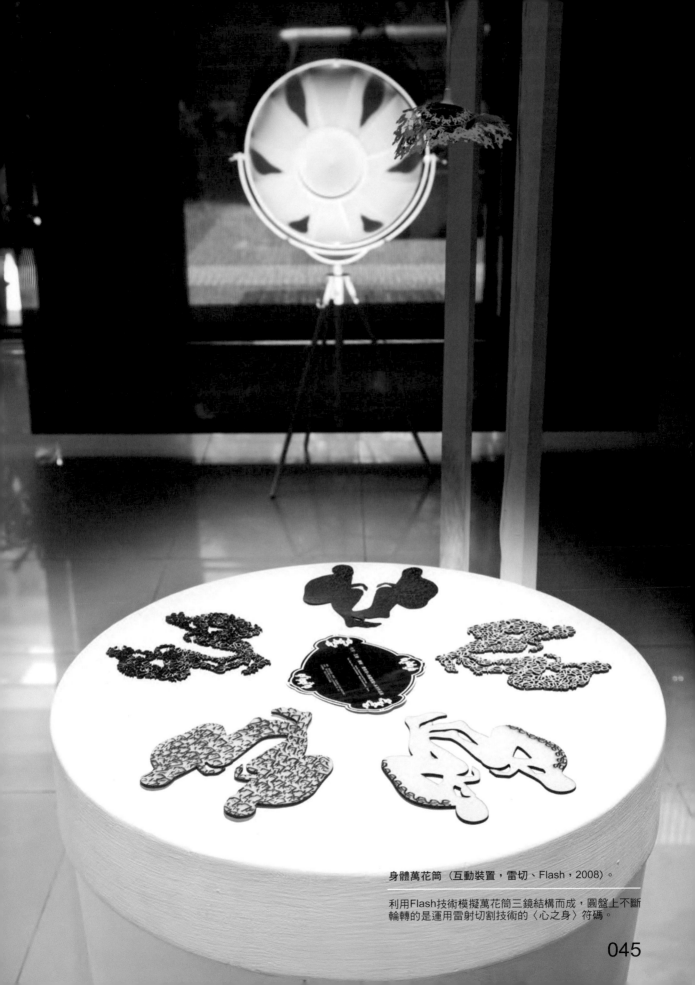

身體萬花筒（互動裝置，雷切、Flash，2008）。

利用Flash技術模擬萬花筒三鏡結構而成，圓盤上不斷
輪轉的是運用雷射切割技術的〈心之身〉符碼。

心之身

　　經過一段時間的醞釀，筆者從「心」這個中文字的形狀得到靈感。「心」字的形狀就像一個容器，上方有開口，由相應對稱的兩半組合而成，自象形文字一直到小篆，都保有此特徵。而筆者將「心」的小篆字體轉化為兩具相對的人體，發展出〈心之身〉符碼的原型。此一形象呼應拉岡的「鏡像階段」（Mirror Stage）──人的心，也就是自我，會隨著互動對象改變。滿佈的「心」字作為軀體的紋理，就像貫通人體的血脈、筋絡，暗喻「心」是人所展現的自我樣貌的根本。

　　身為創作者，媒材的日新月異，不停演變的過程，對筆者來說非常迷人。手作與數位製造各有不同層次的美，例如雷射切割，能更精準達成筆者所追求的鏤空美感，而且雷射切割不同材質時散發的氣味與留下的痕跡，也讓整個作品更有層次。切割各種〈心之身〉的過程，就像重新審視自己的每個角色、每個被割裂的自我，既私密又內省，且最後又要作為作品公開展示，其中有種奇妙的衝突感。

　　筆者從專賣舊貨的跳蚤屋中挖寶，把鏤空的〈心之身〉木質物件結合有著漂亮木櫺格子的舊式通風氣窗，成就「殘破的心之身」，通風與鏤空的穿透特質，暗喻著被了解、看穿的渴望。但在「封存的心之身」，則以一組含抽屜的懷舊櫃子為場景，有的物件破碎地藏身於幾乎闔上的抽屜中，有的在半敞開的抽屜中露出部分軀體，就像還沒發展完全、帶著質疑與不確定、想要隱藏起來的那一面；有的則在完全拉開的抽屜中大方展示，就像已經準備好與外界互動的自我。

　　筆者將手繪的〈心之身〉轉化為數位圖像，以此符碼為基礎，探索各種表現形式的可能。最初運用雷射切割製造出木頭、金屬、壓克力等不同材質的〈心之身〉物件，進而結合互動程式及3D浮空投影，從靜態到動態，賦予作品豐富面貌，表現形式的虛實之間，也呼應人際關係中鏡射自我的真真假假。

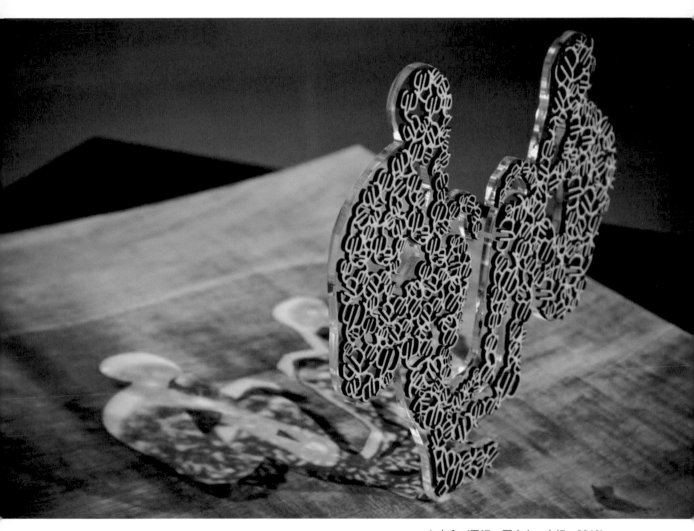

心之身（雷切、壓克力、木板，2013）。

048

自由之心（雷切、浮空投影，2013）。

以鏡射的人體篆字結合雷切與浮空投影劇場中，置放了數個古老的抽屜櫃，打開抽屜，裡面藏著一個個雷切立體圖騰，它們是人的側形，面對面坐著，兩兩相對互看，散發出溫暖眷戀的氣息。

　　將數片雷射切割的〈心之身〉符碼物件放置在可手動輪轉的圓盤上，做為萬花筒元素，圓盤上方有一內建Flash動畫程式的投影機，能將鏡頭下方的物件，轉化為模擬萬花筒三稜鏡結構的映射圖像。正如萬花筒每次只能看到物體群一小部分的倍增畫面，必須不斷轉動，才能看到不同部位的變化效果，隨著觀眾轉動裝置的圓盤，將具有不同設計細節的〈心之身〉轉到鏡頭下，牆上的投影效果就會不斷變化。其中一片以壓克力人形為底、鑲滿木質「心」字的〈心之身〉，因木材與壓克力的透光度不同，在燈光照射下形成參差迷人的光影。

　　萬花筒的原理正是利用鏡射角度的變化創造圖像的豐富性，此表現形式不僅呼應拉岡的「鏡像階段」理論，許多兩兩相對的心字人體被投影在牆上，隨著萬花筒的轉動斷裂重組，訴說著人本來就有許多不同層面，以及生命形態並非固定不變的道理。展出時，許多觀眾發揮創意，把礦泉水瓶、錢幣或手伸到裝置鏡頭底下，玩出不同的萬花筒效果，觀眾的參與就像生命旅途中無法預期的各種相遇，讓作品的故事與內容更加多姿豐盈。

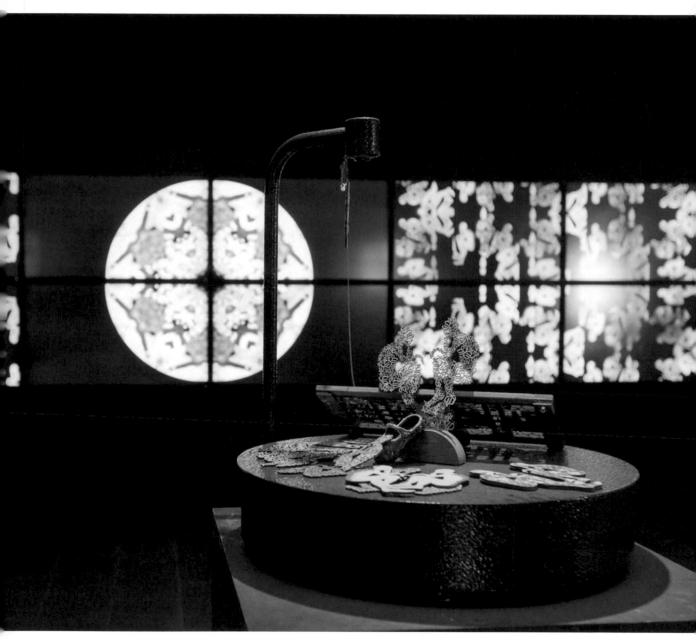

心之舞 （互動裝置，Flash、陶鞋、雷切、Video錄像，2014）。

以虛擬動畫影像和實體裝置組成的〈心之舞〉，在互動偵測技術下，實體物件被擷取至萬花筒影像中，與虛擬的影像相互呼應，「心」在虛實動態間不斷被映射、解構與重組。

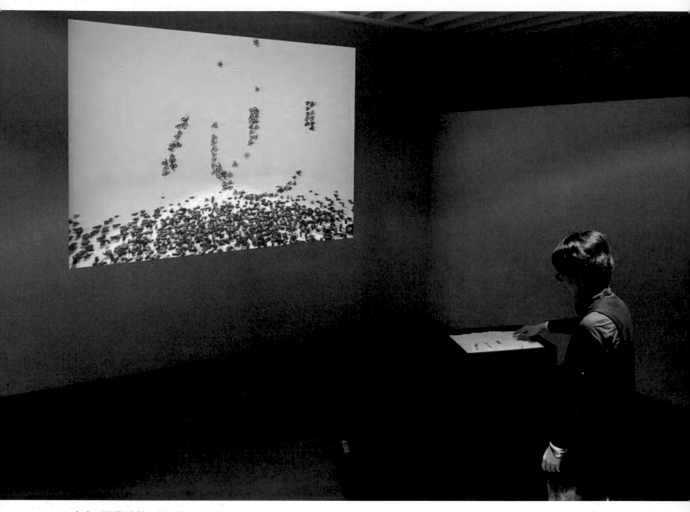

心之身（互動沙盤，2013）。

以數位科技和互動漢字來發展出〈心之
身〉，互動的形式是讓觀者於沙盤上進
行文字的寫書。

　　另一組同名互動裝置〈心之身〉，是筆者拋出的一個提問：「如果要選一個字，做為對你的生命與存在最具意義的代表字，那會是什麼？」邀請觀眾用手在裝置的沙盤上寫字，手寫的動作像磁吸的過程，無數個小小的〈心之身〉符碼在程式感應下被召喚而出，在前方投影畫面上組成這個重要的字，顯現於觀眾面前，畫面模擬出思考這個問題時，觀眾心中浮現答案的過程。有的人寫「人」字，有的則寫自己的名字，每個字通往一顆心，筆者觀察、猜測、探究每個字背後的意義，透過這樣的方式，讓觀眾與創作者的「心」有了交流，像是一種默默的理解。

SHOW HER / HER SHOW

　　筆者的博士論文研究題目為「當拉崗走入美術館──以精神分析結構學的觀點規劃美術館展示設計與觀眾參觀行為的探索性研究」，於北科大任職又投入互動媒體設計領域，創作如何呼應時代趨勢、讓觀眾或使用者有所參與，始終是筆者關注的核心。筆者以為，去體驗、經歷一場設計過的裝置與空間，與單純欣賞一張畫，所獲得的經驗感受是不太一樣的。2013年，筆者在「DAC臺北數位藝術中心」的個展「SHOW HER / HER SHOW」，便以女性從婚前到婚後所經歷的心境變化為主軸，整合這段時間發展的作品，完整呈現。

　　整個展場分為少女時代的「青澀之她」，婚後成為人妻、人媳、人母的「內省之她」，與展望未來的「未來之她」。「青澀之她」以大大小小的白紗禮服結合彩色花朵的絢爛投影，成為具體化的愛情之夢，婚紗作為少女對愛情及婚姻的憧憬，上頭炫麗的投影就如少女對愛情的繽紛想像。「內省之她」便是前述以〈心之身〉符碼為基礎的系列作品。「未來之她」是以筆者的陶瓷彩繪為素材後製而成的逐格動畫《愛，與寂寞散步》，描述主角在路上悠閒地行走，享受著好天氣與芬芳的花香，突如其來一陣大雨，無處可躲的她，身上繽紛的色彩都被洗成黑白了。這部動畫是個展的最後一個作品，也是筆者對目前為止的生命回覆的答案：經過愛情的幻夢後，在真實生活中體會到平凡中的不凡之處，現實帶來的考驗，終究會讓自己更強壯，勇敢迎向更精彩的未來。

花漾心（互動感測、婚紗投影mapping，2013）。

這件作品包含了一個麥克風裝置，它能夠收音，觀眾可對麥克
風吹氣或進行對話，因輕重高低的不同轉化婚紗身上的視覺回
饋，演繹有關自身、與她者之間的關係和檢視。這奇幻的互動
效果以及花漾動畫，和整間充滿夢想的少女氣息遙相呼應。

心之身：投射與對話

　　私以為，「心」對自己的創作非常重要，巧的是，筆者的另一半——新媒體藝術家黃心健——的名字，有一個「心」字。丈夫比自己年長十歲，在創作之路上，丈夫是支持的力量與諮詢的對象。在閒聊或溝通的過程中，丈夫不會說應該怎麼做，他的意見也不一定會左右筆者，但透過彼此討論，能釐清自己真正想要的是什麼。

　　2013、2014年，筆者與丈夫在「中國文化大學大夏藝廊」及「臺中市立屯區藝文中心」共同展出雙個展：《平行宇宙》、《默思堆砌》，夫妻同為藝術創作者，同時辦展更能對照出男性、女性運用科技媒材創作時的不同手法。筆者認為：「我們不能代表大多數人，只能是我們自己」。但筆者的創作比較是自傳式的呈現，是當下心境的反射，相較之下，丈夫是透過作品傳遞他認為重要的理念或社會關懷。

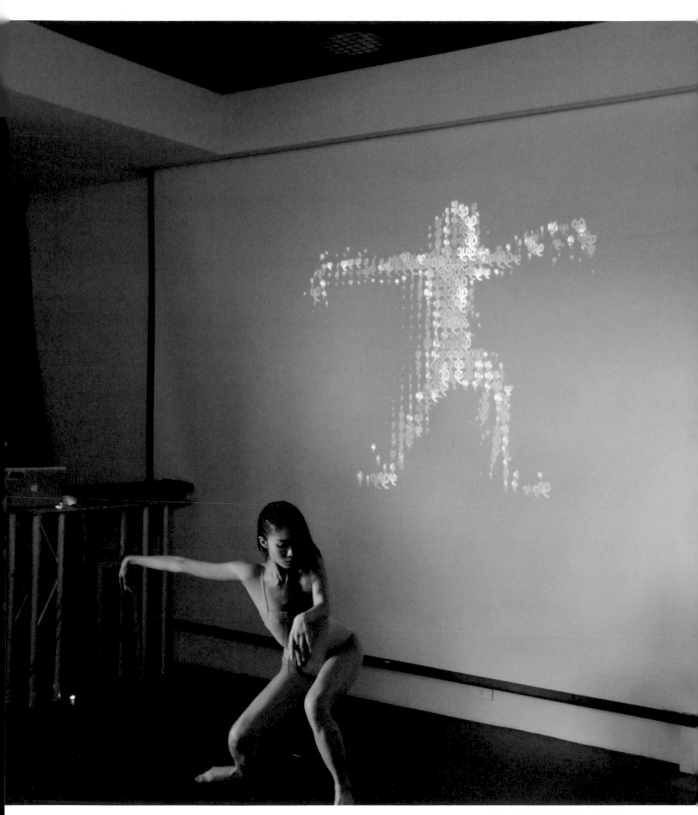

心之舞（互動體感裝置，2013）。

「心」的挑戰

　　心的狀態會不斷變化，成為創作的不同動能。若問「從2013年展出作品至今，筆者的『心』有什麼新體會？」這是筆者一直反覆思考的。2016年初接任北科大點子工場主任後，思考重心由Artist轉向Maker，大多數時間在為Maker Space服務。未來〈心之身〉的發展，筆者沒有預設，曾想過希望與3D列印、虛擬實境VR有所結合。

　　成為Maker，對筆者來說真的有點意外，這並非原本熟悉的領域，或許是不太會拒絕別人給的挑戰吧！2005年進入北科大後，筆者一直被任命去做「原本不會的事」，例如設計汽車。汽車設計是產品設計中最複雜的一塊，後來從產品設計跳到互動媒體設計，也花了很大的力氣適應。雖然害怕，筆者盡力學習，不懂的地方就請教相關的專業教授。美術背景出身，從沒想過，有一天自己會拆解車殼、研究車體結構，接觸程式，學習最新的軟硬體技術，思考如何把UI（使用者介面）、UX（使用者體驗）融入設計中。

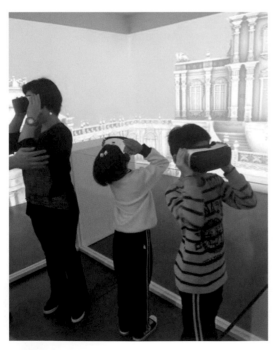

虛擬實境VR遊戲體驗。

Super Girl Camp 高中女生科學探索夏令營。

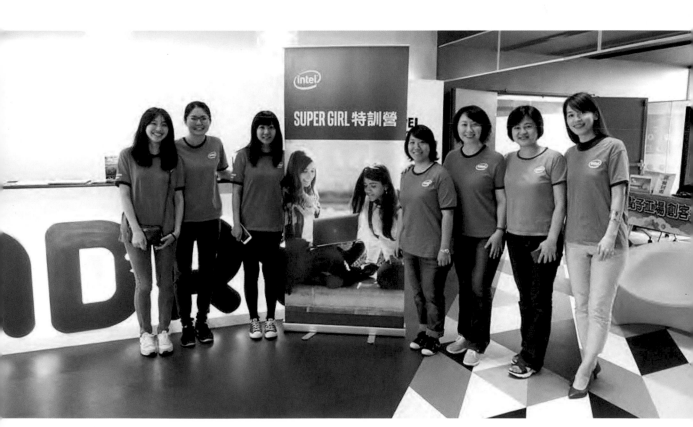

與Intel團隊一起推動女高中生參與創客實作。

開源協作與教育使命

　　臺灣的Maker Faire及Maker社群所熱衷討論的，常常是如何用更便宜的方式，組裝一台3D列印機或無人機。筆者總想，除了比誰的cost down功力強，能不能融入人性關懷面，在功能性與創造性上有所突破？加上北科大自造工場是教育部推動自造教育的北部據點，師範體系出身的筆者，懷抱著一份對美感與設計教育的使命感，於是下定決心投入。每個決定都是有想法、有準備的，我發現在Maker這一塊，的確有自我能發揮的空間。Maker思維強調善用數位製造工具，讓創意及發明可被模組化、套版化，並樂於開放研究成果，讓更多人延伸發展運用。這種開源協作的精神，比起個人的創作，能服務更多人。尤其是偏遠地區或發展中國家，就有業者運用小型太陽能模組搭配LED燈具，結合容易取得的寶特瓶，照亮了非洲、菲律賓貧民窟等缺電地區。

無論性別，都可以成為 She Maker。

She Maker 注入人性溫度，讓世界更美好。

　　點子工場不僅提供會計、法律、創新創業等諮詢的「一站式服務」，開放有創業意願的廠商、學生、師長使用設備，也面向大眾，打造體驗式的Maker Space。藝術教育體現於生活之中，可以無所不在，筆者相信數位製造不只是接電路板、完成一個模組，也應該兼具美感，培養構圖、色彩搭配等素養。因此體驗課程的設計，特別安排工程師搭配設計師、藝術家的「雙講師」組合，學員若想進一步上更專業的課程，也可以在這裡得到完整資訊。筆者希望這裡是個親切、安心的空間，讓第一次接觸Maker的人，來了後願意留下，透過我們，開啟對數位製造的好奇心與興趣。

從女性藝術家到女力創客

　　2016年10月，點子工場與新北市職能治療公會合作，為一群來自星星的孩子——自閉症小朋友——舉辦「星Maker自造工坊」，使用3D筆為公仔設計造型。不僅家長，筆者自己也深受感動，這群孩子使用3D筆時非常專注，那樣的專注，是其他的職能治療課程所未見的。星星兒的創意也著實啟發了筆者，有小朋友畫出一對翅膀，別在公仔的胸前，相較於一般的孩子，他們的空間感很不一樣，創造力更不受束縛。

與職能治療公會合作，鼓勵星Maker創作。

Maker Space提供友善環境，讓各族群一起來參與動手做的行列。

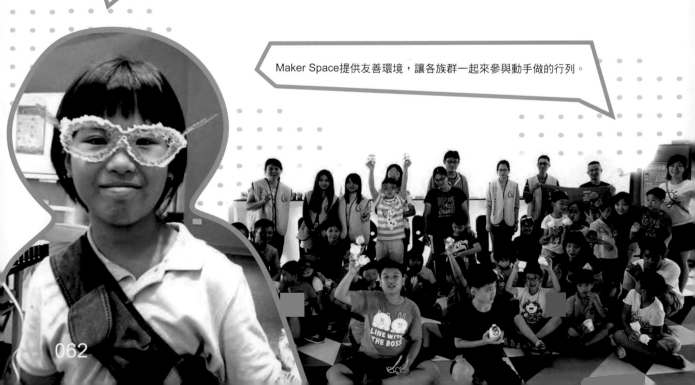

　　「欣賞不同的美」，筆者將 Carol Gilligan 《不同的語音》對人性的關懷與尊重，轉化為She Maker主張。第一次推開點子工場大門，放眼望去都是男生，筆者想，若有女性Maker一起交流想法，是否可能有不同創意？Maker Movement在臺灣剛剛起步，Maker圈中的女性更是少數，現有的Maker Space各有長處及任務，點子工場的存在意義是什麼？發展She Maker，以此標誌出品牌的獨特性，點子工場正是在這樣的脈絡思考下成立的。

　　Gilligan當初提出關懷倫理學，是看見相較於重視原則、效率的男性思考，女性傾向更柔軟、包容的應對。She Maker的She，指涉的並非單純的生理女性，而是具有人性關懷、擁抱多元差異的女性特質，即使是男性Maker，只要在創作中融入這樣的思考，就是She Maker。

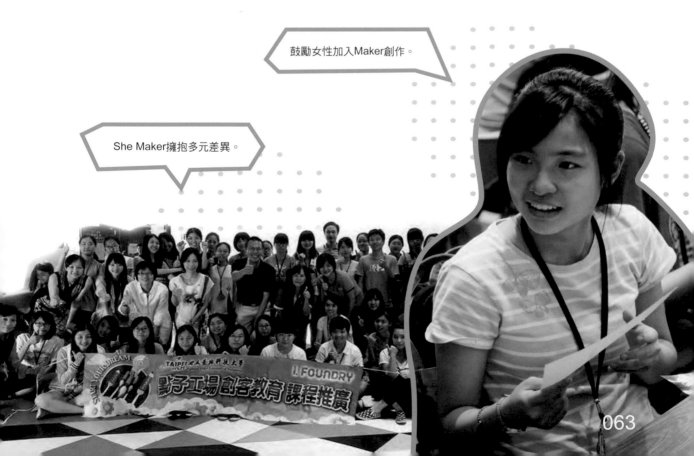

鼓勵女性加入Maker創作。

She Maker擁抱多元差異。

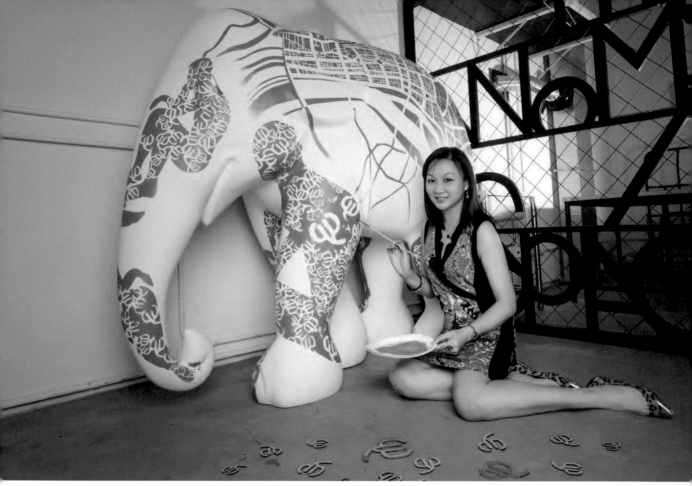

運用雷切結合篆書及彩繪，為北市設計之都打造的〈心之所向〉。

　　從Artist到Maker，無論純手作或數位製造，一以貫之，都是尋方設法把心中所想具體呈現的轉化過程。期間不斷經歷想像與現實的落差、反覆嘗試修正的挫折、自我懷疑的折磨。而且，儘管飽受煎熬，最後的成果往往與最初預期不盡相同，令人氣餒，不知如何是好，種種心緒交雜，但正是這段曲折的旅程，成就了創造者飽滿而富有層次的靈魂。創作者最終創造的是自己的人生風景！而透過女性的力量，與自造者空間所提供的相關設備，我期待，也堅信每個女性都能創新，並逐漸具有改變世界的力量。

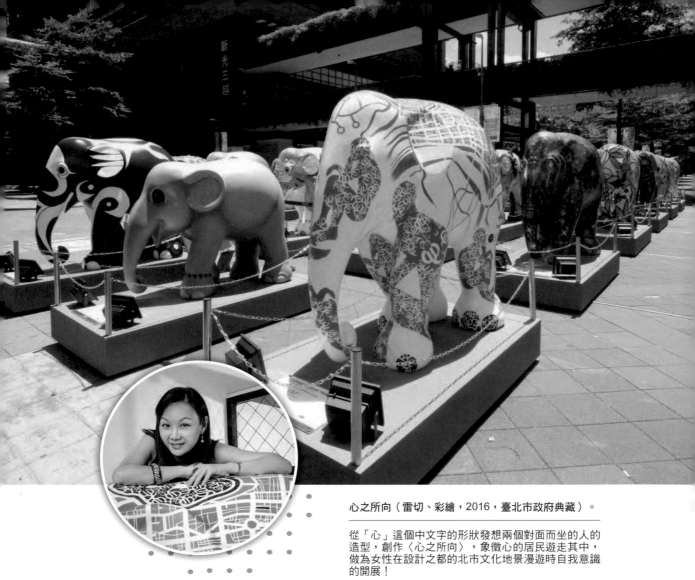

心之所向（雷切、彩繪，2016，臺北市政府典藏）。

從「心」這個中文字的形狀發想兩個對面而坐的人的造型，創作〈心之所向〉，象徵心的居民遊走其中，做為女性在設計之都的北市文化地景漫遊時自我意識的開展！

〈心之所向〉參與 2016 年世界公益活動「拯救大象」。

詹嘉華
DuDu Zhan

與時俱進的新靈媒

1 女性本質

夢想的開端

SheMaker

　　嘉華原本高中是自然組的學生，大學就讀國立雲林科技大學「數位媒體設計系」，期間分別在「頑石創意股份有限公司」、「米蘭營銷策劃股份有限公司」實習，她發現自己對互動媒體情有獨鍾，覺得可以朝這方面繼續鑽研，所以攻讀國立臺灣藝術大學「多媒體動畫藝術研究所」。數位媒體需要大量的程式設計與邏輯思維，過去自然組的學習歷程對於數位媒體領域的幫助很大；研究所期間，經由林珮淳教授與李家祥教授協助理論與技術，加上她本身的視覺呈現，讓作品得以更加成熟。畢業之後獲得「第七屆法國安亙湖數位藝術節」競賽首獎，申請上「臺北數位藝術中心」辦理的德國奧登堡「艾蒂羅絲媒體藝術中心」藝術家駐村計畫，受邀前往美國駐村（美國東岸克里夫

蘭藝術基金會，每年邀請全球六位藝術家駐村，媒合當地的藝術機構），參與藝術教育單位（Center for Arts-Inspired Learning）的課程規劃，以觸控板加上導電油墨教導 12-14 歲的學生電學與繪畫，觸控板記錄學童的聲音，以互動方式增進學習效果。未來朝著獨立創作、接案設計發展。

性別刻板印象仍存在職場

出社會後進入職場，遇到二次因為性別因素而遭遇的狀況。其一，於架設互動展品時，因為發生些異常狀況，她開始進行調校排除問題，但對方女業主以嚴厲的語氣質疑：「妳是女生，妳可以處理好這狀況嗎？」；其二，同一案場佈置時，協力廠商洽詢她說：「日後可否請貴公司指派男性員工前來現場佈展？」過去求學期間覺得性別不是問題，但進入職場後卻發現還是有強烈的刻版印象，認為女性不擅長這個領域，但在國外駐村卻未曾發生。

創作初衷與理念

SheMaker

研究所作品榮獲全球競賽首獎

　　研究所畢業作品「身體構圖 II」，創作概念源自於研究所期間時常於電腦前久坐，且於創作期間認識舞者，激發她想鼓勵大眾多活動進而更了解自己的身體，把「實體有機的身體」，藉由互動裝置轉化為有如未來主義般的「虛擬資訊流的身體」，藉由數位互動的方式讓大家起身舞動。後期作品加入「身體資料庫」的呈現，一面呈現現場群眾互動的資訊流身體，另一層面記錄過去曾經互動過的民眾的資訊流軌跡。之後以這件作品報名參加「第七屆法國安互湖數位藝術節」競賽，獲得全球前三名，以及前往參展的機會，法國主辦單位免費

提供兩面大型 LED 牆設備，取代原先以投影的方式呈現，可以感受到法國對於藝術創作的重視，接著於巴黎近郊經由觀眾票選、專家評選，榮獲全球視覺類首獎，感謝當時於法國攻讀藝術史的鄭淑鈴博士，因為有她從中協助翻譯設計概念，讓她能如此幸運地獲得這項殊榮。

　　嘗試發展「無用科技系列」產品設計，將科技與藝術結合，例如：熱轉換黑膠唱片機，藉由泡麵三到五分鐘的廢熱，能夠讓廢熱轉換播放黑膠唱片機的電能，主打療癒系商品；因為科技產品一定是大型工廠的市場，他們有技術、有資金，而嘉華目前屬於獨立工作室，希望融入藝術的元素，達到既有產品加值目的。作品創作時間，以較大型作品〈公民擠壓〉為例，約耗費一年半左右的時間創作，期間搭配「臺北數位藝術中心」的創作計畫；而中小型作品則大約數個月左右。

3 空間設備
找尋學習與創作的園地

　　目前進駐國立臺灣藝術大學第二校區，資金方面則除了持續接案外，更積極申請國內相關計畫。

科技工具讓創作不斷與時俱進

　　從〈身體構圖 II〉運用身體感應互動來創作，到近期〈公民擠壓〉則搭上 3D 列印的熱潮，看似追著科技在創作，但實質創作時並非刻意追逐科技工具，而是對於身處現代的媒體藝術家而言，科技是一種創作的媒介與工具，當能與創作主題契合才是最重要的事。對於新興科技不甚了解時，會主動洽詢或前往「經濟部工業局」〈Fast Lab 創用中心〉等創客空間，對方也很樂意解答我所遭遇的問題，例如：創作〈公民擠壓〉時，因想要創作出每一位社運民眾不只是一個發聲體，也是一個發光體，所以不斷嘗試 3D 列印至最後運用到螢光線材，與「利永環球科技」洽談運用公司的產品多點感壓墊，並加入其作品中，往後將繼續改良這件作品，將原先 3D 印螢光線材，改為 3D 列印軟料，內嵌感壓裝置等等，期許作品不斷地與時俱進。

夢想，從 0 開始

SheMaker

結合社會議題　關心台灣土地

近期創作「公民擠壓」，將創作結合社會議題，深入社運活動現場，訪談與錄下社運民眾想要訴說傳達的心聲；並運用 3D 掃描與 3D 列印，將民眾當下的姿態記錄下來，並列印出等比例縮小尺度的模型，將模型放置於感壓墊上方，當參觀民眾用手觸摸擠壓公民模型時，便會發出先前訪談社運民眾的訴求聲音，藉此增進創作與社會議題的連結，也啟發非社運民眾與社運民眾之間的互動，目前已完成接近百位社運民眾的掃描與訪談，接下來會持續進行本項創作，為臺灣與這塊土地做些具有意義的事；另一方面結合教育議題，延續美國駐村藝術教育經驗，持續推動創客教育。

畢業後與當初在臺藝大表演所的朋友邱嬬淳，以及一些合作夥伴組織非營利演藝團體「樂乎乎工作坊」，進行多媒體表演的跨領域創作，接著並參與臺北黑客松等相關活動認識不同領域專業人士，並期望組成研發團隊，從過去個人創作模式發展為有獨立自主的研發團隊，獲利模式則是接案維持創作所需資金。目前接案項目有互動裝置設計、網站多媒體設計、表演視覺影像與裝置等等，其案件多由朋友轉介而來。互動創作目前較少有藏家與美術館願意蒐藏，因為互動藝術品涉及諸多系統與設備層面難以維護較難典藏，互動創作的主要收入來自於參展補助，但這些補助時常低於往返的交通費或佈展費用，所以目前仍以接案賺取創作經費或申請補助案的模式進行。

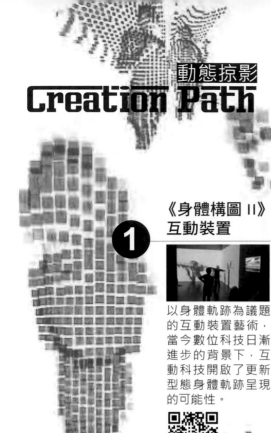

動態掠影
Creation Path

1 《身體構圖 II》
互動裝置

以身體軌跡為議題
的互動裝置藝術，
當今數位科技日漸
進步的背景下，互
動科技開啟了更新
型態身體軌跡呈現
的可能性。

2 《公民擠壓》互動裝置

「黯黑中的發光／聲體」號召有
參與任何社會運動的公民，透過
用三維身體掃描與列印、聲音錄
製參與作品；並以聲音混音及壓
力感應配置，在展出當下利用觸
覺讓人真切的感受到壓迫的互動
裝置。

3 《柯基托斯》
多媒體電玩音樂劇場

探討當今科技時代的最初人性作
品時空設定在未來，仍意圖反應
當前社會，人類對於自己所做的
一切抉擇，是否有意識地為之，
還是如同一場遊戲，試圖在虛擬
無意識的世界裡操控一切？

5 走向未來
秉持信念、創造無限
SheMaker

年輕人不需要畫地自限

主要兩點建議：一、不要害怕，不要遇到不熟悉的事物或
領域就畫地設限，往往都是自己困住自己；二、主動想辦法，
主動去找資源，多去詢問、嘗試一定可以找得到解決方案，
而不要等著他人給你答案。

目前政府積極鼓勵創新創業，但在她進入職場後，認識了
幾位獨立工作室主持人、公司董事，深刻體會其實創業不是
想像中這麼美好與簡單，不是到行政院青創基地上幾門課就
能撰寫出優秀的計畫書，建議也許可以有一份正職工作賺
取創作所需資金，才得以度過創作初期所面臨的資金壓力。

在學校裡，她遇過不少的青年學子，時常不懂得規劃以及追求明確的目標，而漫無目的地畢業與就業，求學時沒學到紮實的技術，進入職場僅等著上司替自己規劃工作，這是臺灣目前教育很嚴重的問題。嘉華說自己也算是很晚頓悟的學生，在研究所期間才確立自己真正要朝獨立創作互動藝術領域持續發展。

產業界跨域合作雙方都獲益

嘉華認為產業界跨域合作對於雙方都是很好的學習與經歷，例如：先前在創作時，行銷人員在合作的過程中，她傳授嘉華許多行銷技巧、創作的作品要用何種方式、哪種文案才容易讓大眾了解，與企業洽談贊助時，對方提供資金贊助，而她則提供藝術展示提升贊助方的品牌形象。

4 RE：inspire

「新媒體藝術 X 教育」將新媒體藝術帶入學校內，進入校園與青少年工作坊的互動，錄製青少年對於未來的想像創作成作品。

5 非營利演藝團體「樂乎乎工作坊」

由邱嵥淳、詹嘉華兩人為主要創作者，以體現大眾文化特質的當代藝術創作為概念，期許打破藝術所建立的無形鴻溝，旨在作品中展現生活中所看、所聽及所感受的。創作元素以音樂、多媒體影像為主，為創造多元跨域的平台。

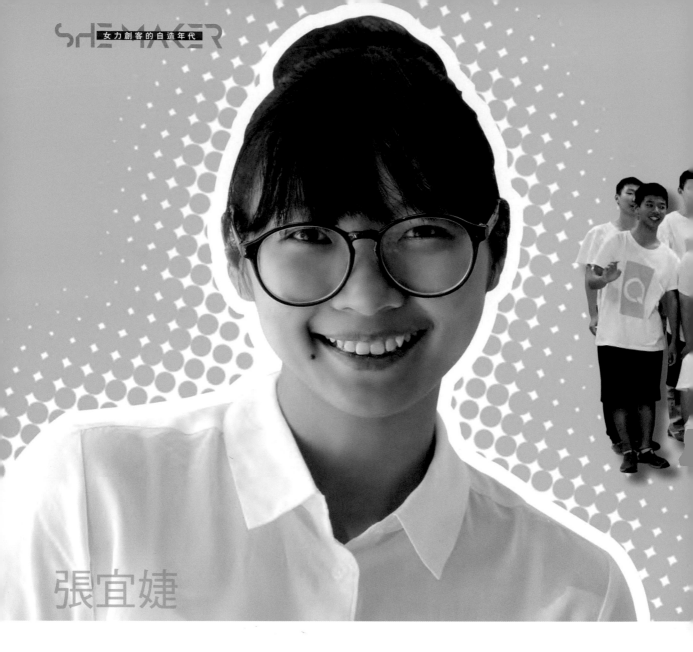

張宜婕

愛與開心

 的

啟發者

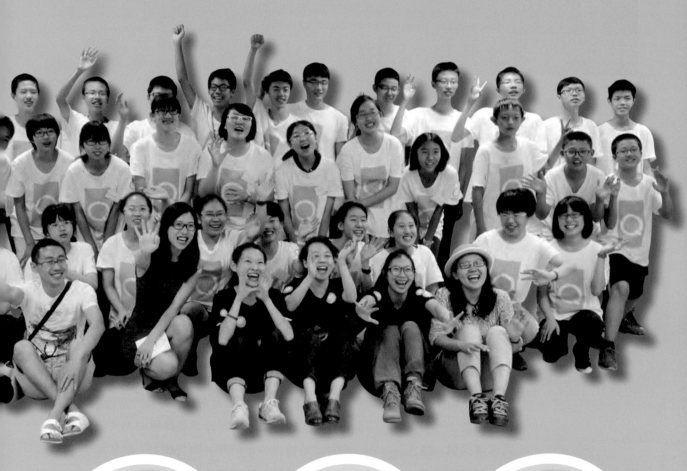

愛就开心
创客教育
EDUCATION

創客教育 啟發孩童「做」的能力

　　張宜婕畢業於國立臺北藝術大學新媒體藝術學系，2014 年於北京註冊了一家公司——「愛就開心創客教育」——這個團隊為孔依琳所註冊，並與張宜婕共同創辦。主要服務內容為創客教育類的課程設計和導師培訓。光是從字面上的閱讀，其實就能夠明瞭的看出這個公司的活潑性和對教育的熱忱，積聚了愛和開心兩大宇宙能量的創客教育公司，「愛就開心」不也代表了兩位創辦人對於孩童教育的期望以及期待用愛的付出來帶給孩子開心的未來嗎？

　　張宜婕提到，由於自身學習背景的關係，對於科技、機具技術操作方面比較熟悉，而另一位創辦夥伴則因為本身取得美國波士頓學院諮詢心理的碩士，對孩子的心理成長和發展比較了解，兩個人能夠互補合作，也希望能夠提供更多元或是不同方向、角度的學習方式給學生，希望他們能夠瞭解到學習是一件很好玩的事情。談到創辦這家公司的理念前，她也提及會有這方面的知識和累積，是來自於上一份在「啟行營地教育」的影響；啟行營地教育機構為國際營地教育專業機構，通過創新的教育方式培養青少年所需的學習能力、創新能力，張宜婕在團隊裡做的就是科技藝術的課程設計和帶領活動，當時她就發現學生在動手操作方面是不足的，並且也看到大陸這邊的孩子雖有非常強的想法還有思維，但實際上很難落地執行，所以她決定開始她的創客教育生涯，並且從激發創造力、引導設計思維到真正動手執行，以「如何解決事情」的角度提供課程服務和師資培訓，自主研發了創客教育的系列課程，以科技藝術的結合體，讓孩子在引導下真正落實他們天馬行空的想法，也透過科技與日常生活的連結，瞭解到無限的可能性。

性別不是問題，用心做就對了！

　　談到了 She Maker 的特質時，她表示性別並沒有對她帶來任何優勢或劣勢，只是在她目前深耕的教育領域，確實女性佔的人數比較多，不論是在教育或是課程設計方面都是，但是對教育有興趣又同時熟悉科技的女性，佔的比例確實比較少。而在操作這些器材時，她也談到「在大學時期，班上也有很多的學妹們，幾乎不會有什麼使用上的困擾，這方面只要學會了，並且有用心去做，我想性別上面有明確差別的地方，應該就只有體力吧！」

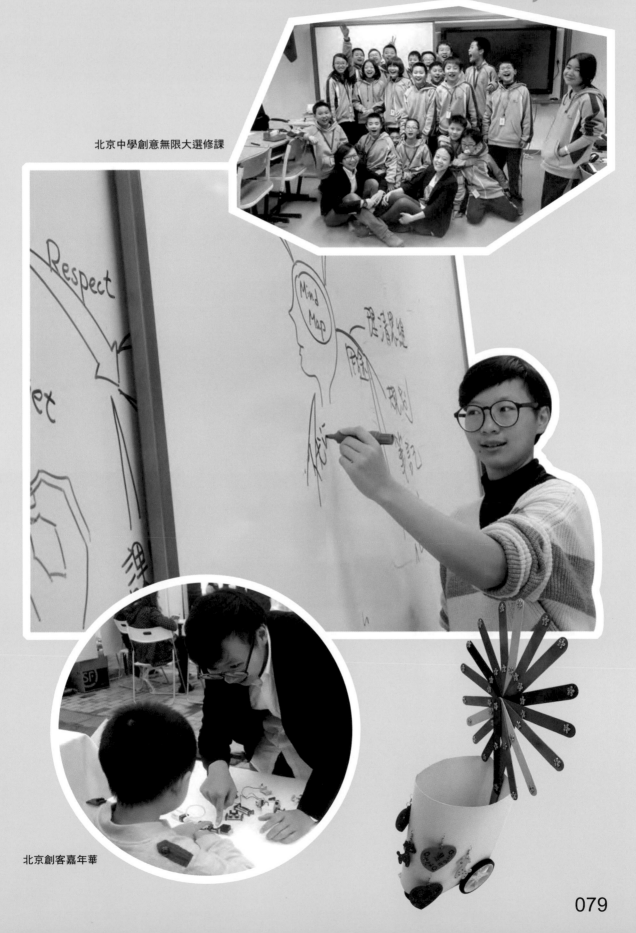

北京中學創意無限大選修課

北京創客嘉年華

2 創作特色

創作初衷與理念

She Maker

對藝術創作行為提出深刻反思

回溯到北藝大時期,張宜婕的第一件創作作品,有個不同凡響的名稱:「當他是個屁」。這是一個煙霧拍打的裝置,會去撈網路資料庫的東西,並且拍打出像「屁」一樣的煙圈。她說:「剛開始唸藝術大學時,要寫作品理念與論述,雖然覺得不是大問題,但我認為有些作品並不一定能夠真的把論述真實地呈現出來,所以我在想藝術創作其實更應該專注在做的東西上面,而不是把論述寫得厲害就好。」

其次,這個作品隱含著她對生活在一個資訊高度發達的社會當中的看法,每天不斷的面對來自四面八方的訊息,很多很多的聲音,其實是很煩人的。而這種現象,在網路普及後更為增長,在面對如此的資訊洪流,不論是誰都難以逃

《當他是個屁》動力裝置,2011

脫，與其被這股資訊洪流沖擊至無所適從，不如就當他是個屁，就讓他煙消雲散吧！

另一個有代表性的作品則是在 2012 年的創作《是誰在說話？》，獲得當年的 K.T. 科技與人文藝術獎。這個作品為一個互動的藝術展台，她將 2012 年之前幾屆的新媒體藝術獎和科技藝術獎時常出現的詞彙收集起來，通過編程的方法，寫了自動產生文章的功能，當東西擺上去後程式就會自動去辨別這個東西的大小、顏色、外觀，然後系統會配合相對應的特色寫出一篇藝術評論和論述，這種論述生產器其實也透露了她對藝術創作的疑問以及反思。

《是誰在說話》互動展台，2012

創客教育的產出作為一種創作

回溯張宜婕過往的藝術創作，可以發現多為創作者對於藝術的提問以及反思。目前她則把對藝術創作本身的關注轉移到教育的熱忱上。與她談及目前是否仍在創作時，她堅定地說「現在的課程內容就是我的創作方向，而我創作的互動對象就是我的學生。」

現在的學習方式已不再只是生硬的消化課本的內容以及死板的教學內容了，學校教育以及坊間教育機構，也漸漸的轉變成以創造力為主的學習方式，她希望他們能夠從各個角度去思考事情，以一種整合的能力來學習，而不是從單一學科的角度而已。

而我們也可以將這種活潑的課程，想成是一件一件的作品，只是這些課程都有規定的條件和主題，例如以創意的穿戴設備做為期末專題，她引導小朋友去思考自己的創作能夠對生活上有何種幫助，並且將它實踐出來。像是有小朋友就做了一個專門在機場裡戴的帽子，這個帽子能夠讓對方在人多繁雜的地方一下就找到自己，這種從自身經驗出發的創作，不僅讓孩子的製作動機強烈，也能夠讓他們體會從發想到實踐的過程。

2012 KT 科藝獎（李國鼎科技藝術獎）銀獎
系統透過放在觀眾放在展台上的物品，偵測其外觀，產生了相應的論述

上圖為 littleBits 小學堂：互動心情顯示儀課程

3 空間設備

找尋學習與創作的園地

SheMaker

空間彈性不設限，簡單工具創造新思維

張宜婕提到她們的課程內容，其實不會去教導技術性的東西，僅使用一些簡易的工具，或是簡單的電子模塊 (littleBits)，教室裡沒有複雜的操作。「學生若是要用到機床等大型機具，會需要太多的時間去學技術，我偏向的方式是創意的發想，以及動手實踐。我希望用最簡單的方式去做，成品的完成度，雖然不一定高，但它具有跟成品一樣的功能性，主要希望讓小朋友先看到自己的想法，因為我覺得不是每個學生都希望把技術磨練得很厲害，但是把東西做出來的時候是很有成就感的，我希望他們先體會到『欸？我也可以做出東西來！』的感覺。」

張宜婕以大學的通識課程比擬她的教學模式，她認為將一些基本的操作方式教導給他們後，學生自然而然會朝向自己有興趣的方向去鑽研，好比說在學習的過程中，有些人發現自己比較喜歡設計外觀造型，而有些人喜歡結構設計，有些人喜歡操作機具，而這樣子的學習則是一種找到自己興趣的契機。

科技工具降低技術門檻 使實作更容易

在科技工具方面，其實也對創客教育帶來不少的優勢，如圖所示意的飲料攪拌機教學現場圖，他們正在使用電子模塊——littleBits 去運用在日常生活中的設計。「其實我比較關注如何讓想法實踐，有些科技的出現可以讓想法更容易實踐出來，也能幫助課程降低技術門檻。」他們專注的不是讓學生的技術變強，而是學生對學習的積極性、主動性，以及對做一件事情的想法還有解決問題的能力，著重在想法啟發以及實踐，在過程中小朋友會知道動手做時他們必須具備哪些技術，這時候他們動手實踐才會有目標和意義。

夢想，從 0 開始

SheMaker

動手與實踐的重要性——深耕國小教育

在未來的方向上，愛就開心團隊也訂了五個方向：「動手能力、科技認知、創意思維、團隊協作、分享精神。」希望學習不再只是汲取課內的知識，而是能夠在學習的過程中得到創意思維的訓練，也能夠在人與人相處之中學習到合作、分享等精神。

「其實我一直在摸索我的商業模式」張宜婕如此說，目前愛就開心的營運方式仍是以接案為主，提供課程包以及導師培訓，而主要的客群為小學學校機構，學校也會提供選修課的空堂給團隊，讓他們去學校服務。顧及到大陸高考的壓力繁重，主要服務的學校仍以小學為主。

動手能力 科技認知 創意思維 團隊協作 分享精神

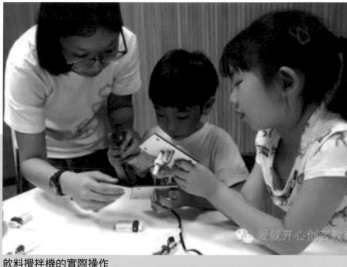

飲料攪拌機的實際操作

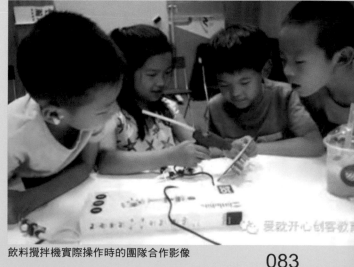

飲料攪拌機實際操作時的團隊合作影像

5 走向未來

秉持信念、創造無限

SheMaker

新時代的學習觀 做就對了！

　　談到現在創客的發展以及建議時，張宜婕以一種宏觀、人生觀的角度談到：「如果你把它當新興的職業，不管是做哪個職業，只要想清楚自己想要做的事，就認真去做；教育也一樣，不管什麼教育，它都只是個名詞，做事比較

① 愛就開心創客教育

愛就開心創客教育成立於 2014 年。提供師資培訓、學校課程、顧問諮詢、項目活動等；並且致力於推廣青少年兒童「創客教育」，培育能夠實踐創客精神的社會公民，並且希望他們在學習的過程中能培養動手能力、團隊協作、創意思維、科技認知和分享精神。以上五個精神為其教育理念所在。

② 科技學堂

科技輔導員在線學習中心

科技學堂致力於提高科技輔導員的指導和組織開展科技教育活動的能力與綜合素質、為提高青少年的科學素質提供豐富的課程和資源服務。學員可以自由選擇感興趣的網路課程參加線上學習，完成課程學習並通過課程考核，還可以獲得由中國青少年科技輔導員協會認證的證書。科技學堂將不斷優化線上學習課程、線上教學以及活動資源提供各項服務，還有創新個性化學習和互動交流體驗。期許能夠與學員們一同成長，以培養創新後輩人才、提高青少年科學素質為理念共同努力！

重要。」她認為不管是什麼領域，我們時常會去討論做的
方式和如何去做的想法，這樣沒有什麼不好，但是都不會
比直接去做來得快。當初她會走到創客一途，也是認為學
生的動手能力和實踐能力整體來講是很缺乏的，以希望可
以幫助青少年成長並且全面發展為出發點，就創立了「愛
就開心創客教育機構」，剛好與創客教育興起的時間相疊
合，而團隊發展至今依舊可以感受到團隊滿滿的教育熱忱
以及活潑的氣氛，張宜婕可以說是把整個人生觀的態度
「做就對了！」貫徹到她的教育理念，並且希望影響更多
孩子，激發他們的無限可能。

③ 愛就開心「創藝無限大」課程分享

此課程為「創藝無限大」，並實際於北京中學和平街一中
的課堂上進行創意的發想，以及動手創作。課程分成創意
初體驗、創意小夥伴、驚喜的訪客、魔幻圓舞曲、派對嘉
年華五個區塊，以豐富且活潑的教學內容，引發學生的學
習動機。課程中可以看到學生們使用了愛就開心最常使用
的電子模塊 littleBits 進行教學，不但降低了技術層面上的
門檻，也使得創意更容易實踐。

④ 創客教育導師研修班

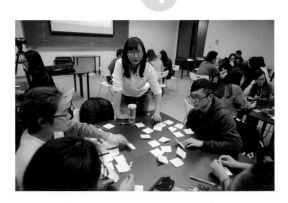

為了提高各地創客教育師資水平、普及創客教育常識，傳
授創新教學理念等。2016 年，北京清華大學基礎工業訓
練中心利用其豐富的資源背景、並結合清華大學在創新教
育實踐中的豐富經驗，提供創客教育導師研修課程，並於
2016 年 6 月 25 日至 6 月 28 日於清華大學 iCenter 舉辦，
而由張宜婕擔任課程設計總監的青橙創客教育也進行了精
彩的授課。

微軟 Imagine Cup 國際冠軍

林筱玫

撲滅炙火 的 柔力量

2011 年奪得微軟潛能創意盃（Microsoft Imagine Cup）嵌入式系統全球冠軍的林筱玫以及其團隊，以「智慧型防火逃生系統」的創意發想，到以此為創業核心的「瑞德感知科技」，除了希望打造一個火災時能夠保護人的防災系統外，也在創業的路上披荊斬棘，不斷試圖改變傳統產業的想法，希望能讓這一股力量永續的發展下去。

2011 年微軟創意盃競賽照片

1 女性本質

夢想的開端

SheMaker

領域內的省思及女力的社會性

　　林筱玫談到各階段的經歷時提到，會做這個產業，第一是跟人命相關，第二則為理工科背景。雖然僅僅是這兩個簡單的理由，卻也因為這樣的開端，開展出一個富有社會貢獻意味的科技公司以及未來。

　　她談到本身的理工領域時，注意到了科技發展的過程中，以往只有 STEM（Science,Technology,Engineering,Math），卻沒有 A（ART）。她認為很多互動式的設計是不能夠遠離人性的，還是要跟人有人文上的交流，也就是社會與科學互相交流才有辦法產生廣大的效益，讓更多人使用。然而倡導將 ART 融入 STEM 概念中的理念形成 STEAM，還是非主流，於是她研究這個現象後發現，想要留在科技領域且繼續研究這塊研究的女性，通常都具有一個社會性，

「你惟有確定自己要怎麼做，並且努力實踐，才真的有辦法改變現在。現在即是未來，即使現在執行的很辛苦，但它已是昨日的未來。」

或是認為工作必須是要對社會有意義的。像是生醫或是食品安檢，雖然比較不為人知，但都有對於社會極大的貢獻。

　　林筱玫提起這段時，也反映到了前面 ART，也就是社會與科學互相交流的重要性，來自於理工科領域的人，他們對於社會的責任感，是讓他們做這個領域最大的一個願景。筱玫回憶起還是學生的時候雖然沒有方向，但認為只要是不違反倫理道德、善良原則，並且可以對世界更好的事情，她都願意去做。所以當她與團隊在研發「智慧型防火逃生系統」時，也產生一個很大的抉擇點，就是創業與跨海求學之間的抉擇。她用非常堅定的神情提到，若是這樣的系統真的發生效應，那就像是愛迪生發明電燈，當後面的世人即使在黑暗中也有一盞燈可以照亮，讓他可以閱讀，可以做他想要做的事情，並且讓整個文明可以日以繼夜地加速前進。

　　這樣一個社會貢獻的源頭，是林筱玫創業的初衷，也是一股慈善的來源，林筱玫認為，要做到資源分配就一定要負責做到能夠改變一些社會體制，運用自己的力量去改善一些看不慣的事情。她充滿熱情也堅定的說：「你唯有確定自

己要怎麼做，並且去努力實踐了之後，才有真的有辦法去改變現在，即使現在很辛苦，才有辦法去改變未來。」

柔力量推動善的道路、做對的事！

在性別上的困擾之處，筱玟認為從在學期間就能夠觀察到，第一，在這個領域中相對佔少部分的女性，當然朋友比較少；第二，也會在男性人數較多的領域中遇到一些性別歧視或是刻板印象，但這樣的現象反而成為一股助力，讓她要求自己凡事都要自己來，自己盡量地把它完成，好強的她說：「我比較不喜歡被看不起，很多時候我會讀懂後再去教別人怎麼解，我覺得在專業度上面其實女生只要努力的話是不會比男生弱的。」她也很樂意幫忙有需要支援的學妹們，「因為我覺得唯有釋出善意，然後讓這條路越來越寬廣，讓越來越多女生進入，以後科技領域才不會變成是一個非性別平權的狀態存在。」

談到優勢之處，筱玟則是提到：「我們會說柔弱勝剛強，大概就是這樣一個力量，所以我會用柔的力量來做我覺得對的事。」她也認為在男性的世界裡，比較傾向於技術上的精進，以及要求自己必須要鶴立雞群，在程度上做到最好，但有時候卻落於個人的成效，而不是整體的規劃，所以她認為在做團隊的合作時，跟女生合作是一個比較好的模式。

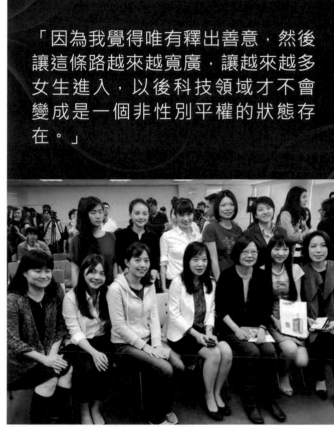

「因為我覺得唯有釋出善意，然後讓這條路越來越寬廣，讓越來越多女生進入，以後科技領域才不會變成是一個非性別平權的狀態存在。」

蔡英文召集 2016.3.8 婦女節 女青年論壇

女科技人的午茶時刻

2 創作特色 　創作初衷與理念

瑞德感知科技　以熱情點亮安全的未來

　　智慧型防火逃生系統，為當時微軟創意盃的一個創意發想，除了獲得獎項外，發展至今也成為瑞德感知科技中的核心產品，以「提升安全標準、給您更安全指引」的理念，在今年也榮獲「2016 iF DESIGN AWARD 國際設計大獎」，成為國際上耀眼的消防產品，在台灣也有「神達電腦廠辦」、「青埔琴海豪宅」等，開始使用瑞德感知系統。期望未來能夠將這個產業以及觀念普及化，使得人民的生活更安全無虞。

　　「瑞德感知科技」專注於研發「動態導引系統」，連接建物中的消防安全系統，藉由探測器的資訊分析場所內的危險程度分佈，有鑑於市面上傳統的消防標示常常使得民眾搞錯逃生方向；瑞德感知則希望，能夠隨時做出最好的方向指示，避免民眾誤闖火窟，是目前全球技術最成熟的該類型產品。

大火事故頻傳　她立志研發消防系統　以科技捍衛生命

　　林筱玫在酷青發聲的專欄文章裡「創業，就像被人丟到沙漠去，得想辦法活著回來」，提到會開始做「智慧型防災系統」是在七年前當輔導工讀生時就埋

一般情況

跟隨群眾亂走，

可能選擇較遠出口，

可能選擇有濃煙的出口。

動態導引系統（瑞德感知科技提供）

解決方案：智慧型疏散系統

直覺性判斷，加速前往出口
提高火災前期逃生效率

動態導引號誌

動態導引主機

HEX
瑞德感知

下的一個小小志向。這樣的開端，不禁讓人更想知道是什麼樣的背景以及故事，讓筱玫走上這條防災創業之路！

她分享小時候看的美國防災宣導影片，那時美國、歐洲在防火這一塊做得非常高標準，所以她開始研究國外防災市場，並且了解他們防火宣導的知識。筱玫說說笑笑的談到：「加上我從小就是在一個常發生重大火災事件，促使法規演進的城市『台中』！」所以對於火災這個議題非常熟悉。

台中於民國 84 年發生的維爾康大火後，才催生中央成立了消防署去外國取經，了解基本消防的經驗，開始整治國內的防災現況。後來又發生阿拉夜店、金沙百貨等大火，這讓筱玫從小深感火災的恐怖。

如何才能做到好的防災，並且避免這些悲劇的發生？這也是她往後在創作產品時的一個很大的初衷以及希望解決的課題。她希望「智慧型防火逃生系統」能夠在火災發生時發揮最大的疏散力量，另一方面也希望能夠緩解大量的警消人力缺乏。她反思台灣在消防人力方面，除了昂貴的培育課程，在沒有好的裝備跟設施之下，無異是讓消防員當人肉盾牌。同時，消防人力資源有限，卻必須防護那麼大的國土安全，更別說民眾的大小事全部都轉到 119，業務非常複雜。如果自己的事業能做到一些對他們比較友善的回饋機制，這樣來做這件事情就會比較有意義，這些都是「智慧型防災系統」希望回饋給社會的。不論是在人命上，或是制度上，都希望能夠藉由防災的新觀念來去對社會有更大的貢獻。

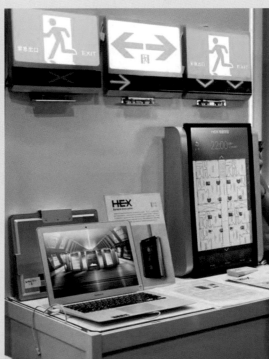

產品實體：
主機及應用實例

3 空間設備

找尋學習與創作的園地

SheMaker

科技加速知識傳遞　知識推動力量

　　瑞德感知科技位於臺北市中正區，談到公司的空間與設備時，他充滿活力的說：「全部靠自己打造！花錢租！」

　　談到科技時她分享到，現在資訊流動快速，所以在尋找資源、人脈以及進行任何需要資源的事情時都來得快速，建構在現在科技所能夠帶來的資訊快速傳遞，Maker 可以做的事情就比以前的人來得快速許多，所以應該要好好珍惜，像這樣的資訊互相交流宣傳，科技史的脈動，都是我們好好的利用知識的時機，然後這股知識分享的力量，也是實踐前的根基，**唯有把知識變成一個具體的東西，它才會變成是力量去推動你想要做的事情，繼續前進。**

4 創業顯影

夢想，從 0 開始

SheMaker

堅定的信念　貢獻社會無限正能量！

　　訪談時，我看到筱玟對於一個產業的熱情，以及其社會貢獻的使命，我不禁好奇除了在火災以外的各種災害防治上她是否也願意投入，並納入為自己公司的一環。但她卻非常確定的和我說：「**創業一定是找一個 niche 點，也就是找到一個專攻的市場並且把它完成、做到好，再來就是跟其他的人異業結盟，因為你在有限的財力之下，沒有辦法完成大企業可以做的事情，起碼未來的五年內都是做自己的東西，因為光這個領域的東西就做不完了。**」這裡也可以看到，一位創業者保有的初衷、以及方向，必須是非常明確的，能把一件事情做到最好、最完善，並且對於該領域有一定的貢獻，我想就是她最想要達到的樣子吧！

莫忘初衷　打造善的循環

　　林筱玟談到公司創新體系的建立後，要如何說服傳統產業、社會，以及自己的產品對社會的貢獻時，舉了許多例子來佐證；Nokia 手機到智慧型手機、或是傳統樓梯之於電梯、傻瓜相機到數位相機等等案例。這些舊產業轉型不及其實就會面臨產業的衰亡，有這麼多歷史擺在我們面前，她說：「**唯有變才是不變，因為世界地球宇宙是永恆不停的在變，你不可能一成不變，你唯有不斷地變才能夠看起來是以不變應萬變。**」並且你必須將願景明確地制定出來，「**再來，把你的人生全部都賭下去了**」，她相信全心全意投入，會使讓做政策規劃的人發現，並且讓他們願意給予較多的資源和協助，我們要做的則是好好的去運用這些連結。

　　林筱玟提到，以瑞德感知科技這樣創新的公司，要說服傳統產業轉型一定是非常困難的，跨了一個世代必定有溝通的隔閡，如何花心力去溝通，和貫徹執行自己的產業，**讓對方相信，知道自己是來真的！**筱玟平時都在這些產業中「周遊列國」到去遊說，並且把這個概念帶給他們，她帶著自信的口吻說：「**相信我們一定可以找到理念差不多的人，來當這方面的繼承者，就像是前人提攜拉拔我們，我們一定可以再找到方法好好的做下去，這不是只為了自己，而是對於自己留下給社會的價值。**」

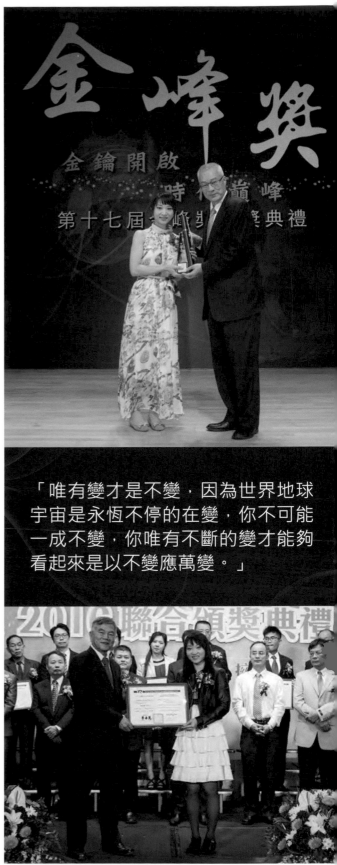

「唯有變才是不變，因為世界地球宇宙是永恆不停的在變，你不可能一成不變，你唯有不斷的變才能夠看起來是以不變應萬變。」

創新研究獎頒獎（經濟部沈榮津次長頒獎）

5 走向未來

秉持信念、創造無限

SheMaker

跳脫性別框架思維　訓練雙贏的思考方向

林筱玫本身也是年輕一輩的青年創業者，她認為剛開始進入大學院校時，比較偏向於學習一些進入社會前的技能，以及人生目標的制定。她也鼓勵學生們，可以在這個過程中不斷的搜尋自己的方向，而現在許多的創客教育也能去擴編他們的想像空間，他們可以做一些自己有興趣的事情，而不是受到性別的影響，認為女性就是得做做護理、教師、純設計，這些比較偏人文的東西，而不踏入到異業結盟的領域。

她認為，世界上男女比例參半，所有使用者一定也是男女參半，如果太偏差於某個性別的使用習慣，製造出產品就會不平衡。她提倡女性的思考元素也扮演非常重要的角色，而這個觀念必須要從源頭開始做起，也就是當他們還沒有確定完全走入某個產業前就給他們一個思考方向，讓他們可以比較多元性的發展。

創客風潮 = 獨立意識的建立

以往還沒有創客這一詞時，大家也是自己 DIY 主動解決問題。到現在，創客有能力將作品商品化，變成產業以及風潮，林筱玫認為這個風潮的興起完全是一個獨立自主意識的建立。自己學習如何手動實踐，其實跟全人的教育比較相像。

北科大防災科技成果記者會

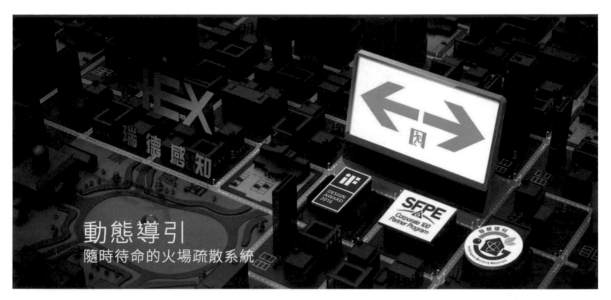

行勝於言，唯有用行動、執行力，將想法一一實現，事情才不會建築在一些很空泛虛無縹緲的境界。唯有從動手做的過程中得到一點一滴的「試驗—失敗—修正—挑戰（再試驗）」，才有辦法累積經驗邁向成功之路，這種經驗的累積就是最好的教育起源。

從創意發想到建立制度　不能怕失敗

林筱玫認為如果大家都能夠獨立自主，並且學習動手做的執行能力，就是一個國家富強的基礎，唯有大家都能夠往實務面的去操作，國家才能從最基層的地方強健起來。且從小就不斷地去嘗試、錯誤、失敗，這種習慣就成了自然，以後再面對更多類似的問題時，才會有更多元的解決方案。

剛剛提到的偏重於翻轉教育的部分，而產業層面上筱玫則提到，在美國矽谷創業風行的現象，就是因為他們每個人都動手做，她認為當一件事情原本只是創意發想到雛形出來、並且能夠使人受惠後，大家就會一起加進來做，慢慢地就會從一個意識形態轉變成一個有雛形的東西，進而成為一個有形的產業，並且當產業變成了有一定制度之後，茁壯起來就可以提供給一些有技巧的人就業機會，這是她覺得創客風潮非常不錯的部分。

政策面林筱玫則是認為，重要的是團結的力量。如何凝聚不同黨派的意見，並把大家的心思聚集將台灣往世界推移，凝聚全民的心，一起推動經濟發展才有辦法更全面的改善衛生保健、科技甚或是國防等層面，建立幸福的家園。

MIT Media Lab 博士候選人
高新綠

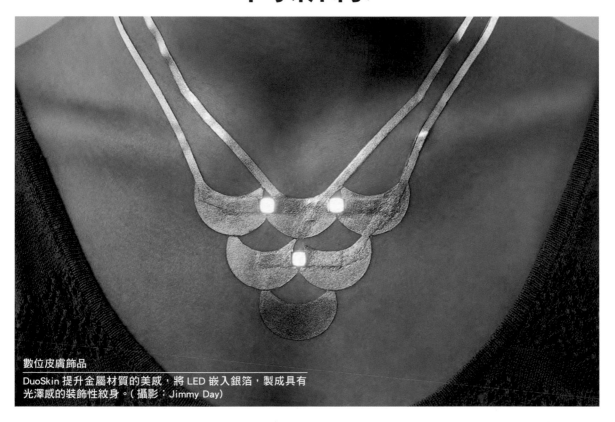

數位皮膚飾品
DuoSkin 提升金屬材質的美感,將 LED 嵌入銀箔,製成具有光澤感的裝飾性紋身。(攝影:Jimmy Day)

究極跨界的紋金師

夢想的開端

SheMaker

「為什麼我就一定要選美術或是資優班？為什麼我就一定要選邊？我想要做跟別人不一樣的……我只想做自己……」她是高新綠，美國麻省理工學院媒體實驗室 MIT Media Lab 博士班候選人，2015 年「NailO」美甲滑鼠，以及 2016 年「DuoSkin」智慧紋身貼紙研發計畫主持人。

五歲前由外公外婆帶大的高新綠，從小就非常喜歡畫畫。「我還記得小時候在外婆家，每天都要畫畫，牆壁上全部貼著我的畫，因為畫得太多，每天都要從牆上撕下幾張，才能將新的畫貼上去……」高新綠五歲那年，隨著申請到美國 MIT 公費念書的父親，舉家於波士頓生活了四年。她回憶起那幾年的生活，滿滿的都是美術館看展覽、作畫、動手做各式各樣的手作 (Craft)，美國開放的文化精神與豐富的學習環境，開啟了她全然不同的視野與創作上的藝術沃土。

在藝術與數學中　不斷拉扯擺盪

小學四年級回到台灣，就讀金華國中美術班，高新綠又面臨新的衝擊。「不知道為什麼，我竟然開始討厭畫畫？！」現在回想起那段相當慘淡的學生時光，高新綠依然有著深深的不滿。她試著分析原因，或許是教學模式過於傳統，或許是為了比賽為了成績而畫，結果，為了逃避美術班，優秀的高新綠努力讓自己跳級為普通班的國三生。

有趣的是，進入師大附中科教班 (亦即資優班) 之後，每天泡在物理、生物實驗以及數學符號裡的高新綠，竟然又開始重拾畫筆。其實，高新綠從小就跟隨華梵黃智陽教授學習書法、北教大林明德教授學習西畫，此外，在附中時期，她還特地找了一間畫室畫畫，每個週末都窩在畫室，可以畫上十幾小時。畫室老師看她如此認真又有天分，希望高新綠能報考美術系。在她心底，對於藝術的追求渴望又重新被燃起。不過，身為傳統亞洲女性，終於還是抵不過父母的期望，高新綠依照父母的想法，選擇就讀台大。

一本 MIT 教授的書　帶領她跨越人生迷惘

眾所周知，台大校風開放自由，不過課業上的競爭對這些頂尖學子還是具有某種程度的壓力。高新綠進入台大後雙主修工管系與資工系，即使在高度的課業壓力下，仍然拿下具有桂冠象徵的書卷獎。然而，別人眼中高不可攀、立於

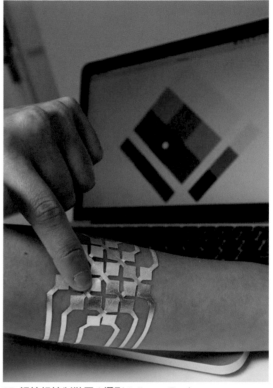

2D 觸控板控制裝置（攝影：Jimmy Day)

雲端之巔的高新綠，不僅不快樂，也十分迷惘。「我不想像別人一樣，畢業後就去當工程師，每天累到十一點回家......我不想過這樣的生活。」找不到屬於自己的道路，讓高新綠不知道努力讀書是為了什麼，巨大的迷惘就像一團迷霧讓她看不到自己的未來。從國中開始，高新綠空閒時喜歡逛台大誠品，她喜歡閱讀，什麼樣的書她都喜歡接觸，由於在美國生活過四年，她對台大誠品的原文書也不陌生。有一次，她發現了一本美國 MIT 教授 John Maeda 寫的書「Maeda @ Media」，這本書帶給高新綠極大震撼，她彷彿看到了全新的世界。

John Maeda 這位日裔美籍教授，本身專業是資工領域，卻在學術有成後回到日本，重新進行東方美學的學習與深造。然後，由此開展出全新的程式與設計藝術結合的學術課題。回想當時看到這本書的感動，高新綠的興奮依然溢於言表。她終於找到能夠不選邊站的方法，她深愛的藝術是能夠與她拿手的數理相結合的。從此，高新綠找到奮鬥的目標：進入 MIT Media Lab！

為了達成這個目標，高新綠進入台大資工研究所朱浩華教授實驗室，朱教授是讓許多學長姐成功進入 MIT 等頂尖美國一流學府的推手。於是她跟隨教授努力做研究，寫 Paper，在國際學術期刊上不斷累積發表。終於，當她獲得 MIT、史丹福、卡內基美隆、普林斯頓、康乃爾大學等十二間全美名校資工博士班接受的輝煌戰果揭曉時，她毫不猶豫地選擇了 MIT Media Lab。許多教授為她沒選擇史丹福大學而惋惜，高新綠卻義無反顧地說：「當 MIT Media Lab 的學生挑戰雖然大，可是他們拚創意，強調跨界合作，追求全新的領域，這才是我要的！」

當美學遇上科技　使命感讓她絕不退縮

從小到大的求學經歷，高新綠身邊多是念理工的男性，受到不一樣眼光看待對她是家常便飯，即使在世界頂尖的 MIT 團隊也不例外。她說，當初在做穿戴的論文過程中，備受質疑。研究領域的許多男性一看到作品的外觀，就直覺認

為女生做的技術門檻不會太高，只不過是好看好玩的「decorative fluff」（花拳繡腿）。這樣輕蔑的評語，來自於男生不願意真的仔細去了解。當要追求美學時尚，又要兼顧科技功能，其間的技術性非常不容易做到。這也是為什麼，DuoSkin 能夠一發表就獲得各界熱烈好評。

高新綠不諱言，在許多演講場合，都曾遭遇過男性的質疑與挑戰。其中一部分是認為「你的作品太女性化」、「不能有全黑，比較 man 的設計嗎」……這時，她總會帶著滿滿笑意回答：「歡迎加入對話！」對她而言，不需要爭辯，只要對方願意坐下來，好好與她對話，就會知道她設計的理念是兼顧所有人，每個人都能從中選擇自己喜好的穿戴方式。就算是女性，非洲女性和亞洲女性對穿戴喜好或美學文化都相差極大。面對跨界穿戴裝置計畫時接踵而來的挑戰，高新綠曾一度想放棄，轉回做傳統資工類型的課題。可是 MIT 指導教授 Chris Schmandt 卻勸她堅持下去。教授說：「如果你不做，不會有別人去做，況且他們也不具備獨特的能力與觀點。」就這樣一句話，高新綠咬著牙，一路忍受嘲諷批評，終於完成她理想中耳目一新、全然不同的「Hybrid Body Craft」。她十分感謝指導教授當時給她的鼓勵，從此，她也將這種勇於挑戰既定領域的創新精神認定為自己的使命。

2 創作特色 創作初衷與理念

高新綠將自己的創作概念命名為「Hybrid Body Craft」，設計理念來自於，如何優雅地將科技導入我們每天的身體裝扮的儀式之中。科技作為一種新型態的創作工具，創作者應該思考如何優雅的、不著痕跡的設計出，為人性服務、更貼近文化使用習慣的新產品。她認為，目前主流市場如 Google Glass, Apple Watch 都偏向從科技性角度出發，穿戴裝置應該是要能表現出個人特色與文化背景的，呈現多元面貌的才符合人性需求，而不是只有單一面向。而她的作品也證明了，穿戴裝置真的可以有不同的想像。

第一件作品大獲好評　美國主流媒體競相報導

「NailO」是做成指甲大小的無線觸控滑鼠，這是高新綠與研發團隊在 MIT

Media Lab 第一件創作作品，也是讓她成功登上 CNN、BBC、時代雜誌、橫掃科技時尚等主流媒體報導的驚人之作，並登上 MIT 校網首頁及獲頂尖會議 ACM CHI 的 Best Paper Honorable Mention。這件作品的背後有著不為人知的感動故事。高新綠小時候由台中的外公外婆帶大，雖然那是學齡前的記憶，但對高新綠而言，外公外婆的照顧與慈愛為她成長過程帶來深刻而長遠的影響。剛到波士頓就讀博士班，高新綠因為離鄉背井，更多來自於不熟悉的文化背景與生活課業壓力，讓她被極大的疏離感重重包圍。其實，高新綠從小就有咬指甲的習慣，高中時期同學為了讓她紓解壓力，送她許多瓶美麗新潮的指甲油，希望她看到漂漂亮亮的指甲，就能改掉咬指甲的舊習。當她在美國時卻遍尋不著，像台灣日本韓國亞洲風格的指甲油或指甲貼，還特地請母親從台灣寄去給她。

因為對家人朋友的思念，高新綠發覺自己非常想要建立一種親密感，一種屬於自己文化背景出發的，一種可以慰藉她異鄉孤寂的親密感。於是，這樣強烈的渴求讓她發想出，透由自由穿搭、帶有科技功能的「NailO」；而 NailO 狀如指甲貼片大小、輕巧方便實用、是具有時髦尖端流行元素的穿戴式科技產品。高新綠表示，現在業界開發出的穿戴裝置，完完全全是屬於矽谷技客（geek）導向喜好，這種科技界既定的 Top-Down 模式，她不喜歡，也不是她身為女性所想要的。在她心中，像身體美妝，是使用者可以自行決定何時穿戴、怎麼穿戴，因此，應該是 Bottom-Up 才對。

相較於第一件作品「NailO 美甲滑鼠」大獲好評，高新綠乘勝追擊的第二件與 Microsoft Research 合作的作品「DuoSkin 智慧紋身貼

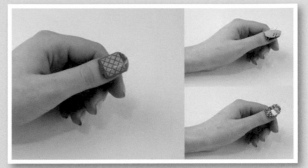

NailO，撓性電路板原型，縮小板型後接近美甲貼形狀

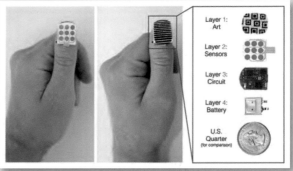

NailO 最初以硬式電路板及銅版印刷電極為製作原型，可個人化選擇美甲貼，分別由 4 層不同的功能堆疊而成

NailO 可在指甲上左右上下由滑動操作

NailO 提供滑動辨識功能　　　　（圖片提供：MIT Media Lab）

料理教學運用

烹飪時雙手忙著做菜，單手操控 NaiIO，即可將螢幕顯示的食譜頁面轉換。（圖片提供：MIT Media Lab）

紙」也正受到各界矚目。發表幾個月來已登上 CNN、Forbes、TIME Magazine、Marie Claire 等國際主流媒體專題報導。此外被 WIRED 科技權威雜誌選為近三年，共五件結合科技與設計代表作之一，及 Dezeen 設計雜誌選為 2016 十大未來趨勢代表作，作品獲得科技、設計、時尚界一致好評。DuoSkin 的發想來自於暫時性紋身貼紙，再加上導電功能，進行傳輸互動。特色其一是主要材質為金箔，非常薄且有彈性，因此貼在皮膚上不會有異物感；其二，成本不高，因此可以每天替換，隨心情、服飾搭配，表達自我特色。在功能設計上，也大致區分為三種：第一，可作為觸控板或滑鼠，操控裝置，比如遙控手機撥放的音樂音量；第二，由一組設計好的按鈕，使火焰狀的紋身貼紙可以發光或變色，藉此表達高興或憤怒的情緒；第三，利用 NFC 與其他智慧型裝置產生互動，比如用裝載 App 的智慧型手機讀取紋身貼紙內載的資料。

3 空間設備 　找尋學習與創作的園地

SheMaker

高新綠目前是 MIT 博士班學生，學校校風十分開放，只要是實驗室的設備都可以使用，而且設備齊全。如果畢業之後，就必須租工作室 Maker Space，循許多學長學姊的前例，甚至設備也都可以租賃。

對於科技工具，高新綠強調，並不需要限定在資工領域。她認為，以目前看來，材料學以及生物學也很重要。像現在，她的夥伴中有位是讀機械的，正在開發一種會移動的飾品，其中主要使用的就是機械理論。NaiIO 使用比較多的是電機的通訊與電子，DuoSkin 則是偏向材料科學，所以，她認為要廣義的定義科技。最近，她研究的資料比較偏化學、奈米材料，這些都是設計的元素，因此開發者要花費很多時間去尋找並閱讀大量的資料。同時，因為跨領域的特性，一定會跟不同領域的人合作，找到合適的人也很重要。

夢想，從 0 開始

雖然高新綠現在還是學生，不過她從學長姊的例子中看到了跟業界合作的頻繁機會。像目前已經有一些國際高級時尚品牌，在跟她的團隊接觸，時尚圈也很關心他們的產品如何與科技結合搭配。另外，也有醫美品牌對與他們合作開發化妝品有興趣。開工作室接案子合作，將是高新綠未來的可能選擇。不過，她坦言，如果創業開公司，為了要量產要銷售，就變成要在商場上用心經營，反而無法專心從事技術研發。

秉持信念、創造無限

Change the Conversation　勇於挑戰不一樣的出路

對於想了解或想進入跨界領域的年輕人，滿腔熱情的高新綠直率地分享說：「如果你對現狀覺得不快樂、不喜歡，就要設法及時轉換跑道！不必害怕，要勇敢去嘗試。」她舉自己的例子說，像她博士班畢業後可以去科技業、時尚圈、或是走學術路線，這些都各有利弊，沒有絕對的對錯，其實「可能性」很多。她建議，可以先使用直覺選擇什麼是比較適合自己的，如果還一時找不到自己的真正興趣，就要勇於不斷媒合嘗試。然後，隨時思考什麼是自己想要做的，自己的成長背景、文化背景與能力在哪裡，就像 MIT 指導教授 Chris Schmandt 提醒她的：嘗試對既定的領域做出非常不一樣的貢獻，改變對話的方式「change the conversation」。 每個人都不一樣，每個人都有獨特的角度可以貢獻。尤其是，高新綠特別提醒具有 hybrid 跨界基因的年輕人，社會就是一種幫每個人貼標籤的模式，可是，hybrid 特質就是無法被定義、無法被標籤，因此，自己給自己下定義非常重要，自己要想辦法找到出口。「Hybrid Body Craft」就是高新綠給自己的作品找的定義，她表示，這是一輩子的課題，說不定十年後她

也會想轉換不同研究領域，隨時思考、反省與準備是非常重要的。

挖掘 hybrid 基因　自己給自己下定義

十分認同自我文化的高新綠認為，儒家文化華人社會普遍以升學為導向，讀書很多都是為了要當工程師、醫師，為了要找好工作。可是，以她自己求學經驗分享，她想說，「很多可能性都在這些之外」。她說，台灣學生很辛苦，也都很迷惘，很多人讀到台大才發現，自己讀的科系原來是自己最討厭的。外國學生不同，他們獨立思考能力好很多，這來自於父母不會幫他們決定，同時，學校也給予學生很大空間。因此，他們很早就面對這件事，必須自己為自己決定未來。

跨界挑戰
Creation Path

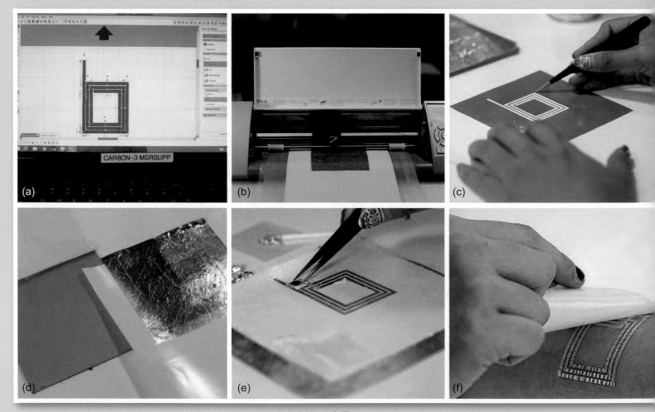

DuoSkin 晶片製作三步驟：
步驟一：(a) 使用平面設計軟體描繪皮膚電路
步驟二：(b) 置入晶片
　　　　(c) 製作電路模板
　　　　(d) 運用金箔材質導電
　　　　(e) 安裝電子零件
步驟三：(f) 電路裝置完成後，以水轉印方式轉換至使用者皮膚上　　（攝影：Jimmy Day）

台灣社會已經比以前進步很多，可是，「鼓勵學生早一點開始思考」這個議題依舊存在。

另外，她還想跟年輕人分享，「閱讀！漫無目的地讀！」。從國中開始，高新綠總喜歡在台大誠品東逛西晃，建築、藝術、設計等書籍什麼都看，這是她解決生活裡大小疑惑的方法。她說，她在 MIT 還主動學習冶金技術，如何做戒指的技巧，不是為了什麼目的才去學，但誰會知道何時這些平日累積的技巧會派上用場？MIT 校徽上寫著拉丁文的「Mens et Manus」，英文為「Mind and Hand」，就是鼓勵凡事與其空想，不如立即動手做，即知即行才是最重要的學習態度。

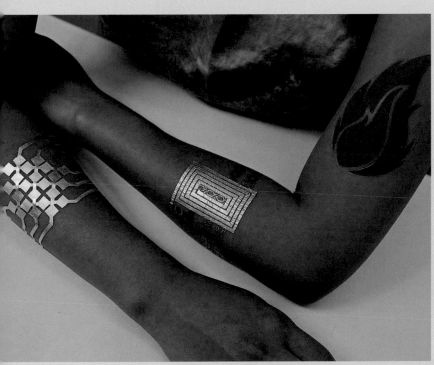

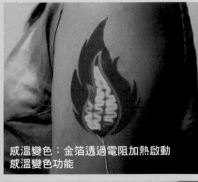

感溫變色：金箔透過電阻加熱啟動感溫變色功能

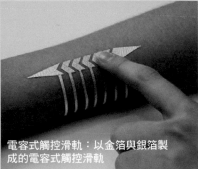

電容式觸控滑軌：以金箔與銀箔製成的電容式觸控滑軌

三款接觸性使用者介面
DuoSkin 提供三款不同的使用者介面：
・電容式觸控感應輸入
・電阻加熱電路輸出
・NFC 無線通訊

（攝影：Jimmy Day）

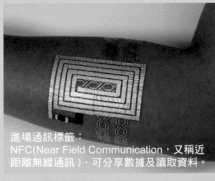

進場通訊標籤：
NFC(Near Field Communication，又稱近距離無線通訊)，可分享數據及讀取資料。

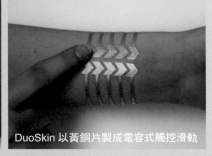

DuoSkin 以黃銅片製成電容式觸控滑軌

「妳一直在想妳錯過甚麼？比不上別人，假如人生有 70~80 歲，往後的日子是不是比錯過的日子長得多？那何不好好地規劃妳以後的日子？」

張永親

CHANG

完全美學 的 造夢人

創作自述

　　所有的藝術形式都應該不斷的回應時代，
我這麼想，藝術是思想的呈現和生命的實踐，
我用作品來說出生命中的每一個片段和省思。
" 我們都活在這個世界 "
是我在 2007~2011 年
對經濟、政治、娛樂等大事件的觀察與回應。
在資本主義的社會中，
從供應到消費的每個環節都被精巧的設計，
人們被推著走，讓整個群體順暢的運作。
然而所有的機制依據什麼而設計？
是讓全體步向更美好的明天，
還是即將崩塌的未來？
為危機提出的解決方案是不是另一場危機的開端。
在作品中，
我以視覺語言對金融危機、暴力氾濫、
選舉、知識型態、女性物化等提出反省和憂慮，
希望觀者能一起探索，
我們所習慣的機制與環境的真正本質，
以及其中的關係。

夢想的開端

SheMaker

就像許多懵懵懂懂的高一新生一般，張永親才進新埔工專 (現已更名為聖約翰科技大學) 電機系沒多久，就發現這個科系和自己的興趣有著極大的落差。當時正值科技業風起雲湧、蓬勃發展的年代，誤打誤撞進入電機系的張永親，竟是該科系唯一的女生。面對男女比例相當懸殊 (250:1) 的校園，置身於對異性充滿好奇心的青春期的男同學們之中，身為唯一的女生，張永親適應得挺辛苦，這時期的男孩們普遍心智都不夠成熟，更不懂得如何以尊重對待異性。「我初期的作品基本上反映了這段求學時期的心路歷程，想要對於女性的人身安全、生命狀態等議題發聲......」花了很長一段時間反芻療癒這段不愉快的青春經歷，如今的張永親，臉上已經完全找不到一絲沮喪，還能一派輕鬆、神情自若地提起當年的玩笑往事：「課堂上男同學們都在算電阻值，而我則在看，怎麼樣配顏色才會漂亮！」

求學過程懵懵懂懂　原來設計才是夢想

雖然張永親慢慢發現自己的思維、邏輯等各方面，其實都不適合從事工科，可是五年的電機系還是一步一步地順利唸完了。接著，面臨到抉擇的十字路口─終於畢業了！然後呢？當時，張永親陷入一種迷思，她總認為許多同學國中畢業後就找到自己的興趣，比如到復興美工這類專科學校進修，自己雖然想學藝術、想做設計，可是心裡總擔心比不上別人......這樣一想，就想說學商科總行吧！幾經思考過後就決定從工科轉商科，畢業後繼續到長榮大學攻讀企管學系。

長榮大學企管學系畢業後，張永親第一份工作是在顧問公司擔任商圈輔導執行企劃，當時她負責的大型專案是輔導傳統市場更新改造。之後，到時尚精品業從事公關及進出口貿易工作。沒想到，當時身體出了些狀況，必須在家靜養休息，只好辭去了工作。在家養病期間，時間多了起來，也為了持續充實自己，張永親開始動筆畫圖與

玫瑰射擊右

設計。這期間她只是不斷地自學，然而每當畫到一個程度後，就會想往更高的層級邁進挑戰......張永親才發覺，自己對於設計的夢想一直都在。

　　直到某天，教授的一段話，如同當頭棒喝，一語驚醒夢中人。「妳一直在想，妳錯過甚麼？妳一直在想，自己比不上別人！假如，人生是一段可以活到 70 或 80 歲的旅程，從現在開始，向前的日子是不是比錯過的日子長得多？那麼，為何不好好地規劃在妳面前、即將到來的日子？」這番話徹底打破存在於張永親心靈深處的迷思，終於讓她掙脫出那長久綑綁住她追求夢想的枷鎖。從此，張永親有了勇氣，可以好好思考自己的未來。一路走來都是依憑自學設計的張永親，在投入學習之後漸漸發現瓶頸以需要專業的協助，很明顯的，那時期她越畫越多，但也越畫越困惑。「當我看到某人的穿著，腦海中自然會產生屬於我自己的點子，看到別人用的產品也不由自主地延伸出我自己的想法......慢慢的，我覺得需要有人幫助我，幫我找出我的答案是什麼？」

一路自學　勇闖設計之都

　　就在不斷嘗試尋找答案的過程中，張永親上網搜尋發現，倫敦藝術大學正在開設免費體驗課程，於是她立即報名前往參加。她很喜歡那場體驗營，並且在課程中真實地產出某些作品。營隊結束過後不久，倫敦藝術大學來電洽詢她能否前往學校面談。這對一直覺得自己未經過科班訓練、應該沒什麼機會的張永親而言，真是相當大的鼓勵與肯定！面談當天，張永親帶了許多設計圖前往，學校方面的代表瀏覽過後，建議她這些作品需要經過系統化的整理，才能更清楚地表達出她想闡述的意涵。接著，張永親花了數週的時間整理出自己的作品集並再度前往面試，順利獲得兩份入學許可。一個是有學位的倫敦時尚學院飾品設計學士學位課程，另一個是沒有學位的中央聖馬丁學院設計潛能開發學分學程。

　　當時的張永親其實並不清楚自己要的是什麼，只是單純地思考，如果選擇中央聖馬丁學院設計潛能開發學分學程，或許能幫助她更了解自己，真正的解決這個問題。張永親坦言，如果沒有這段留學經歷，可能會認為自己僅僅是一位飾品設計師。留學期間因為接觸各類學門、認識世界各國的學生，眼界與思考都更加開拓。「這段時間幫我界定了創作的方式、靈感來源，也發現自己對於概念性的創作遠比材質上的掌握來得得心應手。」更進一步，在課程中她更深入的瞭解自己能掌握的創作尺度，以及跟群眾互動，與看待議題的方式。

　　由於經濟因素，張永親未能順利完成金匠學院純藝術碩士學位課程。她相信，雖然上帝關了一扇門，肯定會再開另一扇窗。回國後，張永親先擔任美編助理職務，不久後接到以前教導金工的余啟菁老師通知，財團法人中華民國紡織業

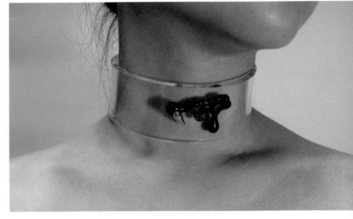

飾血真愛（2007 設計，2010 製作）

究竟吸血鬼的愛情故事隱藏著什麼，如此吸引人？吸血鬼是人類克服時間與生理的障礙後的理想版本（長生不老、完美的外表、超出常人的生理功能），吸血鬼的愛情之所以迷人，或許是我們潛意識中希望，在不受生理與時間拘束後，將有無盡的時間與更強大的能力去尋找等待真愛。這件作品把人們心中對於真愛與冒險的渴求化為一件飾品，點綴在頸項上，象徵有點脆弱又勇敢無比的求愛精神。

拓展會（簡稱紡拓會）正在招募金工駐館珠寶設計師，她以「飾血珍愛」她第一件以人和裝置共同表達創作概念的作品投件，順利成為紡拓會專任珠寶設計師。一路邊做邊問邊學，在紡拓會這個兼具創作工作與進修學習的場域，雖然與張永親起初想做的大型純藝術作品相差甚遠，不過，不可諱言，金工創作是張永親真正的創作起點。

許多人好奇男女設計師的創作差異是什麼？有機會在男性為主的工專求學，張永親第一次發覺男性與女性在設計上的差異。像是課堂作業如 C 語言交通路口號誌設計、邏輯運算迴圈設計等，她發現，男性比較偏向直線型思考，一步一步解題；而自己則比較傾向，以結果反推的跳躍型思考模式。另外，為何男性的作品都比較剛硬？先不管性別上的差異，光以視覺本身來講，男生天天照鏡子時都會看到比較陽剛的身形線條，所以自然的就反映在作品上也呈現較為陽剛的，而女生普遍看到比較偏向陰柔的線條，自然也就反映在作品上。也就是說，每天看到的是什麼，欣賞的是什麼，就會產出什麼樣的作品。

2 創作特色　創作初衷與理念

SheMaker

2007 年在英國求學的期間，張永親開始對創作材質進行探究。有感於塑膠屬於石油製品，萬年也無法被分解，而人類卻毫無思索逕行使用塑膠製品，不論是用完即丟的塑膠袋，還是價格低廉的擬真玩具，張永親驚訝於，材料的本質特性與人們的使用方式竟然是如此荒謬的背離。經過認真探究，仔細思索後，張永親選擇使用壓克力作為初期創作的主要視覺語言。生平第一次，她花了三週的時間在家中倉庫嘗試，才掌握了壓克力的材料特性。再結合不規則形的翻模技術，前後足足花費三個月的時間，終於完成「飾血真愛」這件作品。設計概念來自於，她在英國留學期間發現吸血鬼故事中的吸血鬼共同特質，追求愛情但非常強壯，長生不老卻又脆弱、見不著光，這種種特質都反映出，人們內心中期待又不好表達的那種希望能變得更美麗、更強壯，來成就愛情的追求與嚮往的渴求...這件如吸血鬼咬痕傷口形式的作品，反映人們對愛情的夢想憧憬與擔心受傷的情愫。

飾品作品「都會戰士」系列，設計概念源自於五專那段男女比懸殊的經歷，深感女性身在何處都會擔憂人身安全的問題，藉由將軍隊等防衛戰力轉化為女性的穿戴裝置，表達如果能將軍隊帶在身旁是不是就能解決這一項人身安全問

都會戰士 I

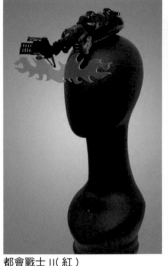
都會戰士 II(紅)

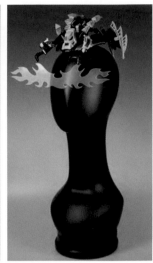
都會戰士 II(綠)

都會戰士 I
在現代社會分工中，女性在各方面表現已經逐漸與男性相當，但最能改變的仍是體能上與男性的差異，使得女性在安全方面需要更加的警覺。都會戰士是女性設計者有感而發的想像，如果隨身有著自己的保鑣團隊就太好了！

都會戰士 II
電影帶來鋼鐵人的潮流，繼續都會戰士的概念，設計師頑皮的決定應該升級保鑣團隊成為鋼鐵人軍團，用機器人玩具改造成帽飾。

題的玩笑猜想，來點出女性人身安全的重要。

立體裝置「緊急救難箱」，由於當時適逢全球金融危機，美國以 QE（量化寬鬆）大量印製鈔票的方式短暫度過當下的金融危機，但卻造成日後更高額的通貨膨脹，國債等問題，所以張永親將處理家務的丟棄式掃把，結合鈔票的意象，來闡述以大量印鈔製來解決金融危機，掃除了當前的危機，卻是跟未來預借的國債、在未來埋下更大的危機。

裝置作品「國際天平」，雖然全球有數百個國家，但其實對全球有實質影響力的也就只有簡稱為「G8」的八大工業組織國家：美國、俄羅斯、德國、英國、法國、義大利、日本、加拿大，在天平上彼此平衡的 8 大國家元首人像與國旗，象徵這些國家在國際間彼此角力平衡並主宰著全世界的命運，之後創作一系列以國際情勢為主題的作品。

張永親近期的創作模式，大約以一年的時間構思出 40 到 50 個創作點子，然後依據現實經費、材料構想的成熟度等等考量，再將其中 4 到 5 件創作成型。針對飾品方面，她主要著重在身體穿搭的視覺美學張力，較多單純直接地從師法自然或生活故事等概念轉化而來。那麼，純藝術方面呢？對張永親而言，純藝術就像撰寫一篇文章，不能雜亂無章地將名詞、動詞、形容詞隨意搭配。純藝術必須像是有語法串聯而組成的一個完整句子，其中的創作元素來自於文化研究或實地訪查、時事等，而目標是期望能產生與群眾互動以及理解民眾的效果，並且傳達她的創作理念。

緊急救難箱（2011）

2007-2011 年全球多次爆發金融危機，許多國家以增加貨幣供給來刺激經濟，市場過多的貨幣供給可能造成通貨膨脹，進而引發更嚴重的經濟危機。作品以用過即丟的紙拖把，清潔同時也造成環境更嚴重的污染來象徵印鈔票救經濟的潛在危機，美鈔上的編碼均比當前流通多出數碼，就是數量十倍、百倍增加，這措施應被視為最後的緊急救援，封在箱中需使用時擊破取出，提醒使用者慎用，擊破後是不可回復的。

國際舞台 G-Mobile-07(180)10x14-1

全球有近 200 個國家，但真正決定全球發展的只有7-8個強勢國家，這個作品即在表達現今地球上權力局勢的現狀，而這是平衡還是失衡？

大哭一場後　繼續拿起工具創作

　　當然，在創作歷程中難免遭遇到困境與挫折，張永親舉出語言、心理以及經濟三種層面。語言層面，是指不同語言或不同領域的人溝通，必須學習努力地用對方能夠理解的語言或法去進行溝通，她深深體會到，不能怕講錯，能彼此了解才是目的。其次，在心理層面，勇於克服旁人對自己不合理的看法，並跟人家多多溝通討論。如果真的很難過，就大哭一場釋放心情，隔天再次拿起工具繼續做設計創作。最後，經濟層面是指，張永親一直想藝術創作，但過程中面臨來自經費的壓力，所以目前以雙軌制進行，結合過去經驗持續飾品品牌與設計委託，進而支持其他類型的藝術創作。

3 空間設備

找尋學習與創作的園地

SheMaker

　　就算如此，想要以飾品設計師立足也不是一件簡單的事。張永親指出，飾品界似乎有一種不成文的規定，品牌通路都會看設計師的作品是否能撐過幾年，

才願意與設計師洽談後續的合作。以她去東京參展為例，幾乎全東京的百貨飾品通路商都曾與她商談過，但除了設計師選物的精品店之外，其他類型的通路都抱著觀望態度。這個市場形態，造成設計師在設計初期必須背負極大的資金壓力。再者，由於張永親的飾品需要的加工技術層次較高，無法以機器加工取代，在沒有相當的經濟支援之下，初期僅能將自己定位為飾品創作者，賣一件再做下一件來營運。

張永親十分感謝紡拓會提供她一個兼具工作創作以及學習的空間，讓她在飾品領域成長許多，然而，在英國留學時，她就一直很想往純藝術領域前進。後來進駐國立臺北科技大學的點子工場暨自造工坊空間，終於讓她有機會進行更大尺度的思維，不論是在互動藝術或大型鑄造都能有更多的嘗試。點子工場暨自造工坊的出現，是希望能將人文與理工、學界與業界的人才做跨領域的結合，激發出有如美國史丹佛大學 Design School 的新創模式，進而發展出校辦企業。

4 創業顯影　夢想，從 0 開始

目前在點子工坊，張永親正嘗試以 3D 列印機打樣飾品，由於她的作品多為有機鏤空曲線，3D 列印機必須輔以建模軟體圖檔才能印製，但她本身對於建模軟體不甚熟悉，造成科技工具應用於創作上的困難。她希望未來能與國立臺北科技大學建立產學合作，委請本校工業設計學系學生代為建模。張永親自認品牌剛開始，創新體系與獲利模式還在摸索階段，所設計的飾品多為手工製作，較接近藝術創作的形式，量產難度高，因此雖然有朋友推薦她到群眾募資平臺合作，但還沒實際進行。

5 走向未來　秉持信念、創造無限

對於眼前的創業困境，張永親認為，產業界缺乏一個良好的媒合平台。設計師本身有許多創作點子，期望的是高技術小量生產，可是礙於技術工廠開模量產的門檻而無法實現，同時具備高工藝技術的師傅，卻因產業生產外移或機械

化而空有技藝無處發揮，如果有一個媒合平台，那麼，將可以讓雙方透由此一平台，互相媒合進而商談合作，一起創造精緻原創的設計，來服務中端的文創市場，將使台灣的文創產業更加多元深耕。關於政府官方、銀行投資新創事業的天使基金、政府補助貸款等，設計師第一步就必須面對計畫書撰寫及明確的商業機制的關卡，但是後續上很多因為產業與援助方彼此認知不同，而產生的實際效益有限，造成許多有才華的設計師面對環境等各樣因素下難以為繼，以致於未能再向上發展與突破。

放眼未來　給自己多點時間探索

最後，張永親想與年輕人分享兩點：第一，「放眼未來，而不是緊盯著過去錯過什麼」，這句話來自於她的啟蒙教授，一針見血地打破長久困擾她的錯誤迷思。第二、給自己多點時間，去探索未來真正想鑽研的範疇，不要太快做決

Creation Path
妝點依飾

① 山海圖

這件作品結合金工、複合媒材與原住民琉璃珠編串，來表達將大自然山連海、海連天的韻律帶回都市叢林中的期盼。
頸部壓克力象徵都會的人造科技，頸背由金屬製成的雲紋是絲絲纏繞而入的自然靈氣，緊接而下的是用琉璃珠色彩排列出自然山海的律動，並以原住民對自然表達崇敬的百步蛇圖紋編織的背飾。

② 黑暗中仍有光

大部分的生命都仰賴光，尤其是人類。無論事生理上或心理上，人追逐著光明。黑色蝴蝶象徵在黑暗中追尋的生命，向上、向感官、向人靠近，追尋溫暖，追尋光。

③ 記憶點

視覺化生命中曾經的某些傷痛，雖然會隨著時間淡去，自己也以為早已經遺忘或沒感覺了，直到在某一刻被什麼觸動，或沒有原由的跳上心頭，在尖銳的刺痛後才發現，沒被醫治的傷痛記憶只是藏在深處，出其不意的跳出來還是非常痛。

定，以免到最後才發現自己走了很多冤枉路。

　　當初申請去英國留學發生的小故事，真實地呈現張永親所說的「給自己多點時間探索」。當面試官問她，未來想朝向設計師或是工藝師路線？聰明的她，以臺灣制式教育下最好的應答方式回應：「我想朝向設計師，不過我也會努力地鍛鍊各項技法，讓我的工藝技法能夠足以支應我的設計想法。」看似很完美的回答，卻得到面試官這樣的質疑：「一位設計師，需要花她全部的時間去充實生命、去欣賞學習設計，才能設計出好的作品；一位工藝師，可能用盡一輩子的時間，才能成就一項技術。妳有多少時間？能夠讓妳完成這兩件事？如果妳真的這樣去做，妳兩項都不會專精。何不把妳想從事的設計做到頂尖，再找另一位頂尖的工藝師跟妳一起合作，創作出設計與工藝領域都頂尖的作品，這樣才有機會成就經典。」

土地之靈

在現在極度發展的摩登之土，人們漸漸遺忘了生命的本能與原本歸屬的自然，在這個創作中希望能提醒大家：該找回因為開發而失落的土地之靈。

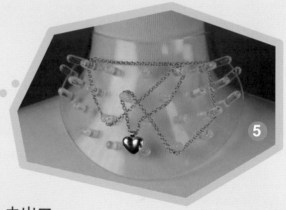

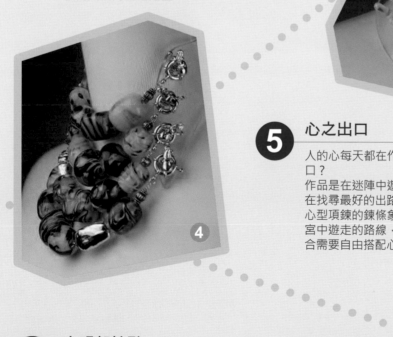

心之出口

人的心每天都在作抉擇，哪裡會更幸福？哪裡是生命的出口？
作品是在迷陣中遊走的心，每一處都可以是出口，我們都在找尋最好的出路。
心型項鍊的鍊條象徵遊走的動態與路線，可自由改變在迷宮中遊走的路線，或是取下找自己的出路。佩戴者可依場合需要自由搭配心型項鍊與迷宮項圈。

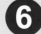
文明起始點

編織的開始在原住民的神話中象徵著文明的開展，在東西方的文化中，紡織也有相同的代表意義。文明的發展為人們帶來更好的生活，然而時至今日，高度的文明發展，卻領著人類來到毀滅與躍升的關口。運用原住民的編織技術搭配琉璃珠，黑暗與高彩度的交織，織紋隱隱透露出面容，描寫出希望與黑暗共存的零度，究竟人們會一舉向上躍升或是被文明反噬？

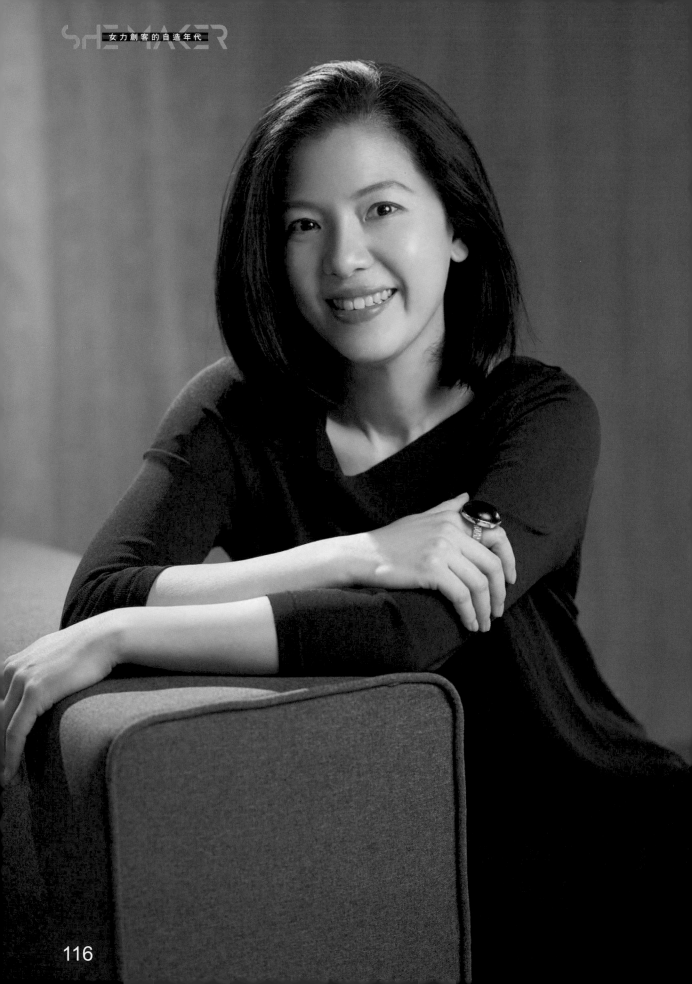

陳雅芳

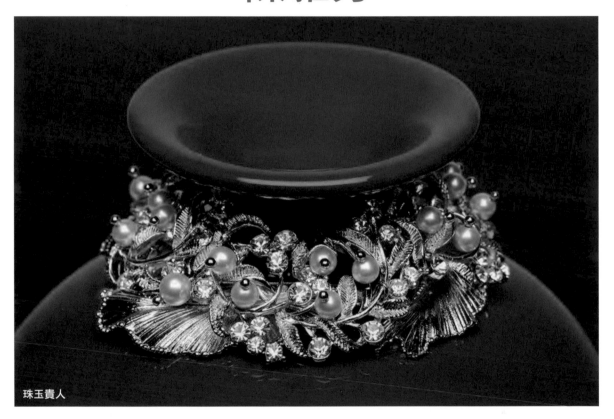

珠玉貴人

鍛造心靈創藝家

夢想的開端

SheMaker

湖綠色手織毛衣，柔順中不失硬挺的藍靛色圓裙，在嬌小的陳雅芳身上，散發出一份怡然自得的美麗。2003 年對陳雅芳而言，是人生中的轉折點。在這一年，她毅然捨棄十年的工作資歷，轉身奔向全然未知的領域，遠渡重洋到英國倫敦的倫敦藝術大學時尚學院（London College of Fashion）學習時尚配件設計。

當時，陳雅芳徘徊在人生的十字路口。朝九晚五的上班族生活，已經十年，繼續走下去，或許還有條件更好的外派、HR、業務工作等著她......但 30 歲一下就來到眼前，讓她不得不重新思考、重新規劃自己未來的人生。外商公司的上班族生活，簡而言之，就是壓力大、工作忙、加班是家常便飯，也沒有生活品質。面對這樣高壓的生活，陳雅芳最大的樂趣就是週六週日到工坊花半天或一天的時間完成一個小作品。再加上喜歡求新求變的個性，熱愛旅行，陳雅芳終於勇敢的遞出辭呈，獨自飛向設計之都追尋自己的夢想。

遠渡重洋　夢想起點

倫敦學習課程結束後，陳雅芳回到台灣還猶豫著要回去上班還是乾脆轉換跑道，毫無創業經驗的她首先參加經濟部的飛雁專案，學習創立公司經營管理的相關知識。接著，又為了擁有真正的一技之長報名工藝研究發展中心的課程，學習工藝相關技能，陸陸續續上了近三年的課程，越學越覺得學不完。學習過程中，也認識許多對工藝設計有熱情的同好，並和這些同學日後組織了「台灣手創複合媒材研究會」，除了延續同學間的情誼，也將力量集中起來，大家一起參展、辦活動，不論銷售產品或累積客戶，都能互相交流互相幫助。

創業之後，陳雅芳才體會到什麼叫做萬事起頭難。初生

花開富貴

之犢不畏虎的階段，她勇敢踏上創業之路，單純地想著：別人可以，我應該也做得到。結果，想法與現實之間的差距，還真是遠遠超出她的想像。前三年的時間，陳雅芳埋首於創作，覺得相當開心。因為終於可以自由的創作，過著夢想已久的日子，然而，慢慢地，她發現，為了要達成心目中理想的作品，所要投注的金錢是超乎自己能負擔的，如果不願意花錢就得用時間來交換......這對求好心切的陳雅芳來說，創業的進展過於緩慢。

陳雅芳認為，創作過程中壓力是難免的，對她而言，有經濟上的壓力，也有個人定位的壓力，甚至家人的關心也是一種壓力。當壓力來臨時，陳雅芳最常做的就是獨處，不論是看書、聽音樂，有時還會一個人去旅行。她認為透過一個人獨處，將煩惱的事情慢慢沉澱，心靈就會自然而然回歸寧靜，就能再重新出發。最近，她也愛上了騎Ubike，特別是在台北市自行車道規劃良好的路段，既方便安全又兼顧運動。

創作初期，陳雅芳原本抱持著每一件作品都應該是獨一無二的想法，因此當創業顧問詢問作品如何量產時，她一時之間還愣住，也學習為什麼要量產......後來，她才理解，客製化與大量生產之間的效益差距有多大，慢慢的她體會如何在兩者間取得較佳的平衡點。

用最節省的資源　打造最人性的飾品

除了如何生產，設計風格也是陳雅芳的一大挑戰。原本她鍾愛的設計是偏向歐式古典風格，復古質樸的質感處理，款式也比較大器......可是偏偏台灣女性消費者比較偏愛閃閃亮亮、小巧精緻的日韓風格，很自然的，百貨公司通路也就比較喜愛這樣的產品。這情況帶給陳雅芳不小的困擾，但，危機就是轉機，陳雅芳努力想打破困境，就必須走出一條屬於自己風格的道路。就在一次尋找寶石材料的經驗，陳雅芳確立了屬於自己「正能量」的設計風格。

陳雅芳回憶說，當時她曾經找到一家可以提供她材料的寶石切割工廠，這間小工廠位於一層舊公寓，放眼望去，破舊髒亂、堆滿貨料、狹小不堪的空間中，一位跛著腳、滿身汙垢的師傅，就在充滿著廢棄機油味的角落裡工作著，原先心裡還盤算著要跟老闆討價還價的她，看到這一幕，心裡相當難過。當下浮現的是血鑽石的翻版！知道這樣糟糕的工作環境，生產出來的材料，絕對不是她想要的。這次的衝擊，也是陳雅芳設計風格上的轉機，她告訴自己，作品材料要儘量符合：不浪費資源、廢棄資源再利用，具環保精神的原則，如果是她不熟識、無法判定來源的材料她也不用，「這是不是就像食物產銷履歷，一定要追溯到安全無虞的源頭，才是對作品負責的態度！」陳雅芳語氣堅定地說著。

以正能量賦予廢棄品新生命

這樣獨特風格的堅持，不僅開創了陳雅芳新的設計風格，也為她的設計之旅帶來榮耀光彩。2015 年陳雅芳的「森林系_琥珀系列_圓舞曲」獲得工藝中心「台灣工藝良品美器時尚獎」，這個創作靈感來自於，她在尋找複合材料的過程中發現，木藝師在製作完大型木工家具後，剩下的邊料因尺寸過小、無法使用而丟棄，然而，這些邊料許多都來自於上等木材如檜木、紫檀、黑檀等，每塊木料也都具有獨特的紋路、色澤與香氣，在陳雅芳眼裡，這些木料都有自己

Fantacy box Sketch by 李牧微　　　　　　　　　Fantacy box-3D 列印打樣試作

的表情，都像寶石一樣獨一無二，正好符合她環保精神、不浪費資源的設計原則。於是，她精心挑選邊料，輔以透明壓克力包埋，製作出每一個都散發著大自然紓壓風格的超療癒飾品。

現在陳雅芳進駐點子工坊這個新形態的工作場域，是希望將她在產業界的實務經驗，透過帶領學生們進行專案，能讓學生在產學合作中獲益。對於這種跨界合作互動，陳雅芳也覺得十分認同。例如目前，她與北科大學生正共同開發一種可以隨消費者自由組裝配製而成的飾品，「Fantasy Box」。試著用「飾品的樂高」角度來思考，這一組飾品包含幾種不同形狀和材質的配件，可以讓消費者隨自己喜好搭配成項鍊、戒指或別針等，同時，也可以在飾品中置入晶片，再透過 APP 程式將其中內載資料讓使用者經由手機讀取，這些資料可以是婚禮照片、新人感謝話語 (婚禮小物)、滿月寶寶的照片、新手爸媽的感謝 (彌月禮)，或是企業產品介紹與公司推廣 (企業公關禮品)……。在點子工坊，3D 列印機也能夠在討論過程中同步製作出樣品，讓她與學生能更快速地對產品進行調整修改。

熱愛設計的陳雅芳，當然也會遭遇靈感卡卡、想不出來的瓶頸，或者是一個很好的想法，可是因作工繁複、造價過高而無法量產、無法實踐為成品。對自我要求甚高的她，常常是什麼都想做好，所以很花錢，也做得很慢。客戶的預算，常常跟不上對方要求的品質，不然就是有時間上緊湊的壓力。不過，她也明白每個行業都有自己要面對的困難，就看如何做因應和變化。

3

空間設備

找尋學習與創作的園地

SheMaker

　　就像其他設計師一樣，陳雅芳雖然有自己的工作空間，可是設備工具通常不可能齊備。以目前她所接觸到的，像鑄造、電鍍、木工等都需要各式各樣不同的設備器具。比如進行木頭材料的開發，就必須去尋找木材工廠合作，或者是租用他們的木工設備。像壓克力包埋也是，是比較複雜的製程，或許也需要外包。現在正在北科大與學生合作開發新產品，讓陳雅芳接觸到許多新科技工具，像 3D 列印作 Sample 打樣以及 APP、NFC 等，她認為理工思考模式與藝術真的很不一樣，但兩種不同領域的結合也十分有趣。

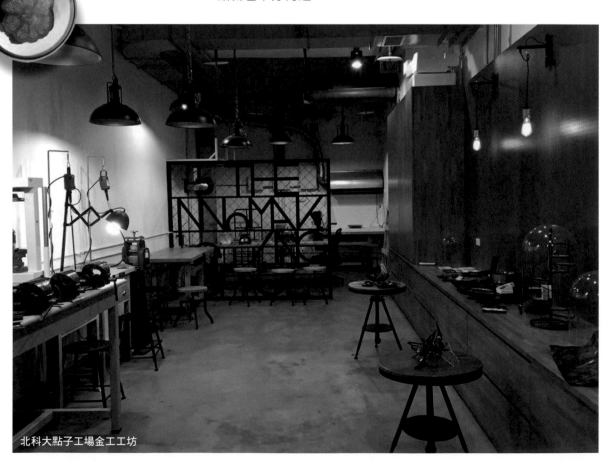

北科大點子工場金工工坊

4 創業顯影

夢想，從 0 開始

SheMaker

　　未來的創作方向，陳雅芳表示，會繼續以「森林系」為主軸，以不製造環境負擔的原則來進行創作。她舉例，像石頭這種材料在切割過程會製造許多噪音、粉塵，甚至沖洗也造成水的污染，這樣她就會盡量不考慮使用為媒材。另外，像鐵工廠裡有許多廢鐵料，圓的、管狀的、不規則的……各式各樣的多到堆成一座小山，最後也是被當廢鐵秤斤賣，只剩幾千塊的價值。這些邊料或廢品，都讓陳雅芳看得很心痛，她認為不要浪費，好好思考如何將這些廢棄品再次利用在作品裡，賦予它新生命，將會是她未來努力的課題。此外，陳雅芳特別強調，她堅持材料必須是環保的，還有另一層面屬於心靈環保的理念。因為她認為，在森林裡，可以沉澱心靈，可以和自己對話，是非常放鬆的，她期望每個人都能與大自然多些互動，看見最真實的自己。

與自己對話　心靈也需要環保

　　歷經了跌跌撞撞的創業艱辛，現在的陳雅芳對於自己的營運模式也有了一番心得。她指出，創業者一定要清楚哪部分工作是獲利來源，哪一部分是理想的追尋。以她的工作來說，接客戶的訂製單是前者，而參加展覽屬於後者。現實面，客戶訂製接越多，收入就越豐厚；然而，這會讓自己陷入設計無法創新的陷阱。參加展覽剛好可以平衡這點，因為為了備展，設計者一定會逼迫自己思考設計，勇於創新，同時，參展可以比較各家產品之間的差異，還能與消費者直接互動，直接和市場對話，獲得回饋。對於明後年的計畫，也有了初步規劃，她期望挑選幾個台灣美麗的鄉鎮，像台東、花蓮純淨美麗的部落 long stay，用 1 ～ 2 年的時間深入台灣各地在地生活，以當地的特色為元素，融入到她的創作，進而完成一個完整的福爾摩沙系列。這樣大型的計畫，產品應該走的方向，通路的選擇，都已經在她細心縝密的思考配套之中。

對於年輕人，練就一身功夫的陳雅芳大方分享兩點：第一，最重要的是「莫忘初衷」，要常提醒自己當初是為了什麼選擇走這條創業路，因為當遇到不順利、忙得焦頭爛額、沒有預期的收穫等等困境時，沒有信念時會很容易放棄。第二，要清楚自己的定位和目標，是為了賺錢還是為了服務特定族群，這兩者的定位是完全不同，而且如果不清楚自己的定位，是很難達成目標的。此外，每個階段都有不同的關卡，不同的想法會出現，這時要靈活的變通，然後隨時調整。

莫忘初衷　看清楚自己的定位

從陳雅芳具有的豐富實務經驗角度來看，產官學之間溝通與整合機制還沒有達到十分有效率的結合。就產業面而言，生存最重要，但同時政府方面的管理應該更有效率的執行，有時管理層面無法真正了解每個領域的專業，在執行過程就會造成許多問題的盲點。學術界與產業界之間專業不一樣，因此落差頗大。同一件事，三方看法完全不同，整合上困難度就變大了。

另外，政府的資源資金無法集中，成效就不容易看出來。比如說，對於她們剛創業的個人或工作室，政府本希望能幫助她們在網路上建立行銷平台，可是，經濟部、中小企業處、文化部都各自做了網路商店讓大家可以介紹商品，為什麼不整合成一個功能強大的網路平台，而是讓大家上架三次？對創業者而言，每個單位都要去尋找資源，但效益都不大，因為經費可能受限，結果就是，資源分散又耗費許多時間精力。創作者最需要的是通路，以及能夠被消費者看見的場所。希望政府能思考，如何活化公有閒置空間，提供給創作者做為展示或進駐創作的場所。

Creation Path
留住永恆

林間花蹤

龍柏系列

龍柏原木

大地之歌 - 天然漆項鍊
漆藝創作：易佑安

機芯項鍊

菊花琥珀系列

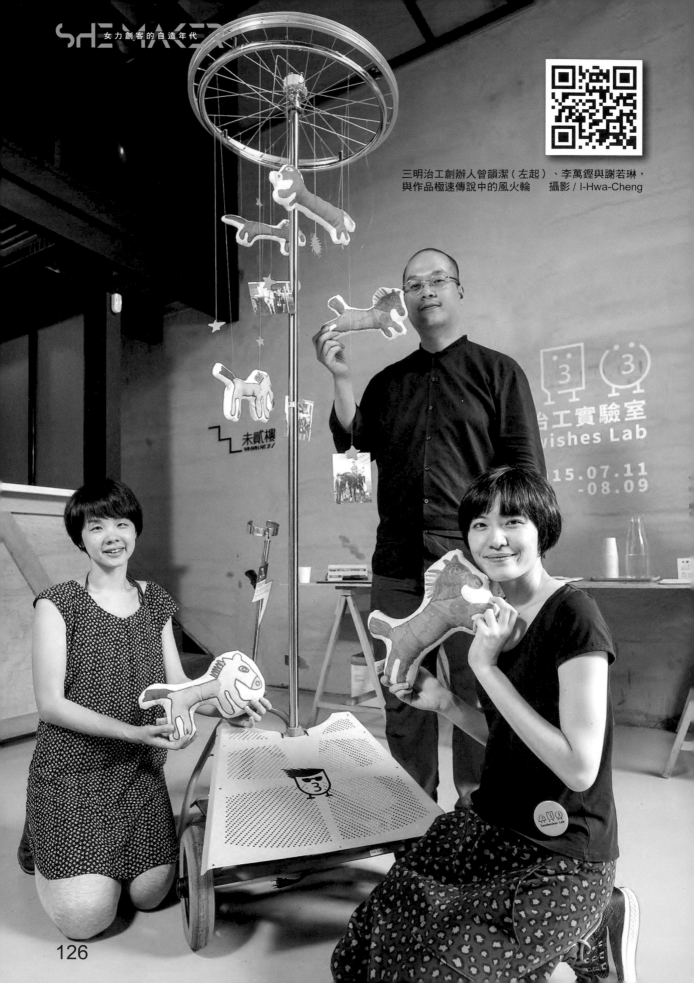

三明治工創辦人曾韻潔（左起）、李萬鏗與謝若琳，
與作品極速傳說中的風火輪　攝影 / I-Hwa-Cheng

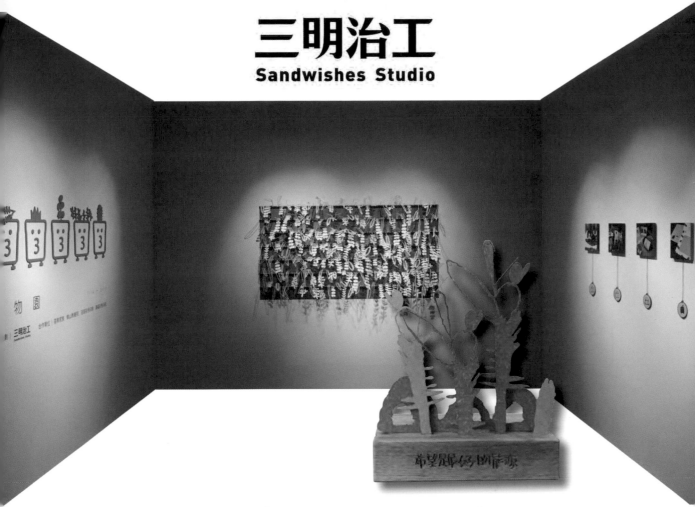

三明治工
Sandwishes Studio

藝術公益 的 創客魂

1 女性本質

夢想的開端

She Maker

「三明治工」創辦人之一－謝若琳，曾是筆者任教高中時的高二學生，當時就讀普通班的她，對於美術與設計充滿無限熱情；而後大學考取了「實踐大學建築設計系」，她在大學期間旁聽了陶亞倫教授的動力藝術課，發掘了自己對於新媒體藝術的興趣，進而報考「國立臺北藝術大學新媒體藝術研究所」，也就是在這兒，認識了志同道合的李萬鏗與曾韻潔，共同創辦了「三明治工」－一個以公益創新為目標的藝術團隊。

一堂藝術社會參與課程，開啟了公益的無限可能

回顧最初，在研究所一同修習課程「藝術社會參與」的李萬鏗、曾韻潔，當時由於課程要求藝術實踐需和社會現況有所連接，促使了他們第一次走進社福團體－「樂山教養院」；位處八里的「樂山教養院」，成立迄今已有 80 餘年的歷史，成立之初原是收容痲瘋病患，現轉型為多重障礙收容中心。院區內的建築多以充滿歷史感的紅磚所砌成，院方秉持著以家為出發點的理念，每天照顧著 100 多位的院生 (包含：多重障礙、腦性麻痺、肢障、智能障礙、自閉症等)，並安排音樂治療、園藝治療、繪畫與縫紉等多元課程。

這一切的一切，都強烈的召喚了三人的投入與參與，李萬鏗將資源回收材料如瓶罐和飯碗等重新組合，發揮創意，製作了會發出叮叮噹噹聲響的打擊樂器，並編奏了起床歌、吃飯歌和刷牙歌等，讓院生們透過一起唱歌，加深對不同生活行為的了解；而曾韻潔當時對於樂山的農藝班很有興趣，她運用資源回收品

來自香港的李萬鏗正在介紹與樂山教養院合作設計的產品。

與香港「聲音圖書館」合作藝術計畫，運用音樂進行感官體驗課程。

【案例一】銀髮樂齡體驗展

「銀髮長輩在宇宙的時間量度裡可是少男少女喔！」樂齡展中運用了銀河系的元素，設計體適能教案及銀髮族輔具體驗，讓銀髮族和小朋友得以一同互動。並透過不同廠商提供的儀器檢測健康是否達標；此外，更進一步， 透過入口互動裝置的偵測，參觀者便能了解未來身體可能會發生的諸多狀況，提醒大家身體健康的重要性。

【案例二】聖嚴法師的頑皮童年插畫展（非營利組織－法鼓山）

以法鼓山創辦人童年故事為藍本，將其內容製作成立體的展覽裝置，由於這個展覽將於法鼓山各分院進行巡迴，是故，耐久性、機動性與材質的環保性，成為設計上的首要考量，以布料進行大圖輸出、重複使用，也增加了展品質感與趣味。

來製作手推車，陪著院生們一起把教養院中的草本植物泡成飲品，呈現在「樂山飲」的改裝小攤車上。隨即，他們又邀請同校的好友謝若琳一起加入，謝若琳將院生創作的繪畫作品以 CNC 切割結合木工施作的方式，製作成充滿童趣的大型指標，讓更多民眾親近與認識樂山。

三人透過手作、藝術和設計的專業，與更多社群產生了互動與連結，之後便決定將她們的專業長期運用於與社福團體與公益單位的合作，是故，「三明治工」便在 2012 年底正式成立，並由謝若琳負責統籌；她說：「**我們跟社福團體的關係不僅僅是金錢、客戶關係，我們發揮設計專長，同時又幫助到社會上需要幫助的人**」，以此作為三人的職志，團隊三人互助互補、一同面對困難努力至今，已成功透過跨領域的藝術與設計合作案例，為公益帶來更多想像與可能。

2 創作特色　創作初衷與理念

「三明治工」曾榮獲 101 年度教育部大專畢業生創業服務計畫 u-start 文創類首獎，當時除了獎項的殊榮外，更由於獲得獎金補助，以支撐了工作室前期營運的資金，讓三人得以全心執行兼顧專業、社會價值、收入的志業。

回顧參賽過程，共分為兩個階段，第一階段先獲得新臺幣 60 萬獎金，供團隊籌組工作室營運半年，而後，主辦單位會洽詢是否繼續參加第二階段，基本的參賽資格為必須正式登記為公司；此時的他們便仔細思考與確立公司走向，以創造社會認同為核心價值，得以於第二階段榮獲首獎，並再獲得新臺幣 60 萬元獎金。

三明治工的藝術合作多著重結合客戶本業特色與公益參與體驗的開發，2015 年所執行「溫阿沐」的專案，是取自臺語「我的媽媽」的諧音；此案的業主為「北投溫泉博物館」，由於溫泉和北投有極為密切的關係，是故企劃方向便以溫泉比喻為是北投的媽媽，飲水思源不僅孕育了北投當地的自然生態，更涵養不同時期各族群來此落地生根的歷程。

最後呈現於「北投溫泉博物館」的藝術作品分為兩個部分，其一為流水裝置，

運用北投人文生態的元素放入流水造型的池子裡，結合湧泉以產生源源不絕的水流，象徵溫泉的永不止息；其二為親子工作坊，邀請到南洋台灣姊妹會的親子檔一同來參加導覽活動，藉由這樣的活動讓不同的族群一起來認識北投的多元文化。導覽結束後共同彩繪積木，而這些積木彩繪同時既是親子間互動的標記，成為送給「北投溫泉博物館」的生日禮物。

　　與「香港聲音圖書館」和「樂山教養院」合作的「生音計畫」，則嘗試讓院生們聆聽從聲音圖書館中挑選的聲音素材，讓他們猜想如果這段聲音發生在院區內，可能會發生在院區的哪一處？再由每位院生認領一段聲音，結合聽覺與空間的想像，畫出聲音的來源，待他們畫完之後，再帶領院生們到該地點拍照進行紀錄，讓院生的生活能透過藝術的參與得到刺激與發想。

透過藝術參與、探索公益的不同面向

　　在「2016 臺北市界設計之都－設計師茶席」中，他們與無障礙科技發展協會合作進行「敲敲話信箱」藝術計畫，現場接受民眾的申請，讓他們把心中的秘密，例如：告白、道歉…等，難以當面說出的悄悄話（敲敲話），透過專業的點譯師，轉換為點字卡片，再寄送到收信人手中，收信人透過隨信附贈的解碼

藝術計畫:「敲敲話信箱」

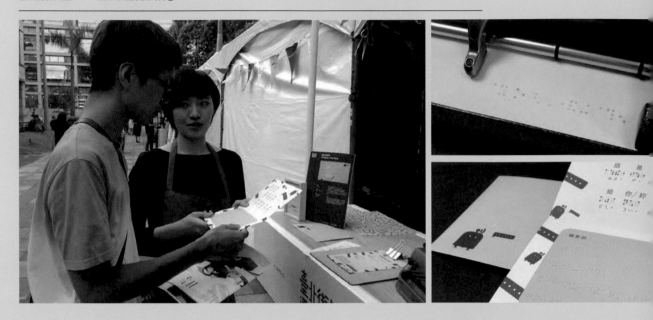

藝術計畫:「極速傳說 - 城市障礙賽」

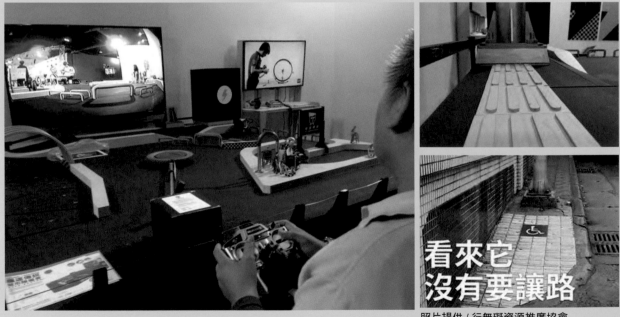

照片提供 / 行無礙資源推廣協會

小秘笈就能知道申請人朋友的心意。

　　參與者的悄悄話對象以親子和情人居多，透過此次的轉化和體驗，讓民眾的需求結合、弱勢團體的溝通方式被了解，也讓點譯師能夠接觸多樣的人情故事。

　　這些計畫創造了不同形式的藝術參與，讓社會產生各種想像的可能性，翻轉社會對於弱勢團體的刻版印象。

3 空間設備

找尋學習與創作的園地

SheMaker

　　目前進駐於「松菸－創作者工廠」，工廠內有提供機具設備讓進駐者進行創作。三明治工原本的據點在淡水新北市國際藝術村，空間較大，可以比較專心的工作，但是對拜訪者來說比較遠，進駐工廠是希望在市區有一個可以工作和聚會的地方，而除了辦公空間外，工廠也有像數位直噴機，雷射雕刻機等數位製作工具，方便開發產品雛型和各式各樣的小型製作。此外，營運團隊也會聆聽團隊在發展上的問題與需求，並安排相關領域的專家進行輔導，也會提供不同的連結與資源。

用藝術讓公益更有想像力 三明治工 Sandwishes Studio

4 創業顯影

夢想，從 0 開始

SheMaker

　　回顧成立工作室之初，一般只執行客戶委託、公益的相關設計案，然而第二年開始反省，在滿足客戶需求外，應該開拓更大的實驗空間，讓公益透過藝術，變得更有感覺，變成是可以「一起玩」的事情。於是便有了成立「三明治工實驗室」的想法，為公司帶來更多合作契機與可能性。

跨域創新合作、連結社會資源

　　以藝術計劃「極速傳說」為例，實驗室使用「行無礙資源推廣協會」提供的廢棄輪椅和輔具，重新設計成流動展示車，不求人等車體及工具，把冰冷的輪椅轉化成充滿速度感的展品。而後在「松山文化創意產業園區」展出「障礙賽車場」的互動裝置時，讓現場觀眾操控裝上鏡頭的電動遙控車，穿越由廢棄輪椅零件所組成的障礙物（如：髮夾彎），這些障礙物皆參考錯誤設置的無障礙設施而來，讓民眾能感受臺灣無障礙環境長期受忽視的真實現況，體驗不同族群在城市中移動的困難。

展期中收到很多觀眾的回饋，如媽媽們平日在推嬰兒車或菜籃車時，常舉步維艱，也因此更能同理身心障礙者「行」的困難，以及環境無障礙的重要性。

公益流程設計　創造雙贏組合

案例 1. 如沐森公益茶禮盒

三明治工曾執行一款茶卷禮盒的包裝設計，並在此款禮盒的生產過程中導入更多公益參與的可能，包括在外包裝上採用「樂山教養院」的茶葉拼貼創作，這些創作都是透過帶領院生一起泡茶，喝茶和觸摸茶葉及進行創作所成；而茶卷外包裝，則找來婦女協會的經濟弱勢婦女承接代工，讓設計到製作的各個環節都有弱勢參與的機會；最後也將茶禮盒販售的部分利潤回饋「樂山教養院」，藉以肯定院生的創作才華。

案例 2. 禾你一起樂－公益巡迴畫展

「禾伸堂股份有限公司」曾贊助「樂山教養院」的藝術課程，三明治工把院生的畫作製作成巡迴畫展，讓企業員工們了解公司的公益計畫，加深彼此間的凝聚力；另外，當企業員工接待其上下游公司代表時，便會間接成為公益畫作的導覽志工，並在導覽過程中慢慢熟悉與了解院生的畫作，這些互動與回饋也是執行巡迴展覽時發現的意外收穫。

5 走向未來　秉持信念、創造無限
SheMaker

對於有意加入或年輕一輩的 She Maker 兩點建議，一、尋求志同道合的夥伴，因為創業初期，不同專業的長輩會給予很多指教，但這些意見通常是很紊亂的，所以團隊間的價值觀、想法必須要很凝聚，他們認為這點是創業、成立公司的第一要素；二、跨領域的興趣，不斷接受新奇的事物與資訊，為創業的過程不斷加分。

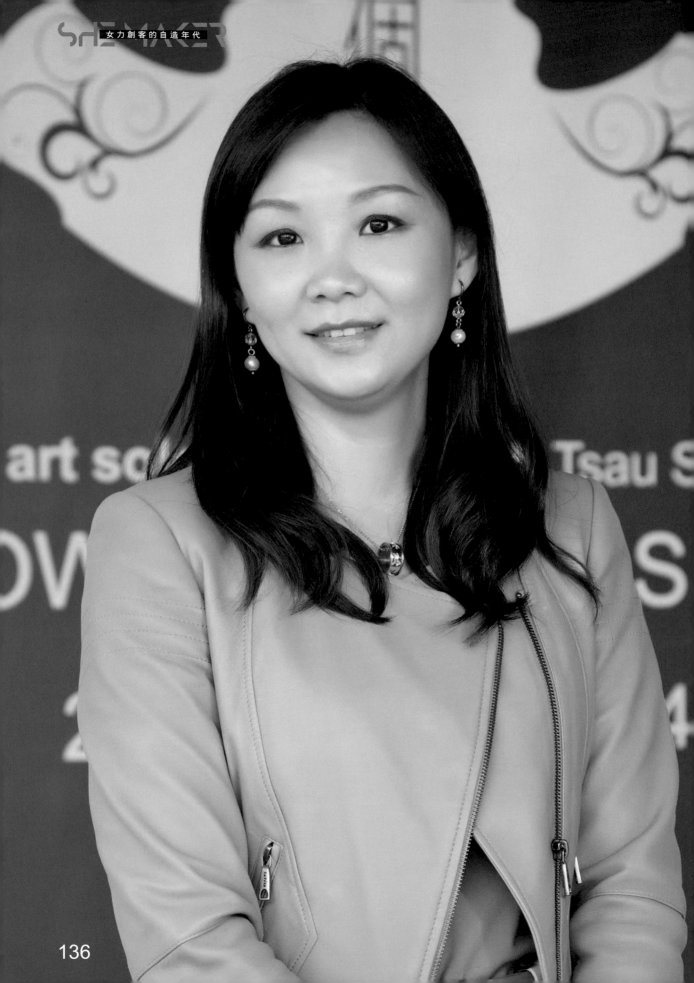

新媒體女性策展人
曹筱玥與互動藝術實驗室

虛實秘「鏡」
的
培養皿

1 多元創意

互動藝術實驗室：
乘載多元創意的培養皿

SheMaker Space

　　由筆者所帶領的互動藝術實驗室，成員幾乎皆為女性，除從事互動藝術創作外，目前正傾全力於 VR（Virtual Reality）的開發與推廣，希冀能藉由 VR 技術擬真呈現教育、娛樂、生活等不同向度，豐富大眾的想像力，化不可能為可能。本實驗室於「VR 元年」(2015 年 5 月) 即率先推出 VR 教育遊戲《白堊世》，體驗者透過頭戴式顯示器進入遠古世紀搜尋恐龍物種；2016 年 4 月與「三創生活園區」擴大合作，打造本土化的 8 組密室逃脫場景《畏什麼》，獲得諸多媒體與各大獎項的肯定，筆者亦接受「台視新聞」專訪，暢談 VR 發展趨勢。

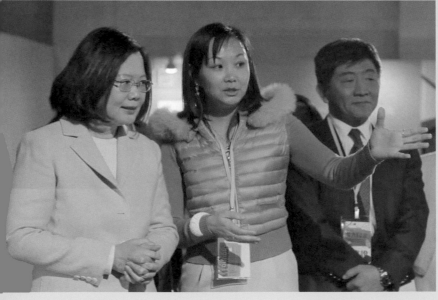

1. 把臺灣打造成數位國家、智慧島嶼，這是總統蔡英文的施政藍圖之一，筆者接受台視新聞採訪，探討虛擬實境 VR 技術發展和應用。(轉載自台視新聞 2016.11.6)

2. 蔡英文總統體驗以 VR 虛擬實境模擬第一家庭「想想」和「阿才」，利用測手把的逗貓棒進行與 VR 虛擬實境的二隻寶貝貓擁抱互動。

　　實驗室內不乏潛力超群的女學生，無論在科技、藝術、教育、娛樂或是產品設計層面，她們都能夠以解決問題為出發點，結合科技與美感，以豐富各色生活需求，並以柔軟、包容的力量在 VR 發展之際培養出 She Maker 力量。實驗室虛實整合與數位製造的充實訓練宛如思維的培養皿，孕育出多元思考與美感並陳的跨界人才，並與產業紐帶連結，從而提升全球競爭力。

北科大 VR 裝置
小英總統與虛擬寵物想想阿才互動

　　蔡英文總統出席 2017 年 3 月 8 日的國際婦女節慶祝活動，親身體驗了女力潮流。北科大團隊以 VR 虛擬實境模擬第一家庭的居家情境，戴上 HTC VIVE，看見「眼前」的愛貓「想想」和「阿才」，小英總統掩不住臉上的笑意，直說：「很像，很像。」

　　筆者和其所屬的女性開發團隊透過互動設計技術，除了模擬出第一家庭的居家環境，還有更重要的家居情感。戴上 VR 眼鏡進入實境中小英總統的家，映入眼簾的是簡約風灰色素面沙發，客廳則是主要場景，二隻第一寵物圍繞沙發。手持 HTC VIVE 手把化身逗貓棒，與 3D 技術模擬塑形出的想想和阿才玩耍，人造的「空間」通過互動成為了有溫暖意義的「地方」，或者說，像是「家」的小宇宙。

　　小英總統體驗女性於科技創新領域溫馨情感流動的一面，也不自禁展露出不同於平時「貓奴」一面。利用感測手把逗貓棒進行 VR 虛擬實境，與愛貓擁抱互動，溫柔的療癒效果展露出不同於實用主義的女性溫柔面向，由是更進入生活、更貼近人心。

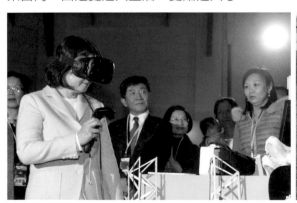

轉載自工商時報 2017.3.8

1. 白堊世
（Cretaceous VR），為一款
由國立臺北科技大學互動設
計系的團隊：蔡慈育、鄒元
媛、鄭琪馨、楊凱堤、林佩
樺、嚴堯瀚所設計的 VR 體
驗教育遊戲。

2. 白堊世遊戲介面。

3. 設定手勢辨識的過程花了不
少時間，其中最困難的是參
數設定，因為遊戲中每個使
用者的手勢都會有誤差，經
過多次優化，才改良成目前
這個大眾都能順利進行的版
本。

1. 白堊世（Cretaceous VR）

「白堊世」為一款結合了 Oculus 虛擬實境和 Leap Motion 手勢操作的 VR 恐龍世界體驗遊戲；遊戲中，玩家化身考古學家，要於 300 秒時限內在恐龍世界中透

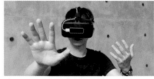
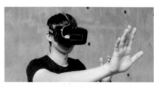

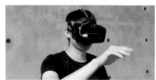

過拍照手勢蒐集 5 種恐龍物種照片。拍照時快門聲、閃光燈會引起肉食性恐龍注意而追趕玩家，必須快速逃離才可繼續遊戲，否則可憐的考古學家將成為恐龍大餐導致遊戲提早結束。遊戲內容富含娛樂、教育性，透過身歷其境的冒險，學生更能深刻地體會恐龍世代的生態和環境樣貌。

設計時，團隊希望透過直覺的手勢比劃來操作遊戲，加上劇情及任務設計，讓玩家更進一步認識恐龍的習性，希望在創新的技術之下設計的遊戲能更同時兼具娛樂及教育性。在說明其作品源起時，團隊提到：「**當初認為虛擬實境的特質就是能讓人們體驗到平常無法觸及到的世界或是事件，剛好 2015 那年搭上侏羅紀電影的風潮，團隊們也有共識，認為恐龍世界是一個大家都會好奇，且也無法真實接觸的領域，才開始研發這款遊戲。**」

而在這個以女生為主要團員的團隊中，她們也發掘出許多自身特質所帶來的產品特性。由於男生的電玩遊戲經驗豐富，因此對於遊戲的刺激感和挑戰性較為要求，也較偏好打鬥型的遊戲內容；而女性則可能會尋求不同的遊戲方式，如「白堊世 VR」的設計，轉而思考有趣且富含教育意義的遊戲方式，像是透過拍照收集恐龍物種作為遊戲任務，跳脫傳統冒險遊戲的設計，讓玩家在身歷其境同時也有不同以往的遊戲經驗和感受。

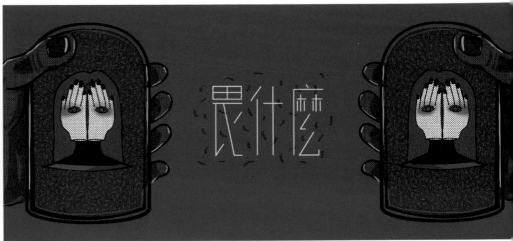

2. 畏什麼

　　筆者認為，教育遊戲的研發應著重於想像力的促發，而故事中的敘事性就是帶領想像飛翔的彼德潘。透過 VR 一關關的線索解謎，體驗者更可在角色扮演中主動學習，樂於馳騁想像。從這個想法出發，筆者與《三創生活園區》及《光洋波斯特》合作開發了 8 款恐怖體驗遊戲。恐怖的情緒體驗很難以口語傳達，VR 虛擬實境挾技術之利，將之具體呈現，置觀眾於各式恐怖情境，一起挖掘與面對心中的「恐懼」。《畏什麼》特展於 2016 年 4/14-16 在「三創生活園區 Syntrend Space」盛大展出，期待透過此次合作，匯集 VR 投資者的興趣與能量，並鼓勵學生們整合應用程式與設計創業，讓更多人看見豐富且饒具創意的互動科技應用及可能性，促進臺灣互動科技領域的長遠發展。

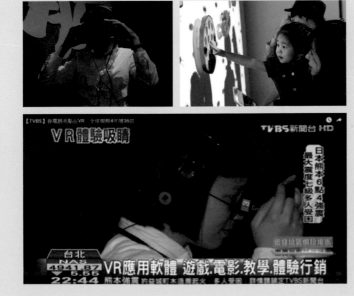

TVBS 媒體報導 VR 遊戲開發，也吸引電玩廠商高度關注與興趣。
一個原本不可觸及的世界，藉由虛擬實境的技術，讓體驗者們能夠一了心願。

閉卡鎖（Be Locked）是一款虛實整合的遊戲體驗，搭配真實的密碼鎖銬上雙手，使玩家在恐怖的視覺刺激之下也增加了身體的實境接觸。過程中，民眾必須克服恐懼，頭腦冷靜地在遊戲中蒐集所有數字才能闖關逃脫成功。

VR 演繹馬祖藍眼淚、美麗又哀愁的身世

馬祖是閩江口上的美麗群島，同時也是筆者的故鄉。然而記憶中海岸線美麗曲折，風情萬種的馬祖，在未曾親身履足、親眼邂逅的大眾心目中，多只有遙遠的離島、前線戰地，軍事遺跡遍佈等印象，馬祖之美的自然風光從而被掩蓋在歷史大幕之後，十分可惜。但透過 VR 頭戴式顯示器，未曾踏上馬祖土地的大眾，也可體驗浪漫絕美的「藍眼淚」。春夏交接之際，馬祖海濱會看見隨著波浪呼吸起伏的片片藍色螢光，在夜浪中靜謐翻滾宛如淚珠，由是得名。彼時，海岸線像是銀河的倒影，碎浪聲與幽藍浮光更讓人感覺置身夢境。透過 VR 技術，「藍眼淚」可 360 度地呈赴眼前，這驚人的奇景更可透過互動體驗觸發，如何不叫人心醉！

1　2

1. 馬祖藍眼淚體驗（圖片／王建華提供）
2. 透過 VR 頭戴式顯示器，讓馬祖學子們進行沉浸式的學習體驗。

互動藝術實驗室：
科技人性化，打造無限可能

本於人性

SheMaker Space

「互動藝術實驗室」女性團隊，以虛實整合與數位製造的基礎為出發點，打造了許多富有創意的新創產品以及 VR 虛擬實境的產品。身為女性，她們對於許多現有的產品設計「根本不是設計給女性用的」相當有感，於是開闢出許多以多元思考為設計核心的作品，希望能夠使科技更多元、人性化，創造不同可能性！

1. 女性化車用衛星導航介面設計

創作緣起來自於實驗室成員楊元綺。元綺由自身駕車時遇到的困擾經驗啟發，開始爬梳文獻，發現根據交通部歷年統計資料，女性駕駛的比例從 1998 年 19.4% 逐年增加至 2010 年的 30.0%。這代表了女性駕駛族群，以及她們的駕駛環境需求與日俱增。但市面上標榜的「女性化」科技產品，卻僅著重於廣告行銷和造型包裝，並未確實針對女性訴求及特質進行設計；傳統科技產品則以男性使用者為主，忽略了性別差異，在此趨勢下女性自然淪為科技弱勢。

以空間導航為例，人之所以能識別和理解環境，關鍵是能於記憶中重現空間環境的標的景象。也就是說，人們是以簡化的形式認知空間訊息的。楊元綺針對兩性對地標認知上的差異，將能激起女性注意的地標融入導航設計中，以女性認知地圖作為設計策略，提出女性車用衛星導航介面原型，輔助女性於使用過程中找到熟悉感與安全感，藉此降低其操作及在開車時所產生的焦慮感，以提升女性駕駛的尋路信心。

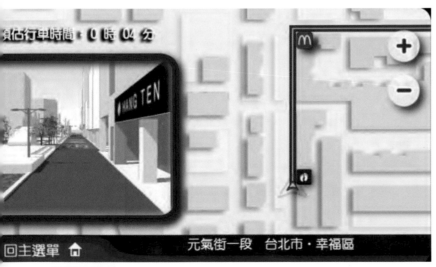
導航畫面截圖

2. 互動科技增加女性學習意願

　　推究女性排拒科學的原因，部分來自於科學知識的典範設定就是陽剛的、父性的，流於抽象而無涉現實等；相對的，一旦與生活相關，女性便能賦予原先冷冰冰的科技更豐富的情感表達和熱情創意，並針對不同需求與學習性向，產生符合女性個別化的學習內容與路徑，激發女性科技學習的熱忱與創意。隨著性別參與學習科學的發展，我們的計畫遂能實踐「不為學生設限」，女孩子也可以將原本枯燥的通訊科學原理學得很好，這可大大顛覆了部分同學性別刻板的印象！

運用互動學習與實境參與提升高中女性對無線網通科技之探索能力

3. 微軟 Imagine Cup 潛能創意盃：
「夢想一個科技能解決社會難題的世界」

　　全球規模最大的學生科技競賽「微軟潛能創意盃」，從 2003 年起在全球巡迴舉辦，宗旨即是為了鼓勵大專院校學生運用科技與創意，解決人類社會的各種問題。歷年來，吸引了全球超過 100 個國家或地區，估計約 30 萬名大專生參與，是目前全球參賽學生與地區最多、規模最大的學生科技競賽。競賽項目共分為軟體設計組、數位創作組、嵌入式系統組、遊戲開發組、IT 知識挑戰組等，且參加世界冠軍賽的學生可在比賽當地交流觀摩一周。

【案例一】前進波蘭、世界冠軍

　　臺北科技大學的隊伍是由筆者指導的「Mirror Vita」團隊。由兩位女生組成的團隊，拿下了「數位媒體創作組」冠軍，她們的作品以清新畫風和小孩口吻，表達了拯救地球樹林的願望，得到評審的高度青睞。而台灣代表隊在得獎結果揭曉時，上台高舉「Taiwan」布條，更引起全場驚呼聲不斷。

北科雙嬌用動畫救樹林

　　「數位媒體創作組」則是所有比賽項目中與設計人最為關聯的項目之一。此次競賽必須在比賽現場中，使用大會提供設備與指定命題，於 30 小時內製作完成一部短片。筆者指導的兩位北科大女研究生，選擇以一幅幅的手繪插畫拍攝成 3 分鐘半的影片，並以「給未來的小孩」(For Kids in the Future) 為創作的主題；該片內容描述一群小朋友發現大人要砍伐樹林，因而研發出一套能展示各種花草植物經濟價值的顯示裝置，看著小朋友的努力和苦心，大人遂打消了砍樹的念頭—透過小孩子單純善良的心，重新喚起了所有人純潔的善念。

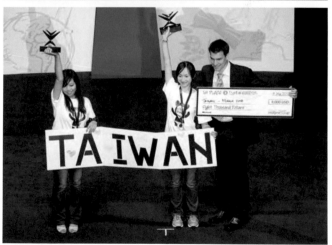

臺北科技大學的「Mirror Vita」，創作短片「給未來的小孩」(For kids in the future) 以清新畫風和小孩口吻，達成拯救地球樹林的願望，榮獲世界冠軍。

蕭萬長副總統於總統府接見冠軍團隊

【案例二】跨越語言藩籬 守護健康新生兒

CottonCandy 團隊的李京玲及張秀如，創作以「Baby Guardian 寶貝守護神」為短片的主題，贏得數位創作組世界第三名！作品創意源於自由女神像，象徵著國外移民婦女。在希望孕婦與胎兒受到良好的照應的發想下，團隊發明了產婦專用的腰帶，除了幫助孕婦即時了解胎兒的狀態，還跨過語言與專業名詞的理解障礙，讓每一個家庭透過這條相連的科技臍帶，分享幸福！

靈感發想源自於他們周遭的朋友曾遭遇因為語言不通，導致新生兒岌岌可危的經驗。因此該團隊透過自由女神作為幸福化身，設計出一條結合超音波掃描和轉譯醫生語彙功能的腰帶。另一方面，透過無線通訊，也可以即時主動連線醫院關懷孕婦和新生兒的健康狀況。團隊希望藉由這支影片，能解決現今婦女生產疑難與降低新生兒死亡率的問題。

在表現手法上，影片模擬了孕婦的模樣，真實呈現女性的身體，並且藉由動畫表現新生兒的成長。

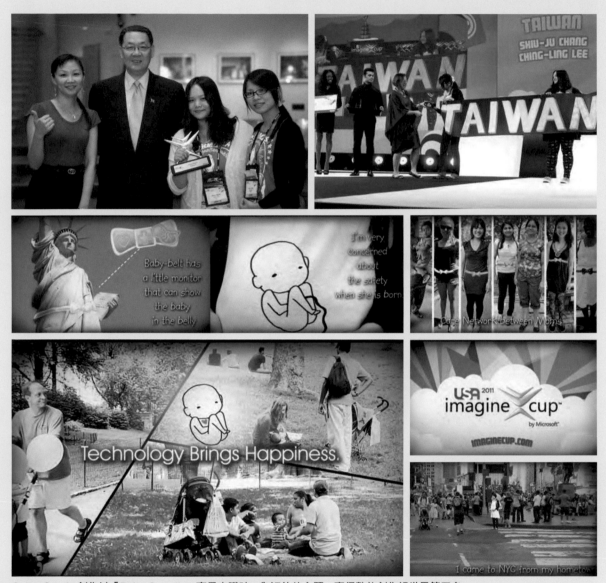

CottonCandy 創作以「Baby Guardian 寶貝守護神」為短片的主題，贏得數位創作組世界第三名，並於紐約林肯中心接受表揚。

　　CottonCandy 團隊平日皆會主動參與醫療志工的活動，看到大家獲得健康是她們最大的心願。所以當她們觸碰議題後，便十分著力經營。而一拍即合的兩人一人專長故事發想與繪圖，另一人則雅擅影片剪輯與拍攝，在晉級臺灣區決賽後，更不斷培養彼此的默契與速度，希望能夠靠想像力來改變這個世界，也希望可以自身的創作表達出人性的溫暖關懷。

指導學生參加微軟潛能創意盃，榮獲～ 評審團特別獎（華視報導）

不論任何種族的孕婦們，均有被尊重、救援的資格（Super Nurse 遊戲畫面擷取）

Quarterback 團隊 主視覺

SuperNurse 與世界各地產婦們

【案例三】超級護士 Super Nurse 手機遊戲設計— Quarterback

　　Quarterback 這款超級護士的創作理念，源起於對於孕婦媽媽們的一份體貼與關懷。根據聯合國估計，每天約有 1000 名婦女因妊娠和分娩併發症喪命。這些憾事大多發生在開發中國家，甚至先進國家也有因為種族歧視釀成遺憾的例子。她們深受在印尼設立診所幫助無法負擔醫療費用的孕產婦的 Robin Lim 先生啟發，Lim 也因其崇高情操獲選為 2011 CNN 的年度英雄。在非洲、台灣離島以及世界的各個角落也存在著許多像 Lim 一樣默默犧牲奉獻的無名英雄，她們希望透過手機遊戲喚起各界對孕產婦的重視，為辛苦懷胎分娩的媽媽們盡一份心力，於焉誕生了這款 Super Nurse 遊戲。團隊將全球關注的嚴肅議題以輕鬆活潑的方式呈現，喚起大家對於孕產婦以及醫療保健的重視。遊戲也善用行動裝置「觸控＋陀螺儀」的功能進行遊戲，使其更增操作體感。

　　此外，有別於一般市面上的遊戲多把操作按鈕鍵放置在畫面上，此款遊戲可依玩家習慣，調整為最符合玩家行為的操作介面，亦是一大體貼。

2013 年指導學生林佳蓉、蔡欣穎、楊蕙瑀、洪雯淩參加「2013 Microsoft Imagine Cup 微軟遊戲設計組」，榮獲全台冠軍

【案例四】Spinning 扭轉乾坤

團隊以年輕人為主要對象，將臺灣傳統的童玩結合現代科技，讓年輕人可以以現代科技的方式體驗臺灣童玩文化。在眾多童玩中，她們選擇陀螺的主要原因，來自於陀螺的兩個特點：平衡性與持久性。且這兩者可以搭配 Win phone 裡的陀螺儀和加速計，用來操控陀螺的方向與平衡。

遊戲關卡分成三關，主要用來引導玩家如何操作這款遊戲，如捲繩將陀螺甩出、攻擊和防禦。屬性則分成三系，「風」可增加陀螺持久度，「水」則增加防禦力，而「火」則是增加攻擊力。

道具設計一環，左邊用來增加陀螺的旋轉圈數，右邊則是用來增加攻擊能力，團隊未來還希望加入更多道具，讓玩家以達成特定目標的方式來取得道具，更增遊戲耐玩度。

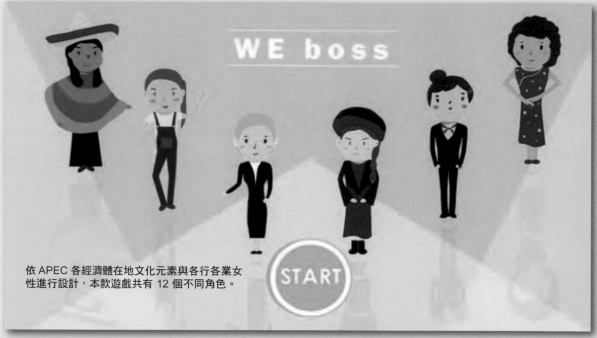

依 APEC 各經濟體在地文化元素與各行各業女
性進行設計，本款遊戲共有 12 個不同角色。

◎進入遊戲：點選遊戲開始按鈕。

Please select a character and insert your name.

Alice

OK

◎角色創建：選擇喜愛的人物，並為角色取一個你喜歡的名字。

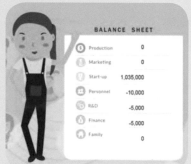

知識問答的種類除了商業管理中的
「產、銷、人、發、財」之外，更貼心
加入了「Work-life balance 平衡工作與
生活」的題目在內，希望能透過遊戲互
動過程，點出適當的休息、家庭生活與
工作雙方面平衡的重要性。

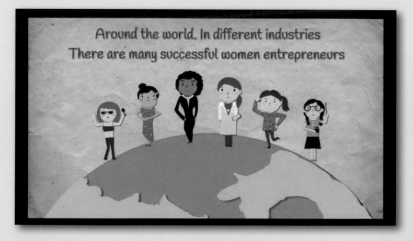

150

【案例五】 WE Boss
(Women Economy + boss) APP

WE Boss APP 的目的是鼓勵婦女參與經濟，"WE" 代表女性經濟 Women Economy，而 "boss" 小寫字母表示微型企業 (micro business)。遊戲中以不同的風格來代表來自不同地區和不同職業角色的婦女，玩家可以選擇她們喜歡的角色，來享受這款技能學習的遊戲程式。

我們認為「遊戲能讓世界更美好」，而以企業家為基礎的遊戲程式將幫助女性樹立信心，找到了自己的實力和弱點，也明白她們需要具備哪些知識技能來面對未來。除此之外，簡單的操作方式也能讓玩家輕易地樂在其中。

綻放無限可能的培養皿

近年來虛實互動當道，產業界除了各式各樣穿戴裝置的發行以及相關軟體的研發外，於開發層面，虛實整合與數位製造更是極為重要的基礎。因此筆者試著整合目前任職的《點子工場》，將現有的 3D 列印、無人機、雷射切割機等設備，形塑而成虛實交錯的創新教材內容，乘上數位製造基地與現今的 VR 趨勢，創造優勢與互補，打造雙贏的可能性。

筆者帶領了許多深富潛力的女學生進行互動科技藝術的創作以及 VR 虛擬實境的軟體研發，除了希望與 I Foundry 激盪出火花，也期盼與現有場域的人才及社群結合。無論是科技、藝術、教育、娛樂或是產品設計，都能夠以「解決問題」為出發點，並結合科技與美感，豐富各種生活需求，以柔軟、包容的力量在 VR 發展之際培養出 She Maker 的力量！藉由 Maker 與 VR 攜手合作，相信可預見的未來將創造出更多許多富有創意的產品及設計，令人期待！

第三章 SheMaker 創作案例分享

本章中分享了筆者所參與製作的10件She Maker創客作品，筆者身為 Maker Space的經營者與創作者雙重身分，除了持續鼓勵與帶領女力創客們創作之外，更努力營造能隨心所欲創作的氛圍，讓女力創客們不斷的形塑及累積創作的能量，讓創意能夠在此發酵，讓每個人都有發光發熱的機會。以下分述之。

 城市裡，施工也可以成為一種藝術！
機械藝術的軟化：臺北城市揮旗手

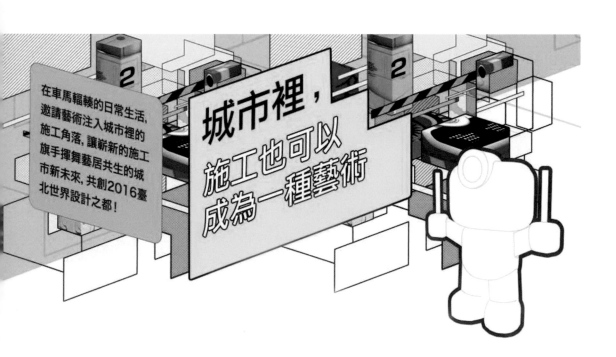

在車馬輻輳的日常生活，邀請藝術注入城市裡的施工角落，讓嶄新的施工旗手揮舞藝居共生的城市新未來，共創2016臺北世界設計之都！

城市裡，施工也可以成為一種藝術

作品理念

走在城市的道路上，經常可見熟悉的施工景象，城市的面容伴隨著破碎不堪的路面、嘈雜的機械聲與工人粗獷的形象，變得溫柔不再；此作品透過女性細膩觀點的守護、軟化機械藝術，讓施工風景也可以是一種藝術，修補城市應有的美麗面貌。

　　我們經常可見電動旗手為施工中的道路指揮以示警戒，也許是取得容易，常見的旗手多半偏向女性人偶塑像，但相較於稻草人與稻田、材質與形象關係的無違和感，道路旗手駭人的負面形影常嚇壞不少行人與駕駛人，也替城市增添不舒服的警示元素，讓城市景象蒙上一層令人窒息的面紗。

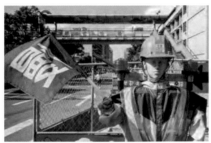

現有的警示旗手造型，常會嚇壞行人與駕駛。

　　因此筆者以女性角度出發，探討修路到修補城市妝容，透過機械藝術融入施工指揮旗手的造型設計，創造更在地化與生活化的互動展演可能，邀集六位設計師與600位師生一起參與翻轉旗手的行列，讓市民都能成為城市中的創意種子，醞釀多樣化的創意思維。

北市萬華區-新和國小。　　　　北市文山區-政大實小。　　　　北市松山區-介壽國中。

北市大安區-龍安國小。　　　　北市中山區-中山女高。　　　　北市北投區-中正高中。

作者及作品介紹

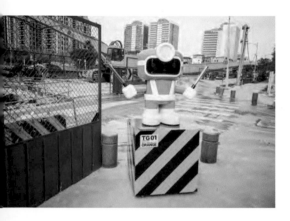

1. Akibo Lee/TG01 Orange

　　表情很豐富的工地交通指揮機器人Orange，橘色制服戴防塵眼鏡和頭燈，揮動手上發光紅色指揮棒，風雨無阻站在高台上盡職認真工作，提醒來往車輛注意前面施工小心駕駛。Orange心裡有個夢想，Orange希望長大以後可以到國際太空站工作，指揮太空船。

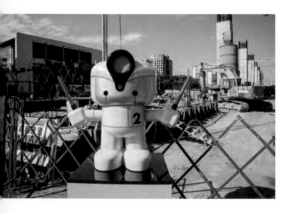

2.連俊傑/重工小金剛

　　重工機具化身小金剛，幫每日一起打拚的工人維護交通秩序。黃黑的色調跟重工機具的視覺主題結合，完美而不突兀的融入施工現場環境，卻又足夠醒目，可以吸引過往交通的視線，達到安全維護的效果。背後的兩顆大電池搭載最新高科技永續能源，確保小金剛執行保護工人的偉大任務無虞！

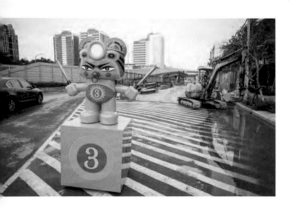

3.黃心健/治路三太子

　　哪吒的寶貝常讓我聯想到修路，像是風火輪有如壓路機與燒熔柏油的過程，掘路怪手有如火尖槍，混天綾是工人穿在身上的反光背心；熱心的三太子威風凜凜，站在街頭指揮交通，自有一番神氣的風采！

4.陶亞倫/我不累

　　傾盆大雨時，守護著全身濕透的工作夥伴們，在朦朧的大雨中，安全與順利的完成任務。

　　精力旺盛、全年無休的旗手，你累了嗎？

　　旗手說：我，不累（play）。

5.程湘如/明日之變看我的

　　藉由孫悟空手持金箍棒的通天本領，為馬路施工的黑暗期，點亮嶄新的美好未來！

6.徐秋宜/我的城市遛遛貓 CITY CATWORKER

　　施工都會不識花草。

　　城市裡，施工也可成為一種藝術。

　　城市裡，穿上花草施工，也可成為一種藝術。

　　識花草：穿上花草施工，城市也可成為公園。

作品製作

　　設計師們邀請創客一同參與製作，從3D列印到FRP翻模、從機械轉軸到發光設計，實際打造出六款會動的機械旗手，並讓六隻機械旗手透過移展走入各地，實際為施工中道路進行指揮，與所有路過市民作最近距離的互動，施工周遭的行人、司機、乘客們皆能看到六件作品，加之其移動性，達成超過萬人的觀看與注意，讓整個城市都成為揮旗手的伸展台。除此之外，機械旗手的臉書粉絲專頁也持續提供旗手的相關訊息，與來自世界各地的網路使用者即時互動。

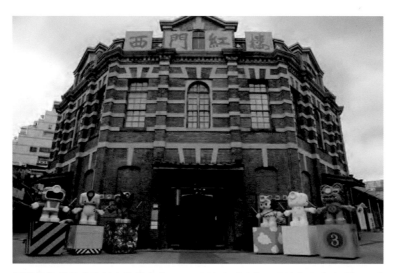

受邀參與「環境品質文教基金會」TEED論壇《城市、設計與環境論壇》，讓六隻機械旗手於西門紅樓與群眾互動。

重新打造的揮旗手於施工現場為大家服務。

策展人曹筱玥於TEED論壇中跟大家分享施工揮旗手的社會設計理念。

作品連結

　　透過《城市裡，施工也可以成為一種藝術！》讓藝術能與城市環境產生連結與合作，對於設計師而言也是跨領域的參與。讓藝術注入城市的施工地，希望伴隨著嘈雜的機械聲與工人粗獷的形象的城市面容可以變得更加溫柔，未來將爭取讓旗手能走入各個施工角落及展覽場所，甚至以會舞動的電動旗手，讓世界看見台灣。更期待這樣放膽做的信念堅持，讓年輕世代的作夢者能與知名前輩設計師的合作，將跨時代的印記與想像，透過對話及相互激盪，達到世代能量與夢想之傳承。

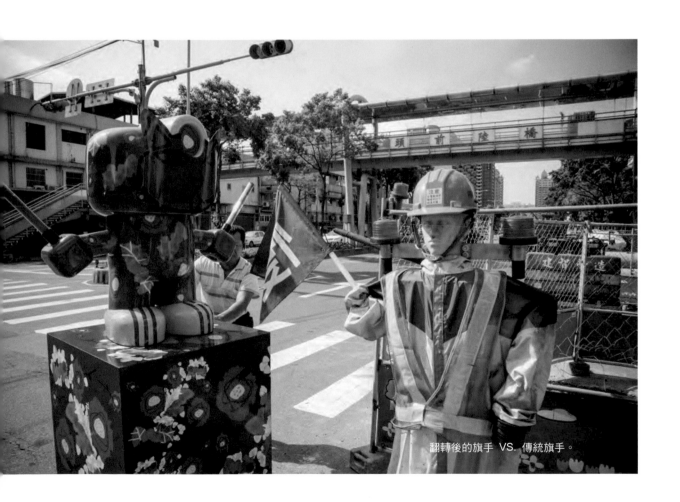

翻轉後的旗手 VS. 傳統旗手。

2 身體感知與地下通道之科技藝術展演
城市空間的翻轉：Alice's Green Dream╳圳

主視覺（書法：蔡耀慶）。

作品理念

瑠公圳曾被形容為臺北的大動脈，透過它引水灌溉地方農田，農業開發得以提升，豐收的農作及經濟收入改善居民生活，促使臺北不斷進步。而它亦曾是臺北最美的一方風景，兩旁垂柳飄揚，居民常在附近休息流連。作家林文月女士對這一條曾朝夕相處的大圳，作了一個美麗的示現：「嫩綠的柳芽枝條垂撫在瑠公圳的堤上，嫣紅的、粉色的、淨白的杜鵑花，叢叢盛開在和風中翼翼披靡的春草間。夏晚，客人悠閒地趿拉著木屐或拖鞋過石橋，從瑠公圳的那一方到這一方來。」

然都市開發、農地改建，使得多處區段遭棄置，在停灌之後甚至被填平或加蓋，當年純樸光景不復存在；是故本創作座落於忠孝東路三段閒置的地下道內，以瑠公圳的故事來體現臺北的過往記憶，其中運用雷射切割與光雕投影來打造時光隧道的影像空間，藉以讓過去與現在做連結，將瑠公圳地下渠道意象延伸至閒置的地下空間內，給予市民有別以往的互動藝術體驗，也促進大家一同參與城市空間的翻轉與實踐。

作品介紹

　　展場規劃如圖所示，地下人行道的兩側皆可入場，從左方依序擺設之作品為「農耕意象」、「光影詩歌」、「紙船印象」、「虛實視界」、「鏡像漣漪」、「流動的歷史」以及「時光之音」。單一動線的形式建立起瑠公圳歷史的故事軸線：錯視呈現瑠公圳當初興建之目的——灌溉農作、錐形體上的詩句將當時人們的生活經驗化為文學藝術感觸、紙船帶領著舊照片回憶起當時種種純樸時光、立方體承接著文學感觸化為實體裝置、觀眾透過萬花筒與舊時代做對話、電視牆則從水流切換為車流將觀眾喚回至現代，最後音樂階梯帶領觀眾從舊時代的回憶過程逐步回到地面上現實的車水馬龍景象。

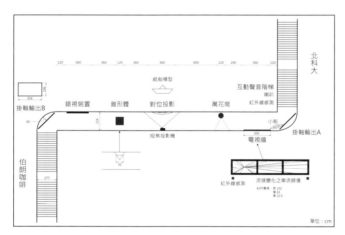

展場規劃。

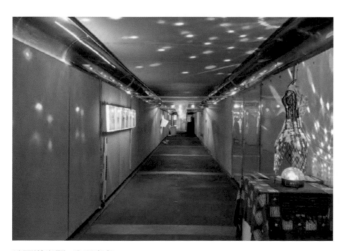

地下道光雕 公圳意象。

作品製作

1.虛實視界:透過雷射切割技術,於立方體之六面鏤空切割出描述瑠公圳之文句以及水流、回憶漩渦意象之圖騰,並在其中空空間置入燈泡,投射出鏤空以外的陰影,以不同面向的光影變化訴說著歷史的時光。

虛實視界之組裝成果。

虛實視界之六面圖案設計。

2.光影詩歌:將描述瑠公圳的文句雷切於錐形體上,透過燈光投射於地板上的陰影,觀眾照著這些文字訊息一步步走向瑠公圳的回憶歷史當中,錐形體為壓克力切割後拼裝組成,透明材質上貼上不透光之文字以供光源投射。

光影詩歌以雷切書法呈現於錐形體之上。

3.鏡像漣漪：透過攝影鏡頭將平臺上的物件經過電腦運算處理，轉化成萬花筒影像投影至牆面上。平台上的物件為展覽主視覺的紙船、敘述瑠公圳的文句以及舊時代老臺北時存在的瑠公圳照片，透過平台的旋轉，呈現的萬花筒影像也不斷輪轉，讓觀眾體驗、沉浸在這回憶的漩渦中。

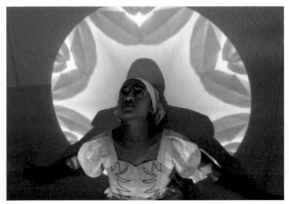

鏡像漣漪平台上輪轉的紙船、雷切、老照片。

4.農耕意象：以光柵片呈現原始的簡單動畫，在行走中便能發現圖案產生變化，以漫步形式觀看古時農耕意象，回溯起瑠公圳當時對農業社會的貢獻。裝置整體為木箱製成，內置燈具，表面為壓克力以及光柵片圖案。

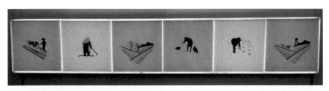

光柵片燈箱-農耕意象。

5.紙船印象：首先製作紙船模型，採用高密度保麗龍材質的風扣板(foamcore)切割拼裝而成，而後再將瑠公圳的歷史照片透過對位投影的形式投射在紙船模型上，影像先呈現白色普通的紙船外觀在水面上航行，水面淡化後由紙船上每個拼接的平面產生舊照片影像，接著全部化作粒子特效隨風消逝。並結合由舞者所扮演的「瑠公圳女神」，以重現瑠公圳為概念，將地下道模擬成過去的生態河流，觀眾將順著瑠公圳的流向進入地下道。首先映入眼簾的是瑠公圳地下渠道的水流意象，帶領觀眾走進渠道，打造身歷其境的視覺體驗，緊接著過去瑠公圳的光景漸漸浮現，最後再將觀眾帶回現實，反思觀眾正身處在瑠公圳遺址上的一隅。

由舞者所扮演的 公圳女神帶領觀眾走入歷史渠道。

作品連結

　　除了展場中的創客作品外，另還規劃了「Alice Shot 愛莉絲快閃」的行動藝術演出，透過不同的女性裝扮成不同時空下的角色，在展場中穿梭，代表著不同個體的期待正在不斷的介入、轉化，而產生各自不同對於展覽主題的詮釋，帶領著觀眾慢慢航向瑠公圳的歷史之流中。

「Alice Shot 愛莉絲快閃」由不同女性扮演不同時空角色，再現展場各時期氣氛。

3 女性服裝再進化！
自造衣設計與製作：機器人女孩

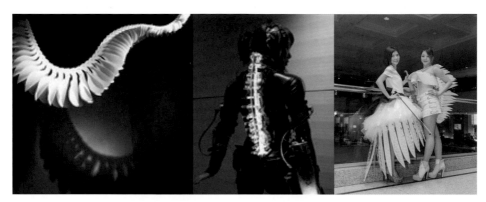

運用雷射切割、3D列印結合皮革和燈光，製作而成的穿戴式數位科技服飾。

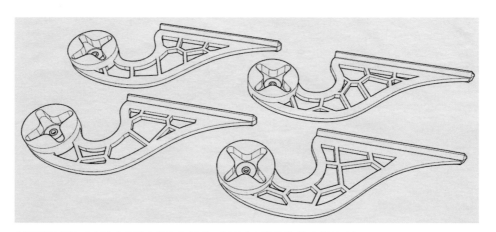

利用電子組件感應設計多層次的舞動效果，展現出互動藝術的服裝新形態。

運用數位製造工具打造仿生服裝。

作品介紹

　　「脊系列」與「舞裙擺」造型服裝，是以女性Maker角度出發，設計出的具有女性象徵及科技感的數位仿生作品。

作品製作

　　兩件服裝都是以仿生樣貌為設計概念，第一件脊系列服裝邀請了駐場創客蔡宏賢老師擔任創作顧問，仿生脊的部份是利用數學建模軟體將有機體的形態抽象化，再將它們繪製成幾何圖形，透過機械和手工技術切割、疊製成一套組件。而舞裙擺則是以模仿蜻蜓翅膀般的造型，利用電子組件感應設計多層次的舞動效果，兩者皆展現出互動藝術的服裝新形態。

　　在設計思維中，仿真自然界形態和結構的手法稱為仿生設計，創作靈感來自觀察化石的骨骼結構或是樹葉上複雜的莖脈網絡，藉以鬆綁有機體和人造物之間的共生結構。在作品〈脊系列〉中，這種由骨骼和葉片組成的混血物種，仿生考古回到生命想像的最初。脊椎動物的特徵是身體背部都有一連串的脊柱，它是由一塊塊的脊椎骨串起，是目前世界上體型最大和最晚演化出來的一群生物。脊系列作品以雷切手法，創造出結構穩定連接的脊椎骨，同時又能展現柔軟近似植物葉片的樣態，當這兩種特性組合在一起變體生物，形成一種奇幻的脊椎生物，像動物又像植物。當第一塊脊椎骨與延伸的骨葉被創造出來成為基本的元素時，生命的創造變成一種組合，秩序與非秩序的，脊椎骨向外連接的其他骨架並未發展，因此僅留下一條的脊椎，留下對該生物更大的想像空間。

3D 列印＋雷切背脊

藉由 3D 建模，將設計好的造形轉成平面曲線，經由雷射切割成形、支撐軸承以 3D 列印結合組裝而成。

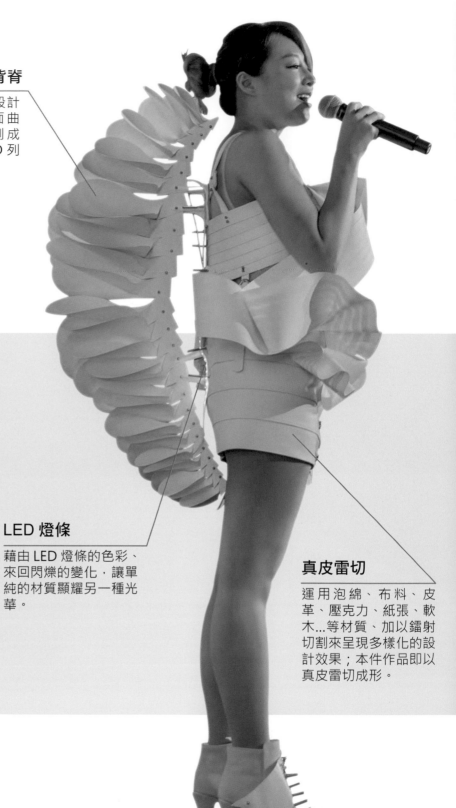

LED 燈條

藉由 LED 燈條的色彩、來回閃爍的變化，讓單純的材質顯耀另一種光華。

真皮雷切

運用泡綿、布料、皮革、壓克力、紙張、軟木...等材質、加以鐳射切割來呈現多樣化的設計效果；本件作品即以真皮雷切成形。

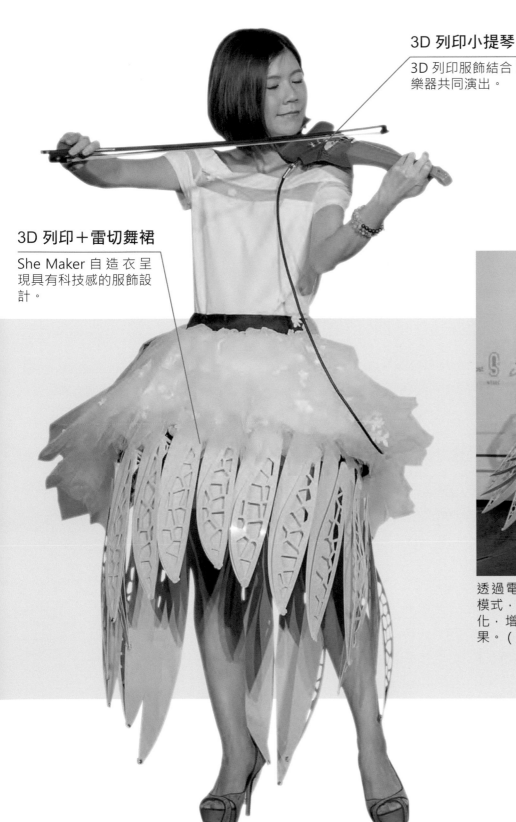

3D 列印小提琴

3D 列印服飾結合 3D 列印樂器共同演出。

3D 列印＋雷切舞裙

She Maker 自造衣呈現具有科技感的服飾設計。

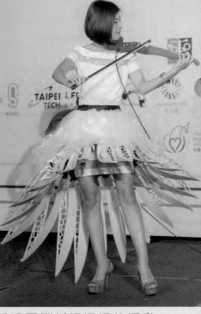

透過電腦編譯裙擺的擺動模式，可以隨著音樂旋律變化，增添律動感及舞台效果。（設計製作 / 黃信惠）

167

4 3D列印的無限可能
科技與藝術的結合：3D列印小提琴

以3D列印小提琴伴奏演唱西洋歌曲。

作品理念

　　從前若說，要使用印表機印出一個立體的物件，大家一定覺得不可能，那麼要印出一個可以演奏的樂器，聽起來更天方夜譚了。如今，只要有3D列印機、3D圖檔，就可以印出3D的實體。隨著3D列印技術的發展和普及，3D列印帶來了無限可能，可以拿來印製食物、人像、服裝、飾品、樂器，甚至是身體器官。

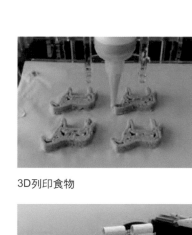

3D列印食物

3D列印器官

3D列印動物雕像

3D列印飾品

作品介紹

2016年8月2日，「機器女孩樂團」受邀至二〇一六台北文化護照活動表演，她們所演奏的小提琴，即是臺北科技大學點子工場以3D列印機印製出來的，表演性質結合了科技與藝術。

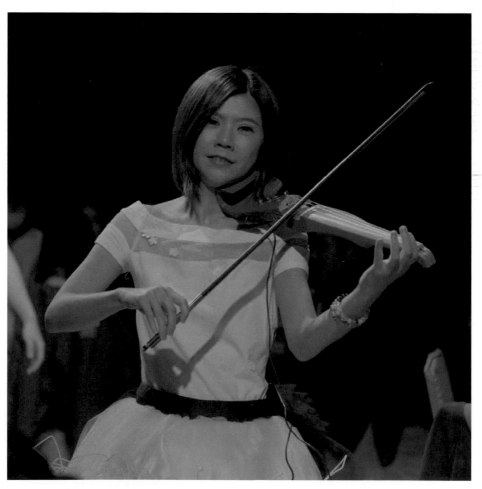

結合科技與藝術所打造的3D列印小提琴。

作品製作

　　只要使用3D繪圖軟體，繪製出自己喜愛的獨特樂器造型，接著利用3D列印技術，把塑膠材料層層壓密，組裝起來後，在螺絲孔鎖上適合的螺絲，裝上樂器行購買的弦以及其他零件，能用來演奏的樂器就完成了。3D列印樂器的好處是用電腦就能改變設計，並且可以創造世界上獨一無二的樂器外觀。

　　3D列印技術已經開始被不同產業所應用，許多設計領域的發展都可以和3D列印與3D掃描結合，希望未來能把3D列印推廣到一般的中小企業，甚至是深入每個家庭為一般的消費者大眾所用。

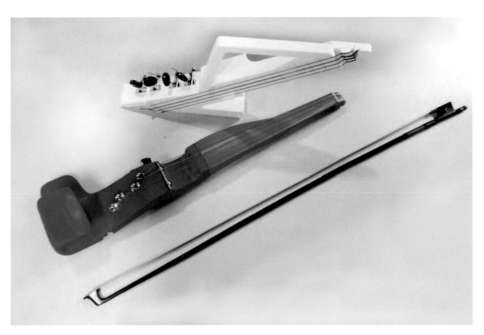

3D列印小提琴樂音悠揚。

5 任何人的無限可能
一日創客體驗：3D列印文創筆

作品理念

　　人人都能使用3D列印不再是一種夢，透過攜帶方便的3D筆讓一般人能輕易的接觸到這項技術，從小到大、從老到少、從幼兒到專業，都能使用這支筆。3D筆可以讓小朋友學習手眼協調，還可配合3D原料去做不同顏色的搭配；而建築系的學生也能把自己的建築設計圖從藍圖紙上變成立體。3D筆不僅縮短了成品的時間，更加速了創意形塑的實踐，非常適合將創客理念融入各個領域的發想過程中。

作品介紹～She maker 的3D筆創作生活小物！

　　用筆描繪線條，下一秒立馬變成美麗的立體圖樣；結合3D概念、卻無需建模的3D筆，似熱熔膠槍的原理，卻可直接在空氣中畫出想要的形狀跟物體。

　　3D筆的耗材是利用可生物分解的PLA（玉米澱粉）以及快速冷卻變硬的熱熔膠線條，讓所繪物體立即成型，不管是艾菲爾鐵塔、花朵、椅子等，都能憑空畫出，栩栩如生的擺在眼前，成為maker的最愛！

3D筆可隨心所欲繪製屬於自己的創意小物。

作品製作

　　3D筆的操作非常快速即可上手，只要插上電源經過幾分鐘的加熱，再放進玉米澱粉等可以分解的線材，線材經過熔化後，筆尖就會開始滲出溫熱的可塑形顏料，即可如拿筆作畫般將心中構思的想法繪製成立體圖形。透過簡單的步驟，很快就可以做出獨特的戒指或是髮飾，與一般的手工藝品呈現出不同的質感。勾勒立體圖形的同時，還能培養立體空間概念及發揮美感創意，只要一隻3D列印筆，任何人都可以體驗當Maker的樂趣！

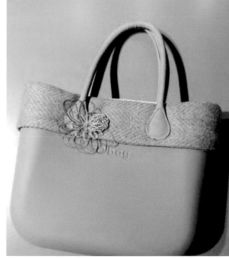
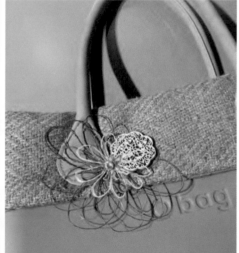

3D筆文創飾品（圖片來源：陳思伶）。

6 救災醫護的角色形象翻轉
女性的堅毅與溫柔：女鋼鐵人

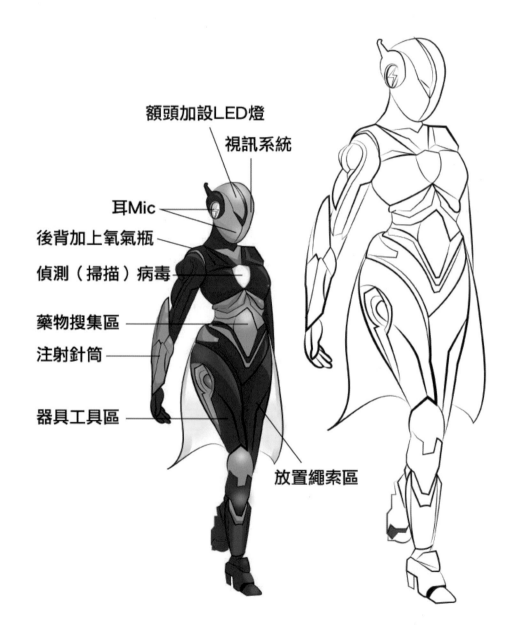

額頭加設LED燈

視訊系統

耳Mic

後背加上氧氣瓶

偵測（掃描）病毒

藥物搜集區

注射針筒

器具工具區

放置繩索區

參考加入女性的柔美與流線設計。（陳怡君設計，趙鈞正製作）

作品理念

　　台灣的自然災害不在少數，不論是地震或是颱風，每每災害的發生都可能帶走許多寶貴的生命，造成環境上的破壞，同時也產生一些社會問題。然而一但災害發生，除了平時的準備及訓練、發生當下的反應之外，災害發生後的處理及應變措施也非常重要。要如何在災害發生的第一時間掌握災情，防止災情擴大，拯救更多的人且維繫人們的生命與生活品質，一直是預防災害的重要課題。

　　第一線的救災人員，時常要進入危險的環境探索，可能身處一片漆黑、四周藏有尖銳物品或是隨時有崩塌危險的地方，救災人員都須盡自己最大的努力，試圖拯救每一條生命。常看到在救災的過程中，救災人員進入災區時，身著簡單的衣裝與附帶照明燈的頭盔，攜帶小型工具，以方便救災行動。也曾聽聞在許多災害報導中，救災人員為了拯救受困的災民而受傷，抑或災民在該地方無法動彈卻又急需救助的狀況。加上單憑人力的救援往往無法在短時間內救出更多傷患，時常需要機器或外力的支持。從上述實際觀察，可以看出救災人員的裝備、醫療及緊急救護在此時亦具備重要的輔助功能。北科大互動研究所學生組成的設計團隊，在透過課程發想和討論後，決定將女鋼鐵人的設計結合災難救護的議題，期望一方面能保護救災人員，同時能更快速的救出受困或是受傷的災民。

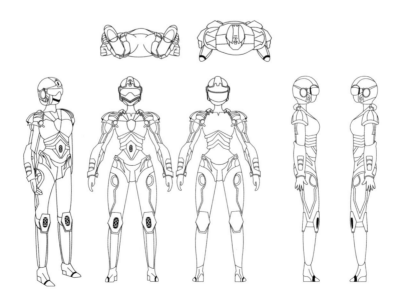

加入原住民圖騰元素。

作品介紹

自從《鋼鐵人》電影竄紅後，許多人無不羨慕擁有一套具備智能又有型的鋼鐵人穿戴裝置，希望可以穿上一身帥氣又逼真的配備拯救世界。基於創客精神和網路發達的資源，坊間開始出現許多一比一與人等身的鋼鐵人造型模型，有些甚至可以如電影中的裝備穿搭於人身上，其中也有人將鋼鐵人的設計原型套入打火英雄的理念，製造一款可以救火的鋼鐵人衣。

然而在許多鋼鐵人衣的範例中，多為男性的印象及雛型，筆者於任教的社會設計與互動科技一門課中突發奇想，希望能做出一套屬於台灣風格的女鋼鐵人裝備衣。參與課堂的學生們一同腦力激盪，進行多次的討論，每一次討論中，學生都會分享自己對女鋼鐵人的樣貌和功能期許，且畫出不一樣的設計稿及想像，同時也和機構設計師研究製作女鋼鐵人的要點。而在發想女鋼鐵人的討論過程中，許多學生都希望這款女鋼鐵人衣可以為社會帶來貢獻與影響，於是在女鋼鐵人的構想中加入了社會時事的反思與檢視，從許多議題中挑選天災的項目，以救災為出發點，打造一位擁有台灣設計元素的救災女英雄。

作品製作

設計發想完成後的女鋼鐵人穿戴式裝置，和機構師討論製作雛型，最後決定結合新科技，製作3D打樣模型，女鋼鐵人的雛型則以泡棉和緊身衣料為主要材料，內有穿戴式感應器，即時進行動作捕捉。

作品展演

女鋼鐵人雛型在2016年5月5-8日四天，於國立臺灣科學教育館Maker Faire中進行動靜態展演。表演者穿上女鋼鐵人衣裝，搭配舞蹈和螢幕上的女鋼鐵人動畫，營造出充滿未來感的新時代女性英雄意象。此表演令在場觀眾看得目不轉睛，也讓大家更了解並親近女鋼鐵人整體設計想表達的概念。

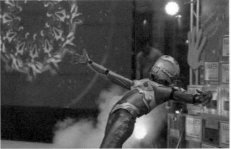
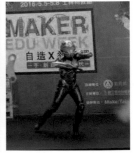

女鋼鐵人台北演出現場。

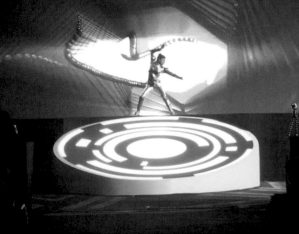

女鋼鐵人（銀色版）北京演出現場。

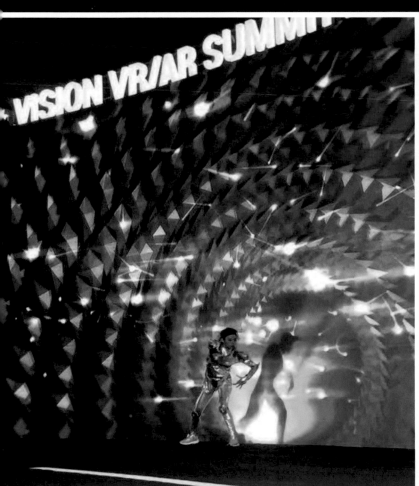

7 擁有自主權與自由行動的能力
女性對社會的關懷：自造車

女英雄篇

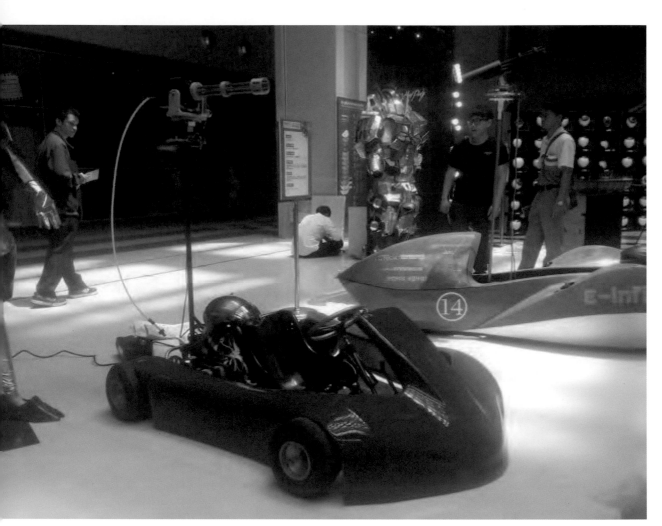

She Maker-自造車。

作品理念

　　起先這項作品是為了讓鋼鐵人實作聯盟創作的隨身砲台有更實際的應用，決定將隨身砲台與小車結合，希望進入遊樂園的市場，取代過往遊樂園常見的碰碰車，增加互動性。這樣的想法也促使更進一步思考，既然我們可以用頭部或眼睛控制車子本身，是否可以運用頭盔改變砲台的位置，如此能不需要用手即可控制砲台與車子的走向，透過結合近眼顯示頭盔及砲台車，可以將瞄準資訊跟瞄準控制結合，讓人人都能體驗先進科技在交通工具中的影響。隨後，鋼鐵人實作聯盟與先進電動車載具社群共同合作，以卡丁車的雛型為基礎，加裝砲台跟電控設備，實現了不管車子如何改變姿態，砲身都能瞄準特定方向的想法。

作品介紹

　　科技發達及社會進步帶給我們的生活環境許多負擔，過度開發、受到污染的自然生態逐漸不堪負荷，氣候變遷、空氣品質低劣的種種現實，逼得人們不得不正視環保議題。於是許多人開始提倡保護我們的地球，提升大家的環保意識。有鑒於此，市面上出現了較節能減碳的電動車，改用電能驅動，除了減少排放二氧化碳之外，也能降低噪音。而在創客精神越來越蓬勃後，因為材料、製作管道及網路上的資源取得愈趨方便，自造的作品範圍不只侷限於小體積的產品，開始研發電動自造車，為的也是讓地球更健康、更環保。

　　鋼鐵人實作聯盟及先進電動車載具社群共同合作的自造車，在原初的自造車中加入了不一樣的元素，讓使用者戴著頭盔，透過頭部的轉動直接控制自造車的方向。這項作品是經不斷更新改變發展出的嶄新操作方式，並與北科大創意設計學士班的女學生一同合作，設計出了穿戴式智慧頭盔連動操控的自造車。

作品中的女性意識

在外觀設計上,以「She Maker」為造型發展主軸,進行自造車的創意造型發想,以女性風格結合科幻意象,希望能展現巾幗不讓鬚眉的理念,以及車子不再屬於男性專利的表象。一同合作的北科創意設計學士班女學生,以此理念設計了20種不同樣貌風格的自造車,希冀藉由自身對女性的了解與期許,設計出能表現女性堅強、柔美的個性,且深獲女性喜愛的樣貌。例如以腳踏車的發想,用到腳踏車的材質紋路與配色,給人一種小巧的感覺,讓女性覺得車子不一定是厚重龐大的,或以紫色代表女性神祕的一面,搭配些許柔和線條,呈現女性成熟感,另以鋼鐵人的意象發想,主要展現女性剛強的面向、不刻意柔化線條,或大膽地以白色為基底,加上女性腰部線條曲線,呈現女性之美。

經由參與專案的成員共同討論後,考量期望的女性特質,最後篩選出鋼鐵人意象及呈現女性腰部線條曲線的設計原型,進行造型與色彩的統整。最後設計的定案造型包含以下特點:1.自方向機柱、車頭至兩側流體力學一體成型考量的車身設計。2.兼具柔中帶剛的女性鋼鐵人造型意象。

體感自造車將帶有環保意識的電動車加入趣味的砲台設計,提升了自造車原有的理念,同時也突破了許多限制。近眼顯示頭盔可以提供許多資訊給駕駛,加上只要控制頭盔的方向就可以控制車子的走向,降低開車所需的基本生理要求,也讓開車方式多了一種新的體驗,讓人可以更方便地操作。

除了在外型設計中加入女性特質,先進的機械設計也存在著女性對社會的關懷。自造車用頭盔操作的便利性,除了將科技結合創新,更創造了不一樣的社會價值。在一般人看來再平常不過的開車動作或是控制方向盤,其實對某些肢體不便的人來說卻是一大難題,他們的行動較無法自己控制,可能需要經過訓練、透過工具克服身體上的障礙,也可能需要別人的幫助才能抵達目的地。然而自造車結合近眼顯示的頭盔、只需要頭部動作就能控制車子前進方向的概念,實現讓身體不便的人也能自行操作車子的體貼心意,希望讓更多人擁有自主權與自由行動的能力。

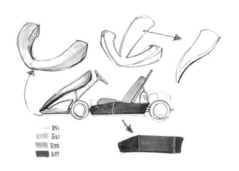

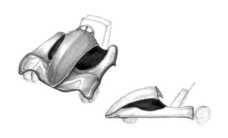

以腳踏車的發想用到腳踏車的配色，可以給人一種小巧的感覺，讓女性覺得車子不一定是厚重龐大的。

以紫色代表女性神秘的一面，搭配些許柔和線條，呈現女性成熟感。

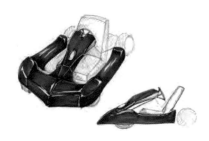

以鋼鐵人的意象發想，主要讓人知道其實不刻意柔化線條，也能展現女性剛強的一面。

以白色作為基底，加上女性腰部線條的曲線，呈現女性之美。

　　經由參與專案的人員共同討論後，考量期望的女性特質，最後篩選出鋼鐵人意象的圖3及呈現女性腰部線條曲線的圖4，進行造型與色彩的統整。

挑選出鋼鐵人及女性曲線的意象。

作品製作

　　定案的造型手繪圖面，委請哥倫遊艇公司進行3D圖的繪製，圖檔匯入八軸加工機將保麗龍刻出原型，再以玻璃纖維成型方式製作外殼，與車體骨架對位後加以塗裝完成。

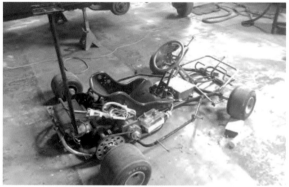

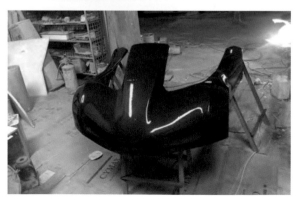

| 1 |
| 2 |
| 3 |

1. 最終設計定案。

2. 車體骨架。

3. 車體車殼。

技術指導：陳圳卿教授、蔡政和、楊佳璋

作品展示

　　完成的自造車雛型於2016年5月5—8日四天，在「國立臺灣科學教育館」所舉辦的Maker Faire中進行展示，艷麗的造型設計獲得在場民眾的目光與好評。

<div align="right">自造車完成品</div>

8 自造者運動的浪潮
傳遞聖火連結：煙花蝶舞

作品動機

　　隨著自造者運動的興起，創新的力量在世界各地發酵。而因為自造的浪潮，臺灣也陸續出現許多自造空間，提供創客們豐富的資源、舒適的環境，以及一個可以和其他創客們討論、分享的空間。「國立臺灣科學教育館」為了推廣自造運動，讓全民瞭解生活周遭可以就近前往的自造空間，希望透過聖火信物傳遞的方式，盤整串聯，「聖火串聯」活動的核心即是透過象徵物「聖火」的製作，用以交流傳達自造者價值。每間參加的學校或民間Maker團體都會自行設計一款代表該場域的聖火，傳遞聖火連結全臺Maker空間場域，也展現全臺各地Maker的獨特創意。

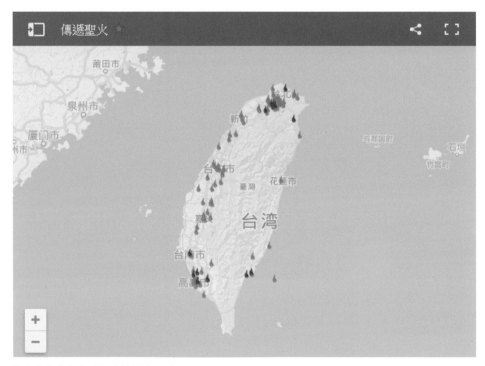

紅色火焰表示完成聖火傳遞的區域。

作品介紹

藉由自然界的密碼——「鸚鵡螺殼的切面成黃金螺旋」所形成的黃金比例作為造型發想，延伸轉化線條成翩翩飛舞的蝴蝶展翅姿態，向外旋轉擴散，搭配金黃、紅色LED燈光妝點，象徵火焰燃放，演繹創客們的創意呈現傾巢而出，並綻放成果實現夢想。此外，蝶舞亦有雙宿雙飛的隱喻，也象徵創客們創意共享、創新創業共伴，透過聖火信物的傳遞帶動創客交流、促成更多共創專案。

作品中的女性意識

在聖火中加入了柔美的線條及唯美的蝴蝶形象，象徵女性溫柔卻堅毅、自由奔放的狀態，讓聖火不再是熊熊烈火，而是富含意義、傳遞知識性的一股暖流。

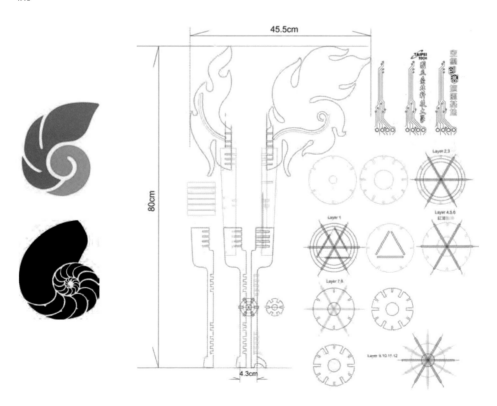

以鸚鵡螺的黃金比例切面為草圖概念發展。

作品製作

　　最初以厚泡棉製作草模，確認可行後，運用象徵火焰的橘色、紅色透明壓克力板、具有木質感的密集板，以及一般Maker Space最通泛的雷切機，以雷切與雷雕成型方式，黏貼LED光條產生亮度，組合而成一座長80cm，寬45.5cm，握柄直徑4.3cm的聖火。

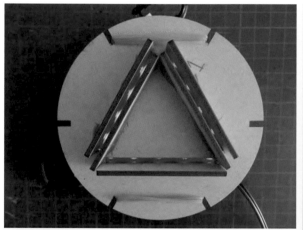

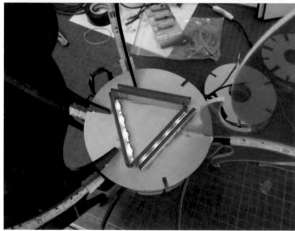

利用LED條加上透明壓克力板雷雕，增加科技感。

作品展示

　　完成的煙花蝶舞聖火於2016年5月5－8日四天在「國立臺灣科學教育館」的Maker Faire展示，同時也傳遞製作這座聖火的理念與理想給觀眾。

聖火完成品。（林寶蓮設計製作）

9 創客精神的航行
孩子的未來展望：建安夢想號

每位出席的貴賓皆可獲得結合雷切木盒、石膏灌製、兒童彩繪的創客精品。

作品介紹

此次為「建安國小」所打造的〈建安夢想號〉，結合了擬人化的設計，並採用雷射切割、矽膠開模、石膏灌製、手作木製禮盒和最珍貴的兒童手繪等複合媒材，期待打造出獨特的創客精品，贈與出席藝術教育綜合大樓動土奠基典禮的貴賓們。

〈建安夢想號〉是以藝術的氛圍和創客的精神所組成，在雷切木盒中並附有壓克力彩繪顏料，邀請貴賓們可以一同參與創作，每人獲得的皆是獨一無二的創客公仔，實踐創客們的動手做。

依據新大樓的外型來設計愛閱讀的〈建安夢想號〉。

作品製作

　　由於設計猶如一般美麗的太空船，想像它即將從地球出發、航向廣闊的宇宙，而孩子們就像是穿著太空衣的未來人，充滿好奇心，努力用心的探索學習。製作過程先以草圖構思公仔造型，再用黏土進行初步塑型，而後石膏翻模，最重要的步驟是由六年級美術班同學們精心彩繪30組贈與貴賓，深具工程結合創意教學的意義。

石膏灌模後成型白色素坯。

精美的手工雷切木盒內有彩繪顏料與塗裝說明。

臺北市大安區建安國民小學
藝術教學綜合大樓
動土奠基典禮紀念
2016 年 10 月 17 日

〈建安夢想號〉彩繪成果。

10 科學展風華，轉動一甲子
金屬科技風：科教館60週年館慶貴賓禮品

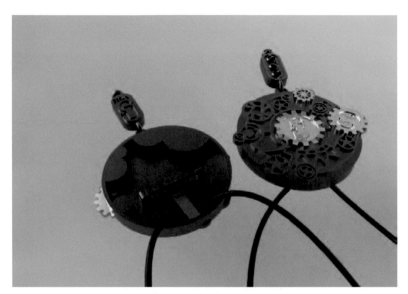

金工打模與雷射切割技術相結合，製作兩用的胸針與項鍊設計，其上的齒輪亦會轉動，體現了「國立臺灣科學教育館」科學展風華、轉動一甲子的意象。

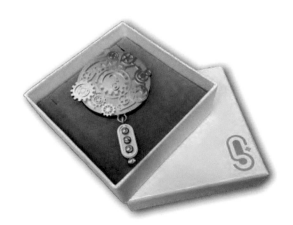

金屬科技風的創客精品。

作品介紹

　　適逢「國立臺灣科學教育館」60周年館慶，在一甲子的歲月中，不僅帶動了臺灣科學教育的進展，更奠定了與國際接軌的良好基石。筆者以齒輪轉動結合中國輪轉和天人合一的思想，製作兩用的胸針與項鍊設計，其上的齒輪亦會轉動，體現了「國立臺灣科學教育館」科學展風華、轉動一甲子的意象。

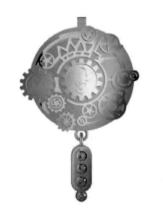

前視圖。

後視圖。

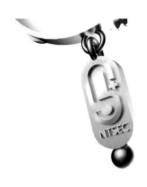

創客打造科技風飾品，使其成為可收藏的精品，在科技風之上更增添其藝術價值。

作品製作

　　首先採用3D列印造型，嘗試將傳統元素與現代時尚元素相互融合後，再進入後製生產流程(蠟雕/金屬模/橡皮模)反覆測試，確認造型之後則採用金工打模與雷射切割技術，切鋸/焊接/銼修/拋光/表面質感處理/冷接技法並選用黃銅為主要材質來進行製作，輔以亮霧面的設計搭配淺浮雕，加上白K/20K雙色金精鍍抗氧化處理，讓作品更能呈現高級質感。

作品展示

　　客製精品禮盒上呈現館方logo意象，內附中英文設計理念說明，讓國內外前來慶賀的貴賓們留下深刻印象，在科技風之上更增添其藝術價值，並使其成為可收藏的創客精品。

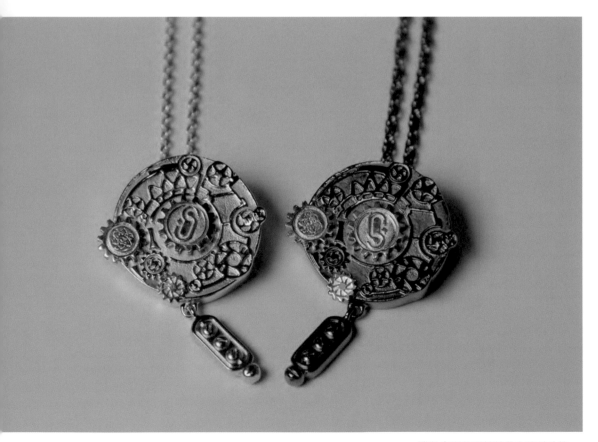

雙色處理的項鍊兼具有胸針功能。

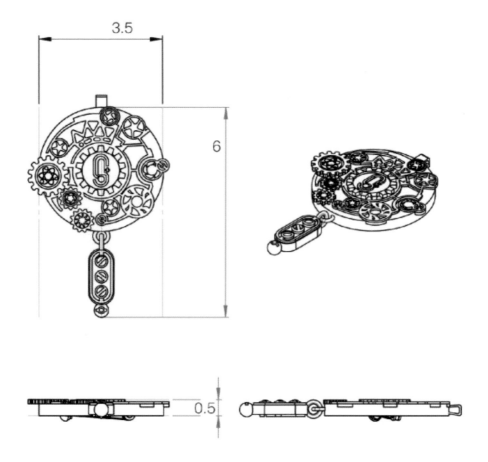

長度為6cm（+-0.5cm）含綴飾的部分，寬度為3.5cm（+-0.3cm），厚度為0.5cm（+-0.2cm），飾品背面會有胸針的結構，背面以環狀結構增加厚度、減少重量的方式製作。

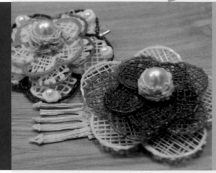

3D 女性飾品創意課程 ─「溫柔的力量」

教案提供：蔡文琪、翁曉雯老師

挑戰程度 ★ ☆ ☆ ☆ ☆

課程大綱：

1、課程亮點
　《》3D 列印技術，「繪」出腦內創意發想
　《》3D 筆躍出紙面，提升學習力、增強想像力！
2、教案理念
　《》柔性思維將冰冷塑料幻化為美麗飾品
3、技術需求
4、材料準備
5、步驟說明
6、課程反饋

1、課程背景知識、源起

《》使用 3D 列印技術，「繪出」腦內創意發想

　蔡文琪老師反思目前的 3D 列印技術，除了 3D 印表機並不是普及於每個家庭以外，一台專業的 3D 列印機的使用，更分為建模、修正、列印、完成等四步驟，要學會 3D 列印的時間很長。換句話說，既然原有的大型 3D 列印機占空間、學習時間又長，到底該如何改善呢？以此為前提，3D 筆就因蘊而生了。

　3D 筆方便操作，其筆身機體小不佔空間、隨手可得，加上學習 3D 筆的學習曲線時間大約只需要十五分鐘，改善了原本大型 3D 列印機的缺點，使得普羅大眾更輕易的能夠接觸 3D 列印技術，使得 3D 列印不再遙不可及，也能輕易將無形的腦內創意想法，輕鬆的繪出轉為實體。

《》3D 筆躍出紙面，提升學習力、增強想像力！

　3D 筆讓一般人更能輕易的接觸到這項技術，從小到大、從老到少、從幼兒到專業，都能使

用這支筆來發揮。零技術門檻的 3D 筆，對於還在探索世界的幼兒來說，學習的範圍可說是無所不包。從具象事物的體驗、多彩的顏色刺激，再到抽象的思維與形象發想，3D 筆不僅可以讓小朋友以 3D 原料去做各種不同顏色搭配，還能學習手眼協調的能力。原本仍在 2D 世界的美術繪畫，在此更擴展到 3D 的幼兒教育。可以做出正方體、圓柱、各種動物、甚至各種建築，躍出紙面的 3D 形象建構以及具象化的訓練，使得孩子探索的世界因此更加寬廣，幼兒美術也更加生動有趣。

蔡文琪老師以 3D 列印技術的教育思維，反觀現代國中、小學體制教育，往往因為無法呈現立體圖形，而使得學生在理解上缺乏對內容的具體化了解，且傳統教育運用的教具或是透視圖，也因為使用上的限制而無法自由翻轉使用。在實際運用上，3D 筆的出現，不但使得學生能更輕易了解透視圖和立體圖形，也能親自從被動學習的角色，轉為主動思考的學習，挽回學生角色的主位。這種想法剛好服膺了現在翻轉教學的理念。蔡文琪老師回憶起過去曾把 3D 筆應用在高職工藝課上，一堂 3D 筆的燈飾製作超出了他的想像。他形容那堂課，使得以往的工藝課彷彿成為了美術的殿堂，學生爆炸性的想像加上適當的工具，使他們把 Thinking 轉化成 Making，創造了驚艷於以往的傳統課程，而學生的回饋更是加深了 3D 筆與傳統課程教具的差異與鴻溝，比起傳統教具，3D 列印的技術則是在教育界也發揮了不小的功用及益處。

2、教案理念

》》》柔性思維將冰冷塑料幻化為美麗飾品

從工藝課拉到設計上，3D 筆有了更大的發揮。建築系的學生能把自己的建築設計圖從藍圖紙上變成立體還附上顏色，讓客戶及老師更加了解，這也是蔡文琪對於 3D 筆原有的想像；但他沒想到的是，當他將技術轉移到了設計學院的學生手中，卻迸出他從沒想過的火花，學生們將此技術應用在女性服飾、飾品，原本冷硬的塑化材料在他們的手中立刻變成了柔軟而溫柔的形象。他驚訝於學生們把 3D 筆的一筆一觸，勾勒的如此美麗，不只縮短了原來的作品工時，還突破了原本設計的限制，縱使在製作女性服飾、飾品時，仍是使用原有材料和思維，不過 3D 筆的應用，也沒有受到既有知識及技術的箝制，反而更快速、更大膽地再現了作者們心裡的形象以及理念。

在這樣子的背景之下，「溫柔的力量」女性飾品課程因而誕生，以女性題材為主軸的課程，希望藉由技術門檻較低的 3D 筆應用，使得讀者能夠體會到 3D 列印技術以外，對女性飾品有興趣的大眾們，也能藉由簡單的教案做出一個個美麗又溫柔的飾品，並且也希望能夠迸發出各式各樣更多元的想法！

3、技術需求：

零基礎、任何年齡層的讀者、了解基礎的 3D 筆知識、一顆愉悅的心。

4、材料準備

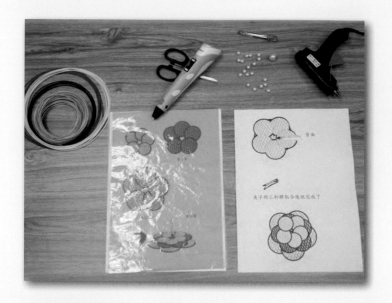

飾品底圖一張
3D 列印筆
各色顏料
剪刀
髮夾
透明墊板（資料夾）
熱熔槍

5、步驟說明

(1) 前置作業：

選出喜愛的底圖，或是自己繪出飾品設計圖，並鋪上透明墊板。(小提示 : 鋪上墊板避免作品與紙沾黏無法拿起！)

(2) 3D 列印筆使用方法：

運用拿筆姿勢並微微傾斜的繪出圖案，不需要與桌面呈現 90 度垂直。

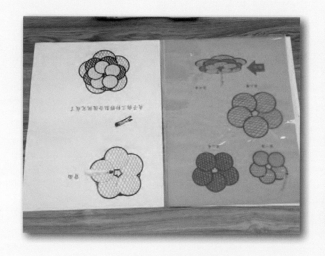

(3) 開始繪製：

Step1.

沿著外框，描出底稿中的形狀。並依序將每個圖案外框都用 3D 列印筆，塗上心目中的顏色。

Step2.

為了達到此女性飾品的層次感，因此需要劃出大中小三個花瓣圖案，以便依序黏貼組合。且利用白色顏料將花瓣中心以 Z 字形交叉佈滿，進而形成鬆餅狀的花瓣。

(4) 零件修飾：

從邊框輕輕的用指尖拿起我們畫好的三朵花瓣，並且用剪刀修剪翹起、不平整的花瓣，避免鬍鬚的產生。

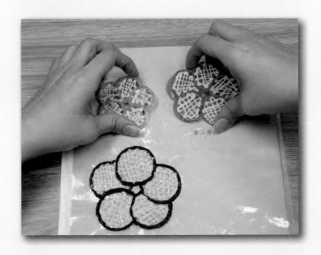

(5) 組合花瓣：

Step1.
將修飾好的花瓣們上下黏合，產生層次感。

Step2.
在墊板上用其他顏料做出高度並連接。

Step3.
使用 3D 筆尖以繞同心圓方式增加黏接的高度，進而產生飾品層次感，若厚度不足則層次感不夠。

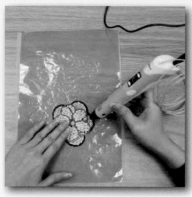
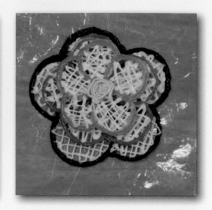

(6) 裝飾：

Step1.
在最頂端依然以同心圓方式在飾品中心繞圈，並黏上珍珠，完美呈現出飾品高雅的部分。

Step2.
並且在飾品周圍黏上小珍珠當作裝飾。

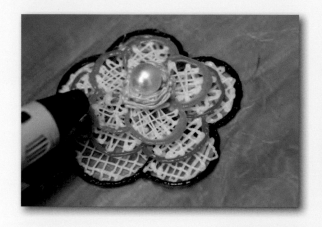
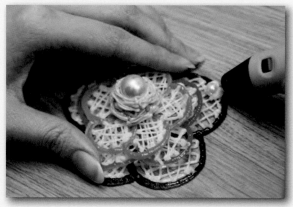

(7) 完成：

最後以熱熔槍黏接髮夾與飾品，女性飾品大功告成。

(8) 成果展示及應用：

6、課程反饋

　　以上為學員們的作品展示，期望藉由「溫柔的力量」教案，激發各式各樣創意的點子，歡迎讀者們發揮想像力，做出美麗的飾品，也期望藉由 3D 筆示範教案的激發，將自己天馬行空的想法實際產出！

　　教案設計者蔡文琪老師針對 3D 筆技術做出了反思，他認為相較於過去創作者的一步錯、步步錯的創作窘境，途中失敗就得重來的景象，在 3D 筆出現後則是大大改善，其技術縮短了成品製作的時間，使得學生更能放手去做，這種技術上的突破使得設計師或是學生們能夠更快速地將自己的夢想具象化！

黑膠手作工作坊 —「黑膠唱機」

教案提供：LAB by Dimension Plus

挑戰程度 ★ ★ ☆ ☆ ☆

課程大綱：

1、課程動機、背景知識
 》》》 LAB by Dimension Plus
 》》》 搭上自造者浪潮與新媒體素材擦出多樣火花！
2、教案理念
 》》》 復古黑膠課程一體驗買不到的手作感
3、技術需求
4、材料準備
5、步驟說明

1、課程動機、背景知識

》》》 LAB by Dimension Plus

新媒體藝術創作團隊 Dimension Plus，由蔡宏賢 (台灣) 和林欣傑 (香港) 於 2009 年創立，專注藝術創作與科技媒體，擅長應用新媒體結合空間與跨領域的互動創作。融合數位與實體 (Digital-Physical)，他們認為人類面對數位年代時，仍依賴實體世界的存在感，於是實驗室的初衷則希冀將數位資料轉化為可觸摸的質感，並且連結數位與實體兩個異質世界，創造數位和類比複合的作品。開發此課程的 LAB by Dimension Plus 則是由 Dimension Plus 創辦及營運，專為女性創客設計有趣的手作課程。

LAB by Dimension Plus 是「個人製造」(Self-fabrication) 與「共同創造」(Do it with others) 的實驗空間，除了基本雷射切割機、3D 列印機、迷你 CNC 機、割紙機、縫紉機、針織機、活版印刷機及基本電子工具機械外，秉持機作與手作的精神 (Fab & Craft) 的精神，樂於看到各領域的碰撞，以及其合作下所不一樣的創造形式。

》》》搭上自造者浪潮與新媒體素材擦出多樣火花！

蔡宏賢老師搭上了自造者運動的浪潮，想要呼應 Maker、新媒體領域的他，為了做自己覺得有趣的事物，開啟了一段 Maker 與新媒體藝術創作的生涯。

這次的黑膠唱機手作是 LAB by Dimension Plus 所設計的工作坊之一，於年末時節舉辦的工作坊，創辦人蔡宏賢老師希望讀者藉由巧手組裝的木製黑膠唱機，能夠送給各個喜愛音樂的好友，也可以留給喜愛與美好音樂陪伴的自己。蔡宏賢老師以及其團隊認為舊媒體的類比質感存在著這種當今音檔無法達到的溫度，希望在這個快速地享用網路音樂的時代裡，大家能夠藉由自己手作的黑膠唱機，細細聆聽黑膠實體唱片溫暖敦厚的聲音，感受以手工傳遞溫度的旋律。

2、教案理念

》》》復古黑膠課程－體驗買不到的手作感

黑膠唱機課程，為使用復古媒體素材做為創作主軸的一項手作，蔡宏賢老師希望讀者能夠透過溫暖、年代感的聲音媒材，在聲音中細細品嚐復古的味道，趕上復古的潮流之餘的黑膠唱片播放器，加上了更多新元素，例如雷射切割的原木製黑膠機體，在聽音樂的過程中，使用者也能透過機體本身帶有的原木香氣，凸顯

復古質感。而這些市面上買不到的手工感材質，以及自己打造的機電路板焊接機體，都能夠使得聽音樂的你，更加陶醉，沈迷其中！大家不妨自己試試看，打造一個屬於自己的復古黑膠唱機！

3、技術需求：

喜歡自己動手做並帶著愉悅的心情，無能力限制。

4、材料準備：

原木夾板
黑膠唱機
螺絲起子
螺絲
熱風槍
噴水器

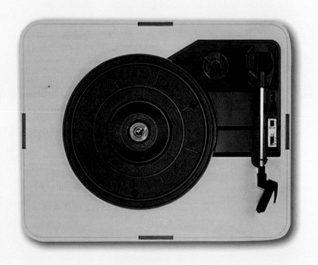

5、步驟說明：

(1) 材料備齊。

(2) 組裝機盒中心結構。

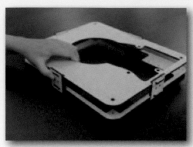

(3) 邊角鎖上銅柱支撐固定。

(4) 置放上蓋卡緊。

(5) 將上蓋與中心結構鎖好。

(6) 黑膠機身放入盒體。

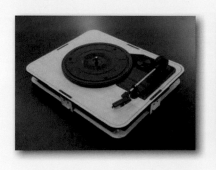

(7) 機身與盒體鎖緊。

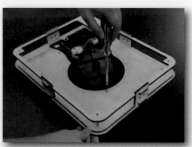

(8) 鎖上擋版螺絲。

(9) 側邊條可彎曲部分噴水。

(10) 熱風槍加熱塑形。

(11) 一側邊條鎖上電路板。

(12) 機身線路插回電路板。

(13) 側邊條組裝鎖上螺絲。

(14) 四個側邊條組裝完成。

(15) 底板蓋上鎖好。

(16) 完成。

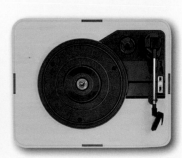

數位製造工作坊 ─ 「會溝通的植物」

教案提供：Ctrl+P、同·CIO

挑戰程度 ★ ★ ★ ☆ ☆

 課程大綱：

1、課程背景知識、緣起
　　》》》 Ctrl+P：3D 列印設計教育
　　》》》 同·CIO：創意自造物聯網
　　　　 應用
2、教案設計
3、技術需求
4、材料準備
5、步驟說明

1、課程背景知識、緣起

》》》 **Ctrl+P**：3D 列印設計教育

我們不賣印表機，也不賣墨水。
我們幫孩子把腦海中所想的美好事物
印出來，放在他手上。

Ctrl+P 創立於 2012 年，為台灣第一個專門的中小學生 3D 列印教學機構，已舉辦過上百場兒童 3D 列印營隊與教師研習，累積上課學生超過千人，是目前台灣最具規模的 3D 列印教學團隊。

2015 年 Ctrl+P 的「小指尖上的眼睛」企劃 榮獲「第十一屆夢想資助計劃」獎，持續與盲校教師合作推動輔助教具設計。擔任國教署 vMaker3D 列印校園巡迴推廣 Fab Truck 專任講師。Ctrl+P 致力於推廣 3D 列印在中小學設計教育中的教學應用與培養孩子的創意思考習慣。Ctrl+P：透過 3D 列印，孩子將以我們無法想像的方式建構未來的世界；透過 3D 列印，每個孩子都有機會動手實現自己獨一無二的夢

想，只要懂得如何觀察與思考，每個孩子都可以是未來生活的設計師與工程師。

》》》同・CIO：創意自造物聯網應用

同・CIO 源自於互動式系統實驗室、深植於大同大學、活躍於 SASFAB 創客聯盟 (教育部智慧生活整合創新重點聯盟推動計畫)，是由一群充滿樂觀、富有同理心、具備研究與實踐能力、以社會公益創客自許的大學生 / 研究生所組成。團隊以人文土地關懷為目標議題，發揮 CIO (Creativity, Innovation, Optimist) 核心精神與領域專家合作，一同捲起袖子，透過「動手實作」、「設計思考」、「熱情分享」體現人們天生都是設計師，以無比的熱血、熱情去改變世界。同時，團隊也與台北歐洲學校、美國在台協會、美國創新中心 (美國國務院贊助創客推廣計畫) 合作，藉由開源數位軟硬體應用教學工作坊，對中小學生散播創客精神，扎根於教育之中，期許能成為在創新教育到創新產業的開路先鋒！此課程也將靈活的運用 Internet of Things 物聯網的思維，並且結合 Ctrl+P 的 3D 列印技術，打造一株「會溝通的植物」！

2、教案設計

「從小由爺爺奶奶養大的冠霆因為工作關係一個人獨自來到了台北，他注意到最近空氣污染越來越嚴重，想起幾年前奶奶也因為肺炎而離開人世，只剩下爺爺獨自待在雲林。偶然間他看到了 Kamai Meattle 在 TED 上的演講，內容說只要種植三種植物就能改善室內的空氣品質－冠霆想要讓爺爺家內的空氣品質能夠更好，也希望可以透過一個日常生活中的物件，可以傳達思念給不太會使用手機的爺爺，於是這個專案就產生了。」

設計團隊們以一個能夠引起注意的短篇故事，藉此引起他們的學習動機，使得學習的過程中對於成果的產出有屬於自己的想像。「會溝通的植物」教案，以 3D 列印技術以及物聯網思維，打造一組能夠藉由溼度的變化轉換成植物之間的對話，也希望學員們製作出成品後，能夠透過簡單的澆水動作，使自己的植物透過發出綠光的 LED 燈，同時傳達一個訊號給遠方互相配對的植物；另一方植物的 LED 會呈現紅光，此時如果對方也澆水，就會像達成任務般，雙方 LED 就會散發出七彩的光芒，像是靈魂彼此感應一般，藉由澆水的過程感受到為植物灌溉、為彼此關懷的溫度！

3、技術運用：

手腦並用的肢體協調、程式語言、三維建模與列印、Arduino、FireBase、IoT、植物栽種。

4、材料準備

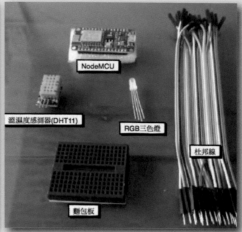

(1) 植栽製作

培養土
陽光黃金葛
寶特瓶
美工刀

(2) 程式設計

mini 麵包板
電腦
NODEMCU
溫濕度感應器 (DHT11)
杜邦線
RGB三色燈

(3) 造型設計

電腦
3D 印表機與耗材

5、步驟說明

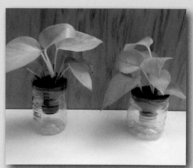

(1) 植栽製作

Step1.
用美工刀從寶特瓶上方1/3處割開(瓶口三分之一、瓶底三分之二瓶嘴朝下裝進瓶底,瓶口擰至八分緊,衡量標準為瓶口能滴水即可(或在瓶蓋上鑽2個小孔)

Step2.
把陽光黃金葛與培養土裝進寶特瓶內即可完成

Step3.
如上步驟製作第二份植栽

(2) 程式設計

Step1. 前置作業

安裝所需軟體，使用 Arduino IDE 來撰寫程式，Arduino 是
一個開源軟體，使用者可以很輕易地在網路上搜尋到所需要
的程式碼。首先我們需要到 Arduino 官網安裝 ArduinoIDE：
https://www.arduino.cc/en/Main/Software（如圖 1），
點選使用者電腦所使用的作業系統（MacOS/Windows/
Linux）下載與安裝，筆者建議使用 1.5.4 版本相對來說會比
較穩定。

圖 1 Arduino 下載

Step2.

本專案使用的微控制器是 NodeMCU，資料庫採用的是
Google 提供的服務。首先下載 ESP8266core for Arduino
(NodeMCU) 與 Firebase for Arduino library，並「匯入程
式庫」—>「加入 ZIP 程式庫」（如圖 2）
ESP8266 core：https://github.com/esp8266/Arduino
FireBase：https://github.com/
googlesamples/firebase-arduino.gi

圖 2 匯入 ESP8266 與 FireBase 程式庫

Step3.

安裝 NodeMCU 的主板驅動程式，才可以使用 Arduino
IDE 寫入程式碼到 NodeMCU 中。至 Arduino「偏好設定」
—>「額外的板子管理員網址」輸入（如圖 3）
http://arduino.esp8266.com/stable/package_
esp8266com_index.json

Step4.

輸入完後，我們需要到「工具」—>「板子」—>「板子管
理員」搜尋「NodeMCU」或是「ESP8266」來下載（如圖4）

Step5.

Firebase 雲端資料庫平台是由 google 提供，在免費的情況
下可以每日上傳 20000 次下載 50000 次，足夠我們一般使
用的量，申請 Firebase：https://firebase.google.com（登
入 google 帳號即可使用）建立 Firebase 專案（如圖 5、6）

圖 3 額外的板子管理員

圖 5 登入 FireBase

圖 6 建立專案

圖 4 下載安裝 NodeMCU 主板所需 Library

Step6.
建立專案後，到 DataBase 的規則更改 read 與 write 設定，我們需要讓 NodeMCU 能夠抓取資料，所以我們把資料庫讀取都設為 true（如圖7），但是本專案以簡單使用為主，所以擔心的人可另外寫程式碼來登入資料庫。

Step7.
要讓裝置知道連到哪個資料庫，所以設定完後選擇「資料」把 DataBase 的網址記錄下來（如圖8）（注意：去掉「http://」）

Step8.
記錄完位置後，為了防止資料庫被別人盜用，所以資料庫會有？個密鑰，在左上角專案的右方有一個齒輪圖形點選後，選擇「專案設定」—>「資料庫」，將顯示的「密鑰」記錄下來（圖9）

Step9.
前置作業完成了，接下來需要把 NodeMCU 與 RGB 三色燈還有溫濕度感應器連接在一起（如圖10）
RGB 三色燈（共陰），長腳接地 (GND)，從右至左分別是紅色 Red 線接 D8、綠色 Green 線接 D7、Blue 接 D6

Step10.
溫濕度感測器（藍色方塊），上面標示 "—" 接地（GND）、"S" 訊號接 D4 中間接 Vin(如圖11)

Step11.
下載 Arduino 程式碼（位置：https://drive.google.com/file/d/0BwPD6RDtf08sTG1GbVNzMEItb1k/view?usp=sharing
因為使用溫濕度感測器的 Library 所以還需要從程式庫管理員下載 DHT Library(圖12)，這裡直接提供範本可下載程式碼。

圖 7 修改資料庫讀取權限

圖 8 資料庫位置

圖 9 資料庫密鑰

圖 12 匯入溫濕度感測器 Library

圖 10 裝置接線圖 / 圖 11 裝置接線圖

Step12.
修改部分程式碼，FIREBASE_HOST" 你的資料庫位置 "、
FIREBASE_AUTH "你的資料庫密鑰 "、WIFI_SSID" 你的
WIFI 名稱 "、WIFI_PASSORD" 你的 WIFI 密碼 "（如圖
13）

```
23 // Set these to run example.
24 #define FIREBASE_HOST "test.firebaseio.com"      //你的DataBase網址
25 #define FIREBASE_AUTH "your" //你的資料庫秘鑰
26 #define WIFI_SSID "Your WIFI ID" //你的WIFI 名稱
27 #define WIFI_PASSWORD "WIFI PASSWORD" //你的WIFI 密碼
28
```

圖 13 設定資料庫與 wifi

Step13.
設定自己的陽光黃金葛代表名稱，本次範例名稱使用
「number0」（如圖 14）

```
109    // update value
110    Firebase.setFloat("number0", h);   //自己的植物狀態
```

圖 14 設定自己的植物名稱

Step14.
設定對方的陽光黃金葛代表名稱，本次範例名稱使用
「number1」（如圖 15）

```
127    // get value
128    Serial.print("number1: "); //對方的植物狀態
129    Serial.println(Firebase.getFloat("number1"));
130    float miss = Firebase.getFloat("number1");
```

圖 15 選擇主板燒錄

Step15.
將兩盆陽光黃金葛的名稱設定完成後選擇 NodeMCU「工
具」—>「序列阜」（如圖 16）

Step16.
這邊是使用 NODEMCU- Ｖ 2 版本，如果序列埠沒有抓到
請下載 CP210x
http://tw.silabs.com/products/mcu/Pages/
USBtoUARTBridgeVCPDrivers.asp 安裝後重新啟動ＩＤＥ
或是重開機即可

圖 16 資料庫密鑰

Step17.
上傳程式碼（如圖 17），就完成囉！！以此方式開始製作
第二組溫濕度感應器。

圖 17

(3) 造型設計

Step1.
取得 3D 模型檔案。取得方法大致可分為兩種，一種是到開
放的模型庫網站下載，如：https://www.thingiverse.com/、
https://www.myminifactory.com/、https://pinshape.
com；另一種是自行製作。本次以 Tinkercad.com 為例，
它是一套線上的免費建模軟體，於該網站註冊帳號即可登入
使用（如圖 18。（注意：註冊帳號時要注意，Tinkercad 對
於 13 歲以下的使用者有許多功能限制，出生年份必須謹慎
選填。）

圖 18 Tinkercad 首頁

Step2.
於 Tinkercad 的建模頁面中製作模型，可將事前下載好的
stl 模型檔案，使用 Import 功能匯入（如圖 19）。

圖 19 Import 功能介面

Step3.

將模型調整至可以容納電路板、電線的大小。匯入檔案後，使用 ruler 功能檢視尺寸 (如圖 20)。

再使用游標卡尺測量溫濕度感應器的尺寸，包含電路板、LED 燈 (如圖 21)

圖 20 檢視模型尺寸

圖 21 測量電路板尺寸

Step4.

依照溫濕度感應器測量結果，調整模型大小到內部空間足以容納 (如圖 22)

Step5.

加工出可以露出溫濕度感應器、電源線的位置，並調整溫濕度感應器所需的電源線、感應器露出處之大小與高度 (如圖 23)

確定位置後，將模型挖洞完成 (如圖 24)

圖 22 調整模型尺寸

圖 23 調整濕度感測器、電源線露出處

圖 24 將濕度感測器、電源線的孔洞挖空完成

(4) 成果組裝

Step6.

將完成的模型用 Export 功能匯出成
STL 檔即可 (如圖 25)
檔案下載完成即可開始進行 3D 列印，
以此方式製作兩組模型完成。

Step7.

將組裝完成的溫濕度感應器放入 3D 列
印好的模型，並將模型擺放至植栽周
圍 (如圖 26) 接上電源 (如圖 27) ，
濕度感測設備溫濕度感應器即啟動，
開始閃藍光表示啟動成功。

圖 25 export 功能介面

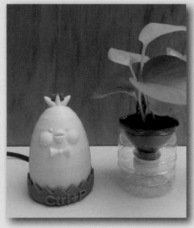

圖 26 將溫濕度感應器放入模型

圖 27

Step8.

以噴霧方式澆水 (如圖 28)

Step9.

植栽濕度充足時，將閃爍綠色燈光 (如
圖 29) ，
並透過雲端將資訊傳輸到另一組模型。

Step10.

收到感應的另一盆植栽會開始閃光 (如
圖 30) ，為另一盆植物澆水作為回應，
資訊會回傳到第一盆植物，同時雙方
會閃爍彩色燈光直到濕度下降。

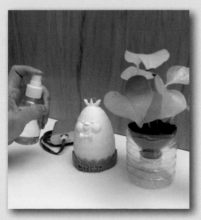

圖 28 澆水示意圖

圖 29 訊號傳輸時，模型內部的 LED
燈會轉變顏色

圖 30 作品大功告成！

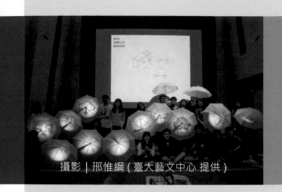

攝影｜邢惟綱 (臺大藝文中心 提供)

白傘計畫工作坊 ──「發光的影像雨傘課程」

教案提供：LAB by Dimension Plus

挑戰程度 ★ ★ ★ ☆ ☆

課程大綱：

1、課程動機、背景知識
》》》藝術、社會、Maker 思維串連，展現個人哲思
2、教案理念
》》》一把發光的雨傘撐起一個影像故事
3、技術需求
4、材料準備
5、步驟說明

1、課程動機、背景知識

》》》藝術、社會、Maker 思維串連，展現個人哲思

　　白傘計畫的開展動機，源起於蔡宏賢老師對於社會與藝術連結的反思，他思考到一個 Maker 到底該藉由什麼樣的方式幫助社會並解決問題，進而負起一個 Maker 的責任？於是白傘計畫就在這個思考中應運而生了。他認為 Maker 概念的重要性就是能夠解決生活中遇到的問題，自己想辦法去解決，像是動物義肢、3D 列印寄居蟹殼、回收 3D 列印廢材等題材，皆是從自身出發，不僅是做自己覺得有趣的事情，而是更擴大到 Maker 對於社會的責任。白傘投影就是對於社會運動一項支持，透過自己的手作，進而展現自己的想法。

　　Maker 已經不再有國界、領域的限制，也沒有年齡、性別的差異，如何讓自己的領域更加精進或與更多專業人士做跨域結合，又如何創造出平易近人的手作作品，這兩個目標不只是為了自己，也是為了讓更多人能成為自己心目中的 Maker。

2、教案理念

》》》 一把發光的雨傘撐起一個影像故事

「就算人群再龐大，我們依然是形單影隻的個體；就算我們想法一樣，各自詮釋的方式也不盡相同。一把一把發光的白傘影像，誰也沒有消失在人山人海。」

白傘計畫，是呼應時代氛圍的一項手作作品，透過投影出不同的圖案在傘面上，表達自己對社會的訴求或無言的抗爭。執行團隊—超維度互動 (Dimension Plus) 此次的示範教案呼應到近幾年來頻繁的街頭運動，越來越多關注社會議題的民眾以實際的行動提出訴求，他們試想人人都應該擁有一隻白傘來作為保護和表達自己的工具。此白傘的設計能夠將影像投影在傘面上。而這些影像可以是幽默的、諷刺的、歡樂的、憤怒的、紀念受害者的 …… 等。以攜帶式螢幕的方式，使得它可以方便地出現在政治場合，也可以出現在節慶場所，抑或只是單純的撐把傘出外買東西，人人能夠有一個發聲平台的權利、一個偷偷透露心情的工具。

超維度互動團隊延續白傘計畫的作品呈現，白傘計畫工作坊將教導讀者如何自己製作一把發光的影像雨傘，鼓勵民眾帶著自己製作與改裝的發光影像雨傘在街頭散步，訴說屬於自己的故事。

3、技術需求：

喜歡自己動手做並帶著愉悅的心情，無能力限制。

4、材料準備：

(1) 電子部分：

① 白光 LED 3w 直徑 20mm DC 3.0-6.0v（帶線）- - - - x1
② 撥動開關 兩檔三腳 8.7mm x 4.3mm x 7.2mm（長 x 寬 x 包含針腳的高）- - - - x1
③ 18650 電池盒 74.5mm x 21.5mm x 18mm (長 x 寬 x 高 彈簧長約 16mm / 帶線) - - - - x1
④ CR2 電池 3v 800mA - - - - x2

(2) 雷射切割部分：

① 集層版 180mm x 140mm x 3mm（長 x 寬 x 厚）- - - - x1
② 透明壓克力板 30mm x 20mm x 2mm（長 x 寬 x 厚）- - - - x1

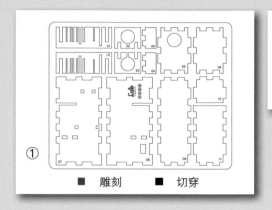

■ 雕刻　　■ 切穿

(3) 光學部分：

① 平凸透鏡 焦距 10mm，鏡片直徑 15mm - - - - x2
② 雙凸透鏡 焦距 28mm，鏡片直徑 17mm - - - - x4

(4) 其他：

① 幻燈片 / 賽璐璐片 19.9mm x 4.5mm（長 x 寬）- - - - 不限
② 束線帶 100mm x 2.5mm（長 x 寬）- - - - x2

① 5.4 mm　13 mm　1.5 mm　19.9mm　4.5 mm

②

● 影像範圍

(5) 工具：

焊槍、焊錫線、剝線鉗、尖嘴鉗、小錘子、剪刀、熱熔膠

5、步驟說明

Step1.
確認板子上有數字那側朝外後，如圖所示，將 03 與 02 卡進 01 凹槽 (03 要在 01 最長刻痕的旁邊那一格) 組裝完成鏡片盒子。

Step2.
（開關最左與最右側兩根尖角是外殼，不是針腳，請忽視它。）
1. 將每條電線橡膠外皮剝除，露出約 3mm 金屬線後，將 LED 黑線和電池盒黑線，焊接在開關的中間針腳及左右其中一根（電線沒有焊接順序，開關中間必焊，左右擇一即可。當心針跟針之間焊接完成時不能碰到或黏在一起，會形成短路）。
2. 將 LED 和電池盒紅線露出的金屬部份扭轉在一起，再焊接。

Step3.
1. 將電池放入電池盒，確認開關可以正常控制 LED 的明滅，表示焊接成功。
2. 將紅線的焊接處金屬部份用熱熔膠包覆，確保絕緣。

Step4.
1. 將 04 的板子如圖分別插入 07、08 板子的內側（07、08 板子上有數字面朝外，04 沒有分別）。
2. 將束線帶從 07 板子數字那側如圖穿入，再從內側回穿出去（束線帶有分上下，摸起來有刻痕的朝下）。

Step5.
1. 將開關如圖從 08 板子內側（沒有數字那面）往外塞，開關可以卡進一半在板子上。
2. 在開關和板子卡住的周圍擠上熱熔膠，將開關和板子黏緊，開關和黑線焊接的針腳金屬部份也要用熱熔膠包覆一層確保絕緣。
3. 將 LED 如圖從鏡片盒子底下穿進去（詳細參見 Step6）。

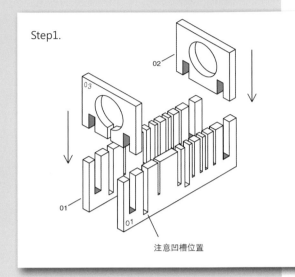

Step1.

注意凹槽位置

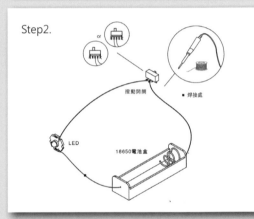

Step2.

撥動開關

焊接處

LED

18650電池盒

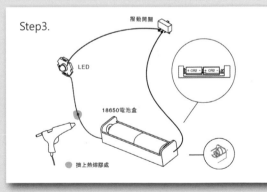

Step3.

撥動開關

LED

18650電池盒

擠上熱熔膠處

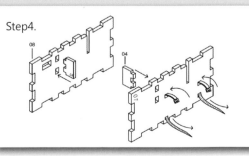

Step4.

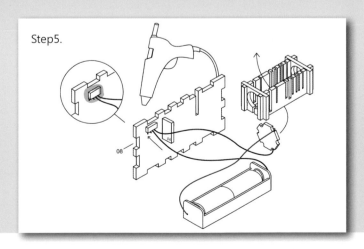

Step5.

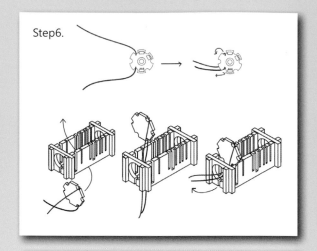

Step6.
1. 將 LED 上的紅線、黑線如圖往旁邊如花片的凹槽後塞。
2. LED 從鏡片盒子底下塞入後，如圖將 03 板子面向自己，LED 燈面背對自己，將電線置於右側。
3. 將調整好位置的 LED 燈往下塞進最靠近 03 板子的第一個凹槽，塞到底即可。
4. 最後將電線從03 板子留的直線縫隙中，拉到圓形洞孔處。

Step7.
1. 將外殼 05、07、08、09 版子組合起來（數字那面一律朝外）。
2. 先放入電池盒在最底下（彈簧處朝 05 方向），鏡片盒子再如圖放置其上於兩片 04 檔板到 05 板子的中間。

Step8.
在凹槽處如圖放入鏡片及透明壓克力板。

Step9.
1. 將線路儘量收整齊，如下圖位置。
2. 蓋上剩下的 06、10、11 板子。

Step10.
1. 將要投影的賽璐璐片，上下顛倒左右相反後，貼緊透明壓克力片後面（靠近 11 板子的方向），
並確定影像有在成像範圍內（透明壓克力的圓框內）。
2. 賽璐璐片緊貼壓克力板，一同塞進 10 與 11 板子中間留出的空間（如果塞不進去，可能是盒子內的鏡片盒子組裝時有點變形移位，所以可以試著從側邊塞塞看）。

Step11.
將束線帶置於下圖位置拉到最緊，確定綁緊後，再用剪刀剪掉多餘的束線帶。

Step12.
完成！開燈上街！

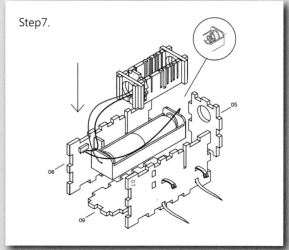

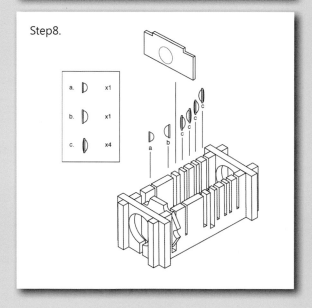

Step9.

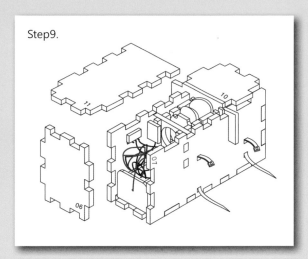

Step12.

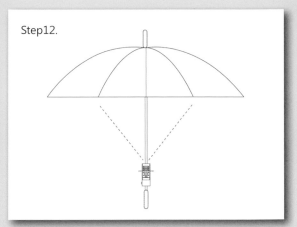

Step10.

影像範圍

可投出的影像
範圍在紅框內

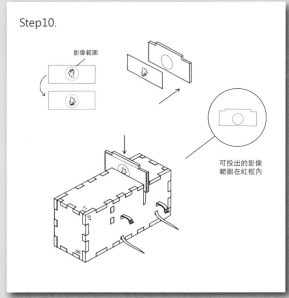

Step11.

拉到繃緊

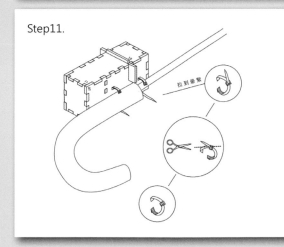

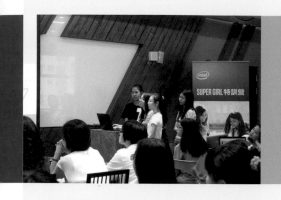

提升女性創客力 —
「Super Girl Camp」

教案提供：曹筱玥、Intel、資策會

挑戰程度 ★★★★☆

課程大綱：

1、課程亮點：
　》》》 打造終極自造力，
　　Make Her Dream Come True！
　》》》 激發創意
　》》》 創造與實作
　》》》 創業引導
2、教案理念
　》》》 結合自造科技，讓女孩變
　　為女超人的創造之路
3、教案流程
4、營隊花絮

自造 Super Girl Camp 雷切識別證

1、課程動機、背景知識

》》》 打造終極自造力，
Make Her Dream Come True！

「想像力比知識更重要，因為知識是有限的，而想像力概括著世界的一切，推動著進步，並且是知識進化的源泉。嚴格地說，想像力是科學研究的實在因素。」——愛因斯坦

Super Girl Camp，為臺北科技大學點子工場與 Intel 及資策會合作的暑期體驗活動。活動為期三天，以培養、鼓勵下一代女青年創客的誕生和交流為目標的「Super Girl Camp」，有感於傳統的科學教育長期被批判其忽略了包容女性的思考模式和特質這個面向，加上台灣的創客教育運動趨勢比較注重社群交流，藉由形成彼此的社群支援團體來互相交換創意的發想，因此促使了這個活動的構想。以 Super Girl 為營隊主題，Super Girl Camp 的招生對象限制為高中職的女生，希望能培養女高中生作為一個初階創客所應具有的基本創意思考模式，並激發她們無限寬廣的可能性，開發探索學習力與創造學習力，並且藉由學習過程中的相互激勵與交流，希望能夠在工作坊結束後，培養出

同學們發現問題、解決困難，建立創新創造的新思維，為將來成為一個能夠擁有獨立自我創造思考的女創客菁英打下一個穩固的基礎。

2、教案理念

>>> 結合自造科技，讓女孩變為女超人的創造之路

參與授課「Super Girl Camp」的黃柏豪老師分享到，在這個科技爆炸的時代以及女性意識抬頭的背景之下，任何動手做以及以往被認為陽剛的科技領域不再獨尊於男性，創客的浪潮中也不再只有男性的身影，越來越多的女性思維翻轉了科技的刻板印象，這次的活動也在這個前提之下，希望更加推廣女性成為科技創客。而這次的招生對象更是針對仍然對世界抱有好奇以及新鮮感的女高中生，希望這樣子的活動能夠在她們的心中播下一顆種籽，期許更多創新創意的人才行列裡，能夠增添更多不一樣的想法以及創意思維。活動的課程也希望跳脫以往國高中揠苗助長的填鴨式教學，藉由活動的過程，開發以及引導女孩，將天馬行空的夢想藍圖，化為實體的成果，跳脫刻板的框架，成為未來的創意人才！

3、教案流程：

三天營隊課程大致分為四個階段，分別是引導、激發、創造、結合。

(1) 創業引導

一開始即由四位 Intel 資深女性主管分享女性於科技領域的未來趨勢及樣貌，並且引導女孩們認識創業的專業知識，為她們的未來打基礎的知識背景，像是簡報技巧、專案管理、行銷溝通等。

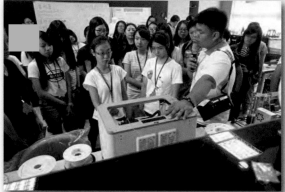

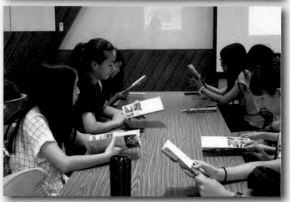

(2) 激發創意

接著藉由第一小節所分享過的 3D 列印筆的體驗，由蔡文琪老師帶領學生們初步認識 3D 圖形的成形建制，引導她們將腦中的想法由筆繪出，激發出女孩們最天真無邪的想法，並打造屬於自己的創作。

(3) 創造與實作

再來則是由黃柏豪老師帶領學生認識 3D 印表機的成形方式以及運用範圍，將腦中創意轉換成生活中的實品。

接續著的課程則是由 Cavedu 教育團隊的技術總監，曾吉弘老師搭配了 Intel 的 Genuino 開發板，教導學生們學習如何使用板子的功能、程式編寫，運用在 3C 產品及電路上。

(4) 結合與分享

最後一個則是享印學堂的 Undobox 的課程，內容結合了雷射切割、3D 列印、Arduino 開發板以及手機 APP 等各種技術結合起的創作，加上正夯的密室逃脫，使參與者可以手腦並用，自行創作屬於自己的密室逃脫。

在設計思考的部分則是結合了 3D 列印、女性思維及開發板的概念，由 5~7 人一組的小組進行討論，過程中經歷了團隊互動的想法衝突與媒合，必須產生出可行的創造物品，並且將之寫成一份計畫，也可以看作是一份對於夢想的提案！

對活動策劃者黃柏豪老師來說，科技再進步、創客的風潮出現、3D 列印、雷射切割、Arduino 已然成為基本技能，所以才將活動分為四個步驟，並藉此希望能夠激盪女孩們的想法，引導她們的科技創新思維，也希望藉由營隊的課程打造，配合學習過程的傳授交流，能夠打造一個個優秀的超級女孩！

他也認為，這活動的結束並不會是她們對於科技學習的最終站，卻是一個啟發她們對於此領域思維的發條，藉此活動他也期許，創客教育能夠源源不斷補給學員們想法，並且補給她們自造者的能量，朝著超級女力世代的路上前進，期許越來越多的女性創客思維湧入科技領域，共同打造多元思維的科技新世代！

4、營隊花絮:

在這個教案章節的最後一部分,希望能夠將前面教案裡所擁有的基礎訓練以及創客概念,像是創客動手做的理念、創新創意的本質、運用實作實踐的精神,進而擁有解決週遭事物的能力等,與這一個小節所要分享的「Super Girl Camp」活動前後呼應。前面兩個章節的設定,由第一章簡易的動手做概念和創造主動學習的能力,到第二章節,培養學生們能夠擁有將天馬行空的想法轉換成實體樣貌的能力,能夠進一步探索生活的無限可能性,最後我們則希望以前面的概念為基礎,期盼能以創客教育與技職體系的實作基礎相互結合,並且整合兩者的資源來推廣創新、創意的創業精神!這小節則是希望藉由與參與者分享「Super Girl Camp」活動的理念以及課程教案來推廣創客教育,並且以包容女性思考模式以及特質的教育理念,希望能夠鼓勵下一代女性青年創客的誕生,以及揮別以往大眾對於科技總是男性為主要族群的印象,迎接一個綜合兩性特質,並且包容多元的科技新思維!

「械動影」—以 Steam 打造跨領域 Maker 展演平台

教案提供：曹筱玥老師、械動影團隊

挑戰程度 ★ ★ ★ ★ ★

課程大綱：

1、課程亮點：
　》》》 械動影—跨領域與跨校教育計畫
　》》》 未來＝科技＋人文＋藝術

2、教案理念
　》》》 結合自造科技，打造跨領域表演平台

3、教學流程
　》》》 巨型機動雕塑
　》》》 即時動態光雕
　》》》 即時動作偵測
　》》》 即時音樂與影像互動

4、技術需求

5、成果展現

課程三大構念

1、課程動機、背景知識

以下分為 3 個層次來說明「械動影」。

(1) 舞台構成

以高 8 米、寬 4 米左右的巨型動態雕塑為舞台的主要構成裝置，建造一個可移動式視覺祭儀舞台。

巨型動態雕塑的材質，採用半透明布，並設置伺服馬達／步進馬達，以機械自動控制雕塑的形變，而雕塑的充氣則配備了鼓風機來進行。

(2) 聲音、視覺、機械與燈光之互動方式

表演者身著穿戴式感測裝置，除了讓表演者可控制動態裝置的兩隻大手外，另透過自動控制，動態雕塑的手臂可左右前後傾斜。亦可透過 MIDI／OSC 訊號、DMX 舞台燈光訊號、與 Unity 感測資料，表演者亦可分別控制聲音、燈光與視覺影像，具高度整合的即時互動性。

(3) 視覺元素

採集與民間信仰、傳統文化相關的視覺符號或象徵物件，經過重新勾勒與設計，再透過實物投影的對位、校正，創造出獨特的動態光雕效果。

作品擷取了民間信仰中召喚神靈的儀式，將儀式透過數位科技與視覺藝術的鋪陳，轉化為另一種新型態、前所未見的祭典。正如博物館是透過別具規範、儀式意涵的方式來展示與保存藝術品，「械動影」透過宗教儀式般的暗示，試著觸動觀眾在欣賞視覺演出時，衝擊感官體驗之外的意識面。

2、教案理念

》》》 動態雕塑－互動式巨型機械裝置

本課程的載體為可形變的動態雕塑。以半透明的布料塑型，製作可透光、亦可作為投影介面的量體。量體質輕、便於攜帶、只需加裝鼓風機等充氣裝置，便可於表演現場改變造型。

(1) 巨型機械裝置充氣設備設計

巨型人偶在雙手設計兩個關節、雙腳三個關節，以利人偶產生不同動作組合。

將馬達操作結構設計出拉動之結點，以滑輪帶動鋼絲拉動每個結點，並設定以 8 顆馬達為動作拉扯動力源頭。

以上述結構先行建置小型機械模型，供測試並確保設計之可行性：

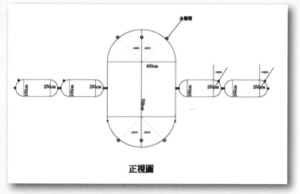

巨型機械裝置充氣設備設計圖。

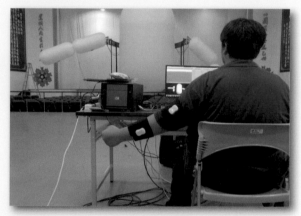

互動狀態下的造型，可隨控制者擺動兩手。

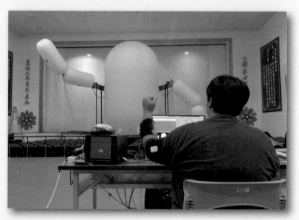

背面的充氣結構裝置。

巨型機械裝置充氣設備小型模型。

(2) 硬體安裝與設置 (第一階段以釣線安裝測試)

A、自行組裝馬達機械零件。

安裝馬達。

B、安裝馬達。

固定馬達設備。

C、固定滑輪構造。

滑輪鐵絲與鷹架同步設置。

D、充氣設備固定，完成巨型機械裝置。

將各別充氣設備用環扣連接。

巨型機械裝置充氣完成模樣。

(3) 即時體感偵測技術。

　　以表演者 DJ / VJ 身著 motion capture 即時體感偵測感測器，透過即時的訊號傳輸與資料運算，得以控制全場演出，包括：

1. 肢體感測即時影像。
2. 肢體感測與互動音樂。
3. 肢體感測與機械、燈光。

3、教學流程:

(1) 視覺發想－神明設計草稿與模擬意象

　　將素材綜合並模擬出草稿,把神祇封裝在膠囊中,並且反應即食文化、物質文明、信仰被財團把持、臺灣的食安問題等的深層反省。

　　利用 3D 建模與影像技術製作數個巨型膠囊主體,挑選適合的神明意象:

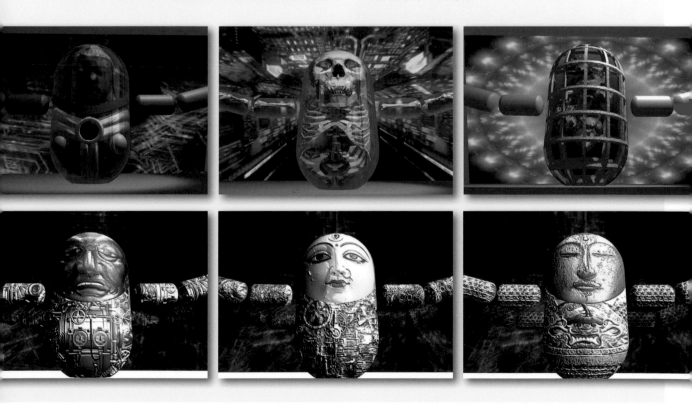

(2) 背景場景設計

以鮮明色彩繪製傳統廟會意象，設計各種廟會旗幟、神轎、彩帶、鞭炮…元素。

以這些元素組合並拼湊異質場景做為背投的影像情境。

廟會元素素材組合示意圖。

(3) 神明主體設計

與背景設計同一視覺，模擬在聲音參數變動下影像表情之變幻意象：

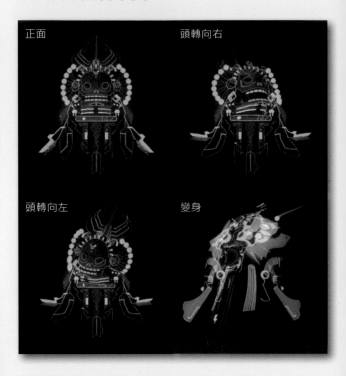

(4) 創作劇情與場幕

第一幕

描述：神明出巡與廟會。

充氣裝置內容：透明。

背景內容：物件符號＋廟宇結構之動畫。

第二幕

描述：神明出現於膠囊，隨音樂擺動。

充氣裝置內容：神明的頭＋膠囊鏤空動畫。

背景內容：建築柱體以矩陣方式動作。

表演第一幕影像設計。

表演第二幕影像設計。

第三幕

描述：三個神明於膠囊不停置換。

充氣裝置內容：神明的頭＋膠囊鏤空動畫。

背景內容：建築柱體以矩陣方式動作，影片動畫改變矩陣。

第四幕

描述：神明開始變異。

充氣裝置內容：神明的頭增殖。

第五幕

描述：祈福。

充氣裝置內容：抽象透視與經文。

背景內容：祈福文字背景。

表演第三幕影像設計。

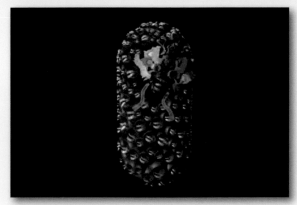

表演第四幕影像設計。　　　　　　表演第五幕影像設計。

(5) 數位音樂與傳統聲音

以預錄與即時合成的電子音樂搭配現場 DJ 演出，融合本土祭儀的聲音元素。音樂時間即是整場演出的時間軸依據，且在創作時即透過音樂敘事。演出時，在預製的音樂時間軸線上，層層疊加由 VJ 與觀眾互動產生的即時音效、影像、燈光、機械變化，具高度的互動整合性質。

(6) 數位影像與 Projection Mapping

影像分為兩個部分，第一層次是以預先創作的音樂為軸線，結合預製的數位影像。第二層次則是先製作素材與即時運算軟體，在演出現場以互動方式加入互動影像。無論是預製、或即時影像，皆運用實物投影 (Projection Mapping) 技術，將畫面 Mapping 至會形變的動態雕塑上。

4、技術需求
》互動式巨型機械裝置

結合體感偵測與環境感測形成變數，呼叫馬達與控制充氣位置，同時影響投影光雕在包覆機械皮層上的視覺效果。

》即時體感偵測技術

感測演出音樂節點的不同，提供即時之影像變化。

》數位影像與 Projection Mapping

結合 Unity，運算演出之數位影像，由互動感測器偵測得來的資料，即時改變影像內容與 Mapping 位置。

》數位音樂與傳統音樂

表演者於此中控臺除了重新編譯數位與傳統音樂的結合外，並同時控制音樂、燈光、投影影像與互動機械裝置四者間的巧妙搭配，並依照觀眾反應強弱，適時給予聲 / 光 / 影 / 機之反饋。

(1) 數位影像構想與製作

融入廟會視覺元素，將傳統藝術以數位方式變化出不同樣貌，採用的素材包括：

- 各類旗幟 / 選舉旗幟 / 鯉魚旗 / 商場旗幟 / 傘
- 噴火 / 過火 / 跳火圈 / 火梯
- 彩帶 / 鞭炮 / 煙火 / 紙片
- 神轎 / 王船
- 巨大人形 / 七爺八爺 / 變形金剛 / 天使
- 奇獸 / 大象 / 獅子 / 老虎 / 麒麟 / 噴火龍 / 鳳凰 / 龍
- 飛行物件 / 飛行船 / 翔龍 / 蝙蝠 / 蝴蝶
- 八家將 / 乩童
- 將軍的背後插旗幟

利用 Unity3D 程式技術，讓模型影像在音量、音頻高低不同時有更多變化。

原本模型。　　　　　　音量高低切換不同的情況。

音量移動 Vertices 情況。　音量＆音頻控制影響模型示意圖。

(2) MOCAP 動作捕捉

　　在數位技術應用方面，本計畫將使用「IMU」感測器，精確且即時地測量出舞者肢體位置與旋轉角度，與即時的 3D 程式結合，將舞者的肢體資料，用來控制燈光，影像與聲音，嘗試更全面的整合。

　　目前達成部分：動畫中的七爺八爺舞蹈動作，均由動捕裝置捕捉真人舞者所提供，而也完成了使用動捕裝置控制機械手臂運動的部分，但表演時因為音樂家需要操作音樂軟硬體，無法同時做手臂的表演，所以改為由手動驅動機械手臂表演預錄好的動作。

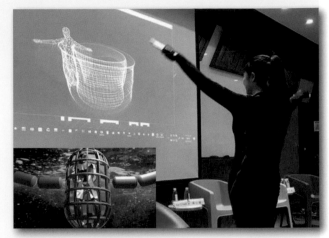

錄製舞者動作，供影像模型模擬測試，以動捕技術製作影像動畫，和以動捕技術控制機械手臂。

(3) 軟硬體整合測試

　　硬體設置完成後即開始連續測試，陸續將聲音曲目、影像、硬體動作做不同組合方式的嘗試，以下為整體系統架構圖：

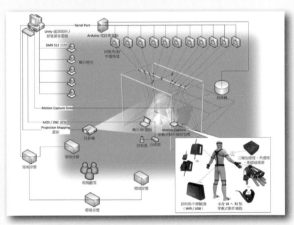

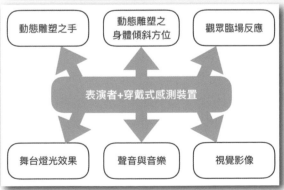

視覺模型 / 聲音效果 / 硬體整合 (Unity3D scene 中測試)

5、成果展現

械動影作不僅僅只是一件跨界 Maker 創作，其中更是用到非常多展示科技的新技術，包含：即時捕捉、機械手臂、自動控制、光雕投影等。

儘管全球已有諸多 Mapping 作品，但是要 Mapping 在一個會動的東西上面，有一定的難度，再加上這個會動的東西又要人來操縱，所以它這其實有三個環節必須要環環相扣：即時性，人在動、加上整個大型裝置帶動。

跨領域創作團隊間的團隊合作非常重要，團隊默契和分工都是課程訓練重點。

在音樂演出中與巨大影像、機械結構、Mapping 且訊號同步，將音樂化成同一時間軸線上的多軌訊號，轉傳遞給程式用以連動影像與機械機構，製作配樂和作品更加契合，增加演出的深度，現場觀眾也會跟著擺動進入音樂裡面。

這次的成果對於未來在跨界教育的整合以及展演科技上有很大的揭示性目的，主要是在於它可以跨平臺去跟不同的展場、演唱會、文創場合，以及科技方面的展覽平臺做一個非常大的結合。

另外，量體非常大，高度有 8 公尺，所以作為一個巨型的光雕裝置來講，它已是一個模組化的設計，未來在推動數位藝術教育這一塊主要是青年學子，對於數位藝術的相關學習也是具有代表性的，例如：怎麼樣用參數去啟動機械手臂、如何置換視覺圖騰等，在學習到一定階段後，就可以整合到械動影的平臺裡去進行後續創作，產生立即性的呈現與回饋。在這部分整個創作團隊樹立了非常好的典範，也是以往數位藝術創作所難企及的高度。當然在整合的過程中，有許多需要溝通與解決，包含機械手臂的順暢程度、還有立體氣球光雕的一些效果，團隊花了非常多的心力投入在他們的專業上，「械動影」在跨領域的概念下做了非常好的整合示範。更透過舉辦講座和分享成果與技術，加深民眾對視覺藝術、機械設計、多媒體設計、音樂設計、程式設計及跨域整合設計製作等各方面專業，各領域的了解外，更能體會並發酵科技融藝專案之精神與貢獻，讓此創作更具教育與參考價值。

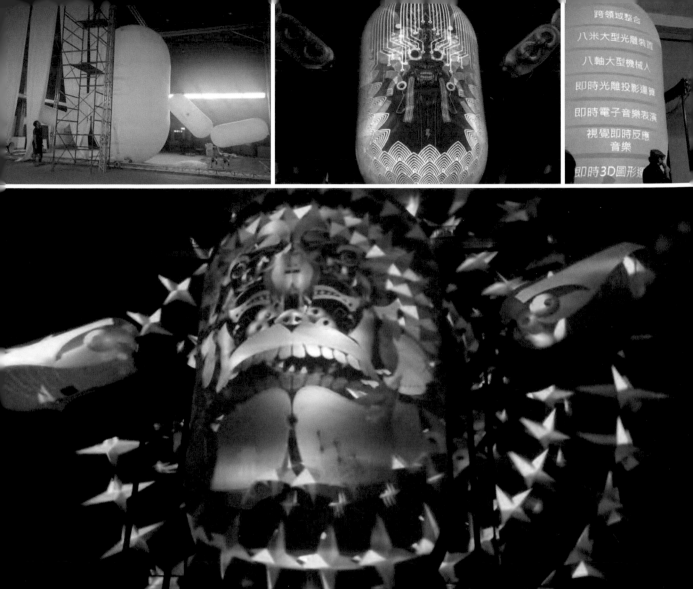

跨領域整合
八米大型光雕裝置
八軸大型機械人
即時光雕投影運鏡
即時電子音樂表演
視覺即時反應音樂
即時3D圖形運算

235

給從 0 開始的妳，給∞的妳

　　本書透過 8 位 She Maker 人物誌、10 件 She Maker 創客精品與 6 組 She Maker 精彩的實作課程，勾勒出當代在地女力創客的典範輪廓，以祈各界在培育未來創客之際，可援為參考。其中，筆者亦分享了自身的教學與創作歷程，說明在 She Maker 架構下，創客教育應如何衍伸發揮女性特質，並嘗試拓樸多元廣度的女性關注議題和創客課程，以在創客動手作的創作潮流中注入溫暖、關懷和美善生活的女性生命內涵。以人物誌中的代表張永親為例：永親是位進駐「點子工場—金工區」的優秀女創客，擁有個人工作室，從事複合媒材創作，專長以金工結合各式媒材，表現不同媒材介面間蘊涵的故事性，導引、喚起使用者的情感連結。她尤其擅長同時表現不同媒材間兼蓄的對立與相容性，創作出具有強烈個人風格的文創飾品以及電影、舞台道具，蔚為可觀。而由筆者帶領的 3D 列印機器女孩樂團創客團隊，則嘗試以 3D 列印技術發展文創設計服飾。無論演奏的小提琴和穿戴服飾皆以 3D 列印製而成，且在服裝內側安裝小巧的搖控電子裝置，模擬蝴蝶徐徐展翅的連翩動態，打破了服飾作為「被動元件」的概念，為服裝科學帶來嶄新的互動性和趣味性。這件體現了創客精神的作品延異、提升了服飾和人之間的對話可能與文創價值，也為織品服裝系的未來方向提供了無限的想像空間。

張永親 春光
雷射切割‧春仔花
2015

　　而在去年（2016 年）暑假首次試辦以女高中生為主的創客營隊「Super Girl Camp」也迸發了耀眼的火花。為期三天的課程旨在培養女高中生的初階創客實作能力、啟發創意思考模式、擴展無限寬廣的動手做可能性、並激發探索學習力與創造學習力。我們想藉此傳遞給學員們一項重要的創造精神和價值觀，像是愛因斯坦曾告訴我們的：「想像力比知識更重要，

因為知識有限,而想像力概括著世界的一切,推
動著進步,並且是知識進化的源泉。嚴格來說,
想像力是科學研究的實在因素。」想像力源於想
要改變現況、美善生活的動機和熱情。我們希望
引導女高中生發揮想像力,從身邊的日常觀察出發,
思考、提升、改善生活空間和品質,發揮出百分百的創
客精神。這也是目前全球自造運動一致努力的目標:「提升

曹筱玥 真愛 陶瓷 2007

透過實作來改變世界的勇氣。」其中包含了三要素,也就是
所謂的 3D:Dream(夢想)、Discover(發現)、Do(實
踐)。僅僅三天期間,我們看見女學員們學會了使用 3D 筆製作

曹筱玥 小鞋彌月禮
陶瓷 2008

文創應用物品、Genuino 實作、發掘議題、並分組討論解決對策等
等。議題則廣袤遠端搖控家庭照護、觀光虛擬導覽員、運動員訓練電子偵
測小幫手、身體機能檢測評估智慧系統、大型活動賽事規劃及公共空間交
通安全維護等,此些都是同學們日常中實際體會遭遇的生活議題。最重要
的是,透過團隊學習的過程相互激勵與交流,同學們重新找回動手做的價
值與動手解決生活問題的能力,這股沛然的創意精神和教育趨勢正是 She
Maker 的主要訴求與目標。

　相對於學校教育,台灣的創客教育運動趨勢則較注重社群交流,從而形
成一股特殊的文化氛圍:在地創客鼓勵同好集結,形成彼此支援的社群團
體。筆者在訪談進駐的創客時,每每提起能與不同專長和領域的熱血創客
們彼此交流實作、啟發創意,是最有意義的時刻。她們彼此激盪著充滿著
創意發想的能量,在分享作品概念與議題討論的活動中,學習傾聽著彼此
不同的觀點和優點,此些都成為她們進駐 Maker Space 最豐富的收穫。
在發想與試驗的過程中,傾聽、理解、允許失敗的機會和跌倒再爬起的勇

曹筱玥 心之身
雷射切割 2013

氣，在一般的傳授課程中是較為缺乏的，在這裡，女力創客們得以互為奧援，學會張開翅膀，學會飛翔。此外，She Maker 十分關注改變世界的能量，和共同解決問題的成就感。科學教育中性別平權觀點一環的闕漏長期以來為人批判，傳統的教父思維包容性低，典範籠罩之下常忽視了女性的思考模式和特質。我們希望能鼓勵下一代女青年創客勇於打破框架，自我實踐、自我超越，並樂於和社群交流，在所有創客都是女性的氛圍之中，同時兼具 DIY(Do It by Yourself) 和 DIWO(Do It With Others) 精神，探討不同性別實作能力的需求和可能性。緣此，希望女力創客能學會發現問題、解決困難，以及建立創新創造的新思維，為將來成為一個擁有獨立創造思考的女創客菁英打下穩固的基礎。

台灣最珍貴的軟實力在於其豐厚的文化地層，而透過 She Maker(女力創客) 的加入，更提供了有別以往，結合了感受與價值、關懷和手作的嶄新視野。我們期待一同讓這種感受與價值開花結果！放眼未來，筆者亦將繼續努力，廣傳「讓世界更美好」的女力創客精神，共創女力創客的自造年代。

曹筱玥 雙層轉運戒
金工 2010

【後記】

凝聚 She Maker 的每一哩路

She Maker 一起走過的每一哩路，無需桂冠，每一處都是美麗的風景。為了推廣 Maker 教育，亦曾走訪了臺灣許多偏鄉學校，甚至遠赴我的故鄉——馬祖，透過 Maker 下鄉，帶動庶民力量參與手做；期間不藏私的交流，是我最彌足珍貴之回憶，鼓舞著我繼續踏出下一步，又下一步，期盼發掘臺灣這塊土地和人民蘊藏的無窮潛力。

過去一年多來，我參與、見證了 She Maker 的茁壯，並集結了夥伴們的感動故事及創作心得，秉持著創客的分享精神，與大家共饗；此書向她們獻上最誠摯的敬意，期盼透過本書面世，各界能得以一窺自造圈生態，並從不同角度認識 Maker 思維，尤其是女力創客的細膩和韌性，將來必定會茁壯成為不容忽視的中流砥柱。

此次出版並非為了商業利益，而是希望延續這股自造暖流，吸引更多人認識、加入 Maker 的行列。感謝《全華圖書》促成本書的誕生，以及給予行政資源的長官 - 姚立德校長、黎文龍副校長、林啟瑞副校長和李達生產學長；陪伴我編輯的伙伴們 - 林寶蓮、莊雅雯、莊政霖、羅士宏、陳諺霆、黃孟軒、林怡妡、董芃彣、羅文景等，由於妳們的付出與參與，讓本書更臻完美。更感謝一路陪伴在我身邊的家人，您們讓我能無後顧之憂的勇闖 Maker 圈！

最後要感謝無論是收錄在本書中，或是仍在默默耕耘 She Maker，是妳們、是我們，是所有人一齊讓自造的未來發光發熱！

國家圖書館出版品預行編目（CIP）資料

She Maker：女力創客的自造年代 / 曹筱玥著. --
　二版. -- 新北市：全華圖書, 2017.04
　　面；　公分
　ISBN 978-986-463-508-5（平裝）

　1.產品設計 2.個案設計

964　　　　　　　　　　　　106005409

She Maker
女力創客的自造年代

作　　者　曹筱玥
發 行 人　陳本源
執行編輯　楊雯卉
美術設計　林寶蓮、傅筠
出 版 者　全華圖書股份有限公司
郵政帳號　0100836-1號
印 刷 者　宏懋打字印刷股份有限公司
圖書編號　0824901
二版一刷　2017年4月
定　　價　新臺幣400元
I S B N　978-986-463-508-5
全華圖書　www.chwa.com.tw
全華網路書店 Open Tech / www.opentech.com.tw
若您對書籍內容、排版印刷有任何問題，歡迎來信指導 book@chwa.com.tw

臺北總公司（北區營業處）
地址：23671新北市土城區忠義路21號
電話：(02) 2262-5666
傳真：(02) 6637-3695、6637-3696

南區營業處
地址：80769高雄市三民區應安街12號
電話：(07) 381-1377
傳真：(07) 862-5562

中區營業處
地址：40256臺中市南區樹義一巷26號
電話：(04) 2261-8485
傳真：(04) 3600-9806